刘刚 著

湖湘历代书法选集 ㈣

综合卷

湖湘文库编辑出版委员会

湖南美术出版社

湖湘文库
乙编

出 版 说 明

　　湖湘文化源远流长，博大精深，是中华文化中独具地域特色的重要一脉。特别是近代以来，一批又一批三湘英杰，以其文韬武略，叱咤风云，谱写了辉煌灿烂的历史篇章，使湖湘文化更为绚丽多彩，影响深远。为弘扬湖湘文化、砥砺湖湘后人，中共湖南省委、湖南省人民政府决定编纂出版《湖湘文库》大型丛书。

　　《湖湘文库》编辑出版以"整理、传承、研究、创新"为基本方针，分甲、乙两编，其内容涵盖古今，编纂工作繁难复杂，兹将有关事宜略述如次：

　　一、甲编为湖湘文献，系前人著述。主要为湘籍人士著作和湖南地区的出土文献，同时酌收历代寓湘人物在湘作品，以及晚清至民国时期的部分报刊。

　　二、乙编为湖湘研究，系今人撰编。包括研究、介绍湖湘人物、历史、风物的学术著作和资料汇编等。

　　三、乙编中的通史、专题史，下限断至1949年。

四、甲编文献以点校后排印、据原本影印及数据光盘三种方式出版。

五、除少数图书以外，一律采用简体汉字横排。

六、每种图书均由今人撰写前言一篇。甲编图书前言，主要简述原作者生平、该书主要内容、学术文化价值及版本源流、所用底本、参校本等。乙编图书前言，则重在阐释该研究课题的研究视角和主要学术观点等。

七、对文献的整理，只据底本与参校本、参校资料等进行校勘标点，对底本文字的讹、夺、衍、倒作正、补、删、乙，有需要说明的问题，则作出校记，一般不作注释。

八、甲编民国文献中的用语、数字、标点等，除特殊情况外，一般不作改动。乙编图书中的标点、数字用法、参考文献著录规则等均按现行出版有关规定使用和处理。

《湖湘文库》卷帙浩繁，难免出现缺失疏漏，热望社会各界批评指正。

《湖湘文库》编辑出版委员会

前　言

　　中国书法，作为华夏民族文化的重要组成部分，其发展史可谓源远流长。随着时光的流逝，先秦以降越来越多的有关书法家的记载及其作品陆续被发现，而其中尤以那些著名书法家的优秀作品为人所重视，通过它们我们能更好地掌握历史上各个时期的书法风格，了解书法艺术的传承、发展及演变。

　　地处九州大地之中南的湖南，有着悠久的历史，这里曾经是楚文化的发祥地之一，神奇浪漫的楚文化赋予了湖湘书法艺术以精髓与神韵。战国楚缯书和长沙仰天湖楚简的出土，为我们再现了战国草化了的篆书；龙山里耶出土的秦简，向人们展示了秦朝除小篆之外，还出现了篆而参隶、峭拔奇肆的秦隶书体；长沙马王堆出土的帛书简牍，又为世人呈现出西汉隶书之美；长沙走马楼的三国吴简，让大众看到了形体丰富多样的楷、隶、行、草等多种书体；而郴州苏仙桥的晋简，使带有隶意的行楷，又予人以酣畅淋漓之感。这些珍稀的墨迹珍品一经出土就引起学术界的热烈讨论，虽然是出自下层书吏之手，其形体结构却自有法度。这一特色的形成首先与当时楚国的社会发展、当地民族的欣赏习惯，以及传统的学术思想有着密切的关系。它不仅说明湖南确实是楚文化的发祥地之一，同时也真真切

切地寻找到了湖湘书法艺术的源头。而唐代欧阳询、怀素，正是湖湘书法艺术源流中具有代表性的节点人物。他们或以法度严谨、笔力险峻的楷书著称，或以笔力圆劲、奔放流畅的狂草闻名，传世代表作品有《九成宫醴泉铭》、《自叙帖》等。先人流传下来的法书名作，不但是我们湖南的文化遗迹，更是中华民族和我们人类共同的珍稀瑰宝。

湘楚文化底蕴深厚，人文荟萃。纵观湖湘历史文化，江山代有才人出。从古代到近代，湖湘文人中不乏书法大家，在中国书法史上也占据光彩的一页。有的既在政治、军事、经济、文化上成就独具，可称一代豪杰，他们的书法造诣也为后世所景仰，大批作品为后人收藏和研究，成为湖湘文化之精品。特别是唐宋以来，湖南书法艺术进入繁荣时期，涌现出一批在中国书法史上占有重要地位的大家，如唐代欧阳询、欧阳通、怀素，宋代周敦颐，元代冯子振、欧阳玄、李祁，明代的李东阳、陶汝鼐、郭都贤、王夫之，清代的法智、陈鹏年、张九钺、易祖栻、陶澍、钱沣、吴荣光、何绍基，及近现代的曾国藩、左宗棠、彭玉麟、胡林翼、曾熙、齐白石、毛泽东等。这些人中，绝大多数是本地出生成长的湘籍人士，也有流寓湖南或曾在湖南任过官职的异乡人士；他们之中有身居要职的朝廷重臣，有

在诗歌词赋方面颇有成就的诗人文学家，有满腹经纶、学识渊博的思想家和哲学家，有开天辟地的一代伟人，更有全身心地投入书法艺术创作的大师。正是这些精英们的智慧和灵感、辛勤和不懈，创造了让后人享之不尽的精神文化财富。有着悠久的历史传承的湖湘书法，历来具有博采众长、兼容会通的精神与敢为天下先的独立创新精神。"海纳百川，有容乃大"，湖湘书法就是在容纳中继承，继承中创新，创新中发展，并在发展中前进的。

应该说，在辉煌灿烂的中国书法成就中，湖湘大地不乏杰出的书法大家与精妙的传世作品，与中原、齐鲁、江浙等文化区域相比，湖南书法的风致与情韵，毫不逊色。但是，后世湖湘学人疏于对湖湘三千余年的书法历史进程进行系统地总结，使得这一成就一度略显暗淡。今逢盛世，《湖湘文库》的启动，有了《湖湘书法史》、《湖湘历代书法选集》（四卷）等著作的先后问世，这不失为湖湘文化史上的一桩盛事。湖南历代三大书家欧阳询、怀素、何绍基在《湖湘历代书法选集（一、二、三卷）》中已有专题介绍。在《湖湘历代书法选集（四）综合卷》中，三位大家的生平与作品仍有简要描述与呈现。而其他所论及的书法家的作品，只是湖南历代书法家传世的数以

4

万计的书法作品中的极小一部分，可以说是觅豹之一般，然却能彰显出书法湘军的独特艺术风采，演绎出湖南乃至中国书法艺术的继承、创新和发展历程。这些书法作品，个性鲜明，底蕴深厚，内涵丰富，风格多样，基本体现了三千年来湖南书法艺术的风貌，对于研究湖南书法的发展和流变，理清传统脉络，促进新时期书法湘军的创作，都具有一定的借鉴作用。

鉴于本书的历史跨度大，浩繁的资料如沧海拾珠，难度可想而知，作者虽有省博物馆藏品之便利，但是，方方面面资料的收集必须要通过多种渠道方能完成，因此，在本书付梓之时，我特向有关单位及个人表达我内心的敬意。本书在撰稿的后期阶段，卢莉协助参与部分章节的撰写和文字整理工作，并对部分图版进行整理分类，认真校对了全书的文稿，从而促进了该书的如期完稿，特此致谢。

对参与该书的图版编辑整理和图片提供工作的陈鑫先生、覃柳平女士、蔡茵女士、孙玲玲女士、喻燕娇女士、郑曙斌女士，在此一并致谢。

刘 刚

2011年11月

目 录

第一章 先秦书法

第一章　先秦书法

先秦，是指秦以前的历史，即从远古到秦始皇统一六国。中国的书法艺术就是在这样一个漫长的时期内产生和形成的。

湖湘书法历史悠久，以其富有特质的风貌不断充实和完善中国书法发展的进程。追寻湘地三千年书法发展的轨迹，可以清晰地看到湖南的书法与该地区的社会历史的发展同步，并能客观地反映出各个时代的精神风貌。

现学术界比较公认的观点是，先秦时期留传下来的文字书体主要是甲骨文、金文和石鼓文；现存发现最早的成系统的文字资料是商朝的甲骨文。而目前，甲骨文和石鼓文在湖南地域尚未发现。

第一节　神奇的岣嵝碑

夏禹是夏代的创建者。大禹治水是我国民众非常熟知的历史故事，据说四千多年前的洪荒时代，天下被淹没洪水之中，大禹为民治水，长年在外劳苦奔波，疏导洪流，竟"七年闻乐不听，三过家门不入"，最终制服了洪水，赢得百姓的尊重。相传在湖南南岳衡山上有座神奇的古碑，就记载了这一美丽的传说。该碑因最先发现于衡山（古代衡山又称岣嵝峰），亦称岣嵝碑（一说大禹曾到过南岳，并在岣嵝峰立下了这块石碑）。

岣嵝碑（亦称禹王碑、大禹功德碑、禹碑）——据传为我国最早的碑刻，原刻于湖南省境内南岳衡山祝融峰（一说岣嵝峰）上，原迹已无存。现位于湖南长沙岳麓山风景名胜区云麓峰左侧石壁、面东而立的岣嵝碑，属摩崖石刻，为南宋嘉定五年（1212年）摹拓刻本。碑高180厘米，宽143厘米，分9行，前8行每行9字，最末行5字，共77字。末行空4字处有楷书"右帝禹刻"4字，为南宋何致刊。碑顶有"禹碑"碑额，宽142厘米，高46厘米，花岗石质，并书"中华民国二十四年六月重建碑亭，周翰勒石"，全碑文字仍完整。碑文字形如蝌蚪，既不同于甲骨文和钟鼎文，也不同于籀文蝌蚪文，

可谓碑刻之始祖。由于其文字奇特，历代对其内容看法不一，古代多认为是记录大禹治水的内容，而近年一些学者则认为"岣嵝碑"并非禹碑。如曹锦炎先生认为岣嵝碑是战国时代越国太子朱句代表他的父亲越王不寿上南岳祭山的颂词。而刘志一先生则认为岣嵝碑为楚庄王三年（公元前611年）所立，内容是歌颂楚庄王灭庸国的历史过程与功勋。

按此碑相传原在南岳祝融峰上，至宋宁宗嘉定五年壬申（1212年）何致游南岳，闻樵人说："石壁上有数字"，致疑岣嵝碑，使樵人引路，至碑前读之，摹其文凑合成本，刻于

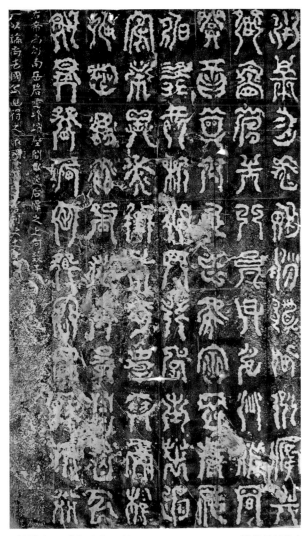

《岣嵝碑》（或称《禹王碑》）　　180cm×143cm　　现位于长沙市岳麓山云麓峰左侧石壁

长沙岳麓书院后巨石上，然仍隐蔽；到明世宗嘉靖十二年（1533年）癸巳长沙太守潘镒始搜得之，剔土拓传，这是今日流行的禹碑来源。到明嘉靖三十九年（1560年），长沙太守张西铭建有护碑亭；明思宗崇祯三年（1630年）兵道石维岳重修亭台，增建石栏；清朝康熙年间，周召南、

丁司孔重修，碑两侧增有明代刑部刘汝南"夸神禹碑歌"、清代欧阳正焕"大观"石刻；民国二十四年（1935年）六月周翰又重建碑亭，上覆盖水泥盖板，并增刻"禹碑"额。

兹将岣嵝碑的内容释文、岣嵝碑的发现和传播及岣嵝碑的真伪陈述如下：

（1）岣嵝碑的内容与释文

岣嵝碑的内容传说有二。其一，晋葛洪《抱朴子》："吴王伐石以治宫室，于合石之中，得紫文金简之书不能读之，使使者持以问仲尼。仲尼视之曰：此乃灵玉之方，长生之法，禹之秘服，隐在水邦，年齐天地，朝于紫庭者也。禹将仙化封之名山石函之中。"这是以岣嵝碑所载为长生之方法。其二，汉人《吴越春秋》："禹伤父功不成，循山沂河，尽济甄淮，乃劳身焦思以行。七年闻乐不听，过门不入，冠挂不顾，履遗不蹑。功未及成愁然沉思。乃东巡登衡岳，因梦见赤绣衣男子，自称元夷苍水使者倚歌覆釜之山，东顾谓禹曰：'欲得我山神尽者，斋于黄帝岩岳之下，三月庚子登山发石，金简之书存矣'。禹退又斋，三月庚子登宛委之山（即天柱山），发金简之书，案金简玉字，得通水之理，复返归岳。"这是以岣嵝碑所载为治水的道理。岣嵝碑释文，大都偏重第二种说法，前后共有六家，为杨慎、沈镒、杨思乔、郎英、王朝辅、杜壹等，都是明朝人，译述的内容，相差不远，而杨慎译文比较文从字顺，兹录于下："承帝曰咨，翼辅左卿，州渚与登，鸟兽之门。参身洪流，而明发尔兴，久旅忘家，宿岳麓庭。智营形折，心罔弗辰。往求平安，华岳泰衡。宗疏事裒，劳余伸裡，郁塞昏徙，南渎衍亨，衣制食备，万国其宁，窜舞永奔。"但是此碑字体奇怪，绝无偏旁义理可寻，不知诸家何所依据断定某为某字，并且根据《吴越春秋》和《抱朴子》所载，岣嵝碑不是禹王自己作的，而释文都拟作禹的口吻，似乎变更了传说的精神。故清朝顾炎武辈皆以为妄，而不之取。

（2）岣嵝碑的发现和传播

岣嵝碑自唐以前，虽有传说，不过言在南岳而已，从没有人发现。到唐朝，文学家韩愈的《岣嵝山》一诗这样写道："岣嵝山尖神禹碑，字

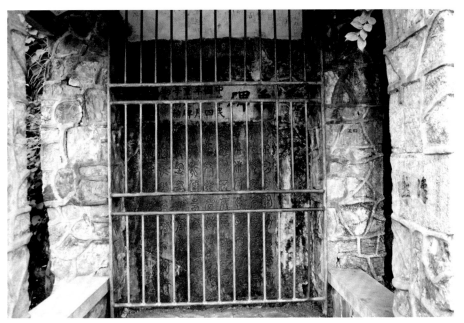

护栏中的禹碑

碑文局部

青石赤形模奇。蝌蚪蜷身薤倒披，鸾飘凤泊拿虎螭。事严迹秘鬼莫窥，道人独上偶见之，我来咨嗟涕涟洏。千搜万索何处有，森森绿树猿猱悲。"虽把石碑的颜色和蝌蚪文的形状以及感怀都清清楚楚地描绘出来了，但没有适当的考证，仅凭道人的话描写了字体的奇特和雄壮罢了。与韩愈大约同时的著名诗人，曾谪为朗州司马（今湖南常德）的刘禹锡也有岣嵝诗（《寄吕衡州诗》）："尝闻祝融峰，上有神禹铭。古石琅玕姿，秘文螭虎形。"到了宋朝，何致才说他亲至碑所读之，并一面摩拓，一面翻刻，于是岣嵝碑才有刻石传于世间。明嘉靖癸巳，潘镒搜得何致原碑拓传，从此翻刻何碑的很多：张襄刻之于金陵新泉精舍；容瑞刻之于扬州甘泉书院；杨慎刻之于云南安宁州去华山，又刻之于四川成都；杨时乔刻之于江宁栖霞山之天开岩；张应吉刻之于汤阴县安如山，又以杨时乔本翻刻于绍兴之禹陵。河南汲县也有刻本，传是万历中潞藩所镌。到了清朝，康熙中毛会建刻于西安府之大别山，李藩刻于黄县。又济南长山、西安府学及归德府署均有摹本，于是岣嵝碑传遍国内。

（3）岣嵝碑的真伪

关于《岣嵝碑》的真伪，为至今尚未解决的难题。一般都认为，就现今出土的文物来看，岣嵝碑绝不可靠。因为岣嵝碑的文字，结体整齐，殷墟出土的甲骨文字，工整远不及它，殷后于禹将近七八百年，反而文字的工整不如夏禹的时代，与文字演进原则不相符合。金文的发现，始于商周彝鼎，至于刊碑勒石，到秦代才盛行，故断定岣嵝碑是后人根据《吴越春秋》等传说所假托。而另一种观点则肯定《岣嵝碑》存在的可能性。杨慎先生认为，商民族是一个生活在黄河下游的东夷游牧民族，人数很少，没有文字没有文化，是一个很落后的民族，以玄鸟（燕子）为图腾，与以龙为图腾的人口众多的夏民族不可同日而语。夏民族已进入农耕和百工时代，与之相适应的文字、文化、文明均达到了高度发展，从黄帝时期仓颉造字始到夏朝灭亡前，已经有一千三四百年，文字十分发达是水到渠成的事情。商人则不然，他们不喜欢文字，只擅长在马背上东奔西杀。从建国到迁都殷墟，商人的文字也没有造出来，以致不得不使用夏民族的民间俗体字。而商朝的那些巫师，在甲骨上写字、刻字的人，据推测都是由夏人

担任的。时代在发展，文字文化文明却停滞不前，这与后来的元朝的统治情况很相似，这正是造成夏朝官方文字比商朝民间俗体文字成熟进步的真正原因。也许正因为碑刻字体的这些原因，引起了上述对碑文内容的看法不一。

岣嵝碑上面镌刻的形似蝌蚪的古文，写的究竟是长生之方法还是治水的道理，古往今来众说纷纭，至今无法真正识读出其中的具体内容；至于岣嵝碑究竟是大禹本人所树，抑或为后人所托？千百年间也始终莫衷一是。但它的存在则的确是很久远的事实了。无论《岣嵝碑》原碑存在的真实与否，就南宋嘉定五年的摹刻本自今，已经过去七八百年，自有它独立存在的价值。该碑的存在，在某些方面佐证了大多数文字学家认为"汉字的形成时代大概不会早于夏代"，并在"夏商之际(约在公元前17世纪)形成完整的文字体系"这一观点。[1]

第二节　雄浑的金文

金文是指铸刻在商周青铜器上的铭文，也叫钟鼎文。最早的青铜器铭文产生于商代早期，多是器主的标识、族徽、祖先名字等，一般只有两三个字，象形程度较高，有的甚至接近于写实绘画，这大约是受早期图画影响的缘故。它的形式仍然与早期甲骨文有相通之处。至西周后，青铜器上的铭文字数不断增多，所记内容也很不相同，其主要内容大多是颂扬祖先及王侯们的功绩，同时也记录重大历史事件。金文的形体，是随着时代的发展而有所变化的。商代金文和甲骨文相近；周朝初期，渐趋整齐雄伟；春秋战国时期的金文，已逐渐看不到商周金文的那种肥体，字体紧密而义疏落，字形方阔，极为优美；到战国末期，则和小篆类似。与甲骨文相比，甲骨文笔道细、直笔多、转折处多，体势为长方形，清秀俊逸；而金文则线条圆浑奇崛，笔道丰厚，弯笔多，字体雄浑，气势磅礴。据现有考古资料表明，湖南在商代中期已具备了比较成熟的青铜铸造技术，但青铜

[1]　裘锡圭著　《文字学概要》，商务印书馆，1988年。

器上的铭文无论从字数上还是从书体规范上，都明显落后于中原地区。湖南出土了一批商周时期比较有特色的、带有铭文的青铜器，如宁乡出土的"大禾"方鼎、桃源出土的"皿天全"方罍、湘潭出土"旅父甲"尊、石门出土的"父乙"簋等。这些铭文明显属于器主的标识、族徽、祖先名字等，为大篆书体，其书风虽与中原金文一脉相承，但仍带有鲜明的楚文字特征。

一、"大禾"人面纹方鼎

1959年于湖南宁乡出土的"大禾"人面纹方鼎，为商代晚期铸品，是目前湖南境内发现的最早的一件青铜器。原器通高38.5厘米，口长29.8厘米，宽23.7厘米，现珍藏于湖南省博物馆。器色碧绿，长方形体，两耳直立，四柱状足。器四角有较高的扉棱。器身外表四周各饰半浮雕形象相同的人面，人面方圆，高颧骨，隆鼻，宽大的双唇紧闭突出，双目圆视，双眉下弯，双耳卷曲直立。人面周围有云雷纹，人面的额部两侧有角，下巴两侧有爪。鼎腹内壁铸"大禾"两字铭文，字体雄壮有力，故此鼎亦被称为"大禾"方鼎。"大禾"人面纹方鼎的用途可能与祭天祈求丰收有关。此鼎器形雄伟，在装饰上又以人面为饰，堪称孤例。人面的形象极为奇异，给观者一种望而生畏、冷艳怪诞的感觉，是一件匠心独运的青铜器精品。

该鼎器身饰人面，足饰饕餮纹，造型古朴威严，凝重结实，体现了统治者至高无上的权威。从艺术形式上看，它运用反复、对称的装饰手法，布局严密，写实与抽象纹饰结合。四组相同的纹饰集于一身，不仅强化了装饰主题，而且给人视觉上以强烈的冲击，达到特定的装饰效果，反映出商代晚期青铜制作者已具备了较强的写实能力和形象概括能力。如果说该鼎为本地铸造的话，那么在商代晚期，湖南青铜器的冶炼铸造技术已到了相当高的水平，毫不逊色于中原地区。

作为目前湖南境内发现的最早的一件青铜器，其内壁所铸"大禾"两个字样，虽然字数不多，但其意义是非凡的。这种象形装饰性风格的文

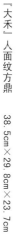

『大禾』人面纹方鼎　38.5cm×29.8cm×23.7cm　湖南省博物馆藏

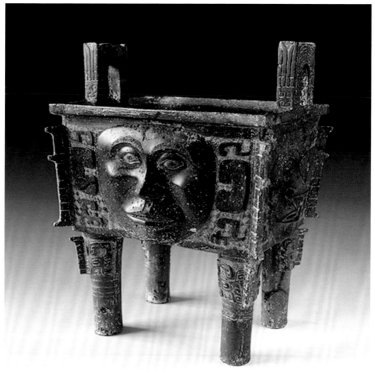

字，在制范铸造工艺过程中留下来的痕迹比较明显，经过修饰美化处理的特征也较为突出。而其舒展峭逸的结体、雄浑圆厚的笔法，让人们领略到商代金文书法的雄奇瑰丽。如果我们认真品味大禾人面纹方鼎就会发现，无论是其造型制作、装饰手法还是文化内涵，无不体现出商人豪迈潇洒的性格。而"大禾"二字更主要的艺术性还是体现在章法布局上，其整体风格系质朴率真特质的自然流露。

二、"皿天全"方罍

雄壮华美的"皿天全"方罍，相传1920年于湖南省桃源县漆家河出土，系商代晚期盛酒器。原器身通高63.6厘米，器盖通高21.5厘米。该器形体高大、富丽堂皇，四角和四面中间共饰8条粗大扉棱，以云雷纹衬地，以兽面纹为主纹，空隙处填夔龙纹，在主纹和扉棱上再饰云纹，是迄今为止出土的青铜方罍中器型最大、装饰最精美的一件。当年（1920年左右），"皿天全"方罍的器身从上海流落国外后，据悉曾一度为美国石油大王洛克菲勒收藏，在之后的相当一段时期销声匿迹。时至1992年，"皿

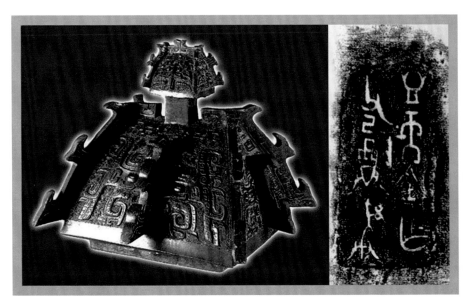

"皿天全"方罍器盖　　63.6cm×21.5cm　　湖南省博物馆藏

方全"方罍器身再次在日本某藏家处现身，被当时出访日本的上海博物馆馆长、著名青铜器研究专家马承源先生发现。后该日本藏家因经济原因再次将该器身在美国拍卖市场出手，尽管上海博物馆和保利博物馆联手经过多方努力，该器身仍于2001年在纽约艺术品拍卖会上被来自法国的买家以924.6万美元的天价拍走，使"皿天全"方罍身首只能再次隔洋相望。

　　"皿天全"方罍的器盖现藏于湖南省博物馆，盖内有铭文"皿天全作父己尊彝"8字，故名"皿方全"方罍。铭文书体为比较标准的金文，是大篆中略带象形装饰趣味的一类，笔画首尾尖锐出锋，中画肥厚，收笔处时有波磔，直线条较多，圆转的线条较少，行款错落参差，气象雄奇瑰丽。

　　这件罕见的"皿天全"方罍，造型雄浑，形体巨大，通体集立雕、浮雕、线雕于一身，其高超卓绝的铸造技术、神采飞动的气势和令人倾倒的精美纹饰，在古代青铜器中是十分罕见的，堪称"罍中之王"、稀世珍宝。

三、"楚公豪"铜戈

　　20世纪50年代，湖南省博物馆从长沙地区征集的"楚公豪"铜戈，为西周时期的兵器。该戈通长21.3厘米，援长15.3厘米。此兵器为三角形援，近栏处援中部有一圆形孔，栏部两个长方形孔，长方形手握中部一梭形孔。援表面有大小不一的黑色椭圆形斑块，每面16块。这种黑色斑块，在后来的吴楚地区比较多见，据有关研究，这种斑块可能是不同的金属成

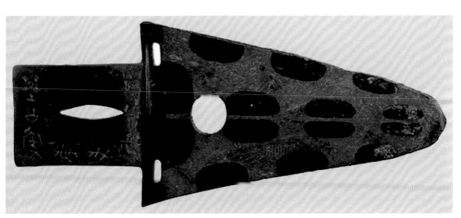

"楚公豪"铜戈　　戈通长21.3cm　　湖南省博物馆藏

分所形成的。内一面有篆书铭文五字"楚公豪秉戈"，排列于内端和一侧。此戈发现之时，曾经有过真伪之争，随着资料的增多，越来越趋向于戈与铭文都是真品。楚公豪器物发现多件，现保存于日本京都泉屋博古馆的楚公豪钟有三件，据著录还有一件，下落不明。楚公豪为《史记·楚世家》所记楚世系中的哪一位君主，目前还没有定论，有的认为是熊挚，有的认为是熊渠。此戈为目前所见最早的楚国有铭铜戈。

西周初金文从笔画到结字、章法都与殷商甲骨文、金文近似，是它们的继续，装饰味比较浓，常有肥重的笔画作点缀。西周昭王以后，金文逐渐进入成熟阶段，这一时期的金文线条匀圆，字体越来越规范化，形态工整，线条也比较圆润柔和。西周晚期，字体则进入更为成熟的形态，字体更规范，线条更匀称。

从"楚公豪"铜戈上的铭文来看，字体逐步摆脱商金文的影响，开始形成自家风貌，装饰性的肥重笔画基本消失而趋向纯粹线条化。在字形上基本固定统一，结构取纵势，修长婉丽，圆融内敛，没有了商金文的雄强霸悍，而呈现出浑穆沉潜风格，其线条浑厚华滋，凝重自然，结体端庄凝重，字体平实。

四、"燕客"铜量

1984年湖南省博物馆在长沙市征集的"燕客"铜量，为战国时期量器，通高13厘米，口径15厘米。圆筒形，平底，有錾，外壁一侧方形框内有篆体铭文6行59字："燕客臧嘉闻（问）王于菽郢之岁，宫（享）月己酉之日，罹（罗）莫敖臧无，连敖屈，以命攻（工）尹穆丙，工差（佐）竞（竟）之，集尹陈夏，少集尹龚赐，少攻（工）佐孝癸，铸廿（二十）金剖（筒），以赔（益）香（和）口"。楚国以大事纪年，此量所记燕客问王于菽郢之岁的事件史书失载，绝对年代不明。享月为楚历六月。罗为楚县邑，在湖南汨罗、湘阴等地有古罗城遗址。从铸造此量的官吏名称及铸造过程看，楚国县级政权的官职与中央机构的官职大多相同，如此多的官吏负责铸造二十个铜量，可见对铸造铜量这一工作的重视。量是量器，涉及赋税征收、俸禄发放等，当然受到政府的重视，秦始皇统一六国之后，实行统一度量衡制

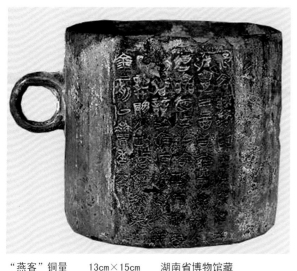

"燕客"铜量　　13cm×15cm　　湖南省博物馆藏

度，也是同样的道理。楚国铜量发现多件，无论文字的多少及所记载的内容，都以此量最为珍贵。

从"燕客"铜量上的铭文来看，其笔画匀实劲健，结体疏密有度，美观大方，既体现出凝重的特质，又有着生动的气韵。它以其方整的结体稳固了文字造型的基本形式，以错落有致的偏旁形成巧妙的变化，尤其是将能体现篆书特色的圆转笔画表现得丰富多彩，并能以宛转流畅的线条作为造型的基础。这种突出的特点构成它端庄遒劲的风采，在金文中堪称佳品。

五、王孙袖戈

20世纪50年代由湖南省博物馆征集的王孙袖戈，是战国时期的兵器，通长24.9厘米。宽援短胡，近栏处有一虎头装饰，援部一侧有三个半月形纹饰，另一侧有一行11字铭文："偲命曰：献与楚君监王孙袖。"铭文最后还有一符号，有学者认为可能为巴蜀文字。该戈的形制为巴蜀式，文字为楚式。据文字内容推测，可能是巴蜀一个首领"偲"赠给楚国派到巴地进行监管的楚人王孙袖之物。王孙袖，楚王之孙，战国中期楚占巴地的监使。楚国强大后，对于周边少数民族采取安抚政策，其统治基础得到进一步稳固，在

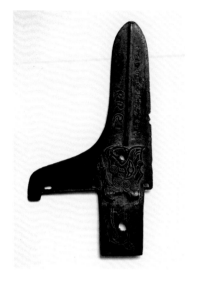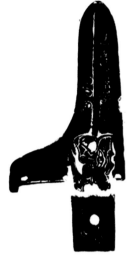

王孙袖戈　　通长24.9cm　　湖南省博物馆藏

横跨大江南北的广大领域，建立起一个强盛的积极进取的多民族国家。

王孙袖戈上的铭文的形体特征，字体修长而又较为宽阔，笔画更加流利劲爽。不仅增强了线条的美感，使之富于装饰性，而且变化丰富，打破了空间造型的僵滞态势。在书体的空间构成、线条形态及运动节奏上都呈出现流美线条的风格，更具有文字书写的美感。

第三节　拙古的楚帛书

早在春秋战国时期，人们就开始在绢帛上写字，这就是帛书。帛是白色的丝织品，汉代总称丝织品为帛或缯，或合称缯帛，所以帛书也叫缯书。当时，帛的用途相当广泛，其中作为书写文字的材料，常常与简牍并列而称为"竹帛"。《墨子·明鬼篇》："古者圣王，必以鬼神为其务，又恐后世子孙不能知也，故书之竹帛，传遗后世子孙。"可见关于帛书的记载，早已见诸先秦文献之中，其历史渊源至少可以追溯到春秋时期。

1942年9月，长沙子弹库战国楚墓中出土了珍贵的先秦帛书图，即《帛

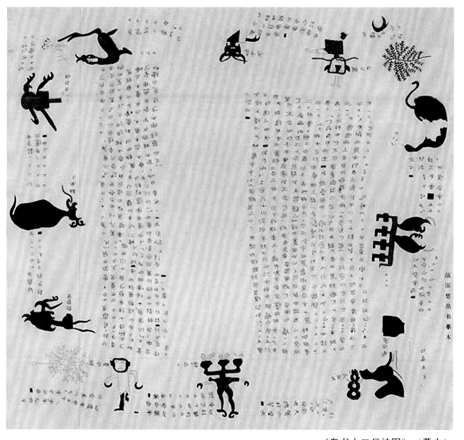

《帛书十二月神图》（摹本）

书十二月神图》，纵38.5厘米，横46.2厘米，原件字迹已模糊。全书分甲乙两编，甲篇8行，言天象灾异；乙篇13行，记伏羲等传说人物以及四时、昼夜形成的神话。在甲乙两编中间是反向书与的两段文字。整个帛书共900多字，四周有12个怪异的神像，用朱、绛、青三色所绘制，为十二月神，各题神名，并附宜忌。绘制时，先以细线勾描，然后平涂色彩，看似漫不经心随意绘出，却将12个神灵描绘得姿态各异，活灵活现，他们或立或卧，或奔走或跳跃，个个栩栩如生。同时所绘神灵像又显示出很强的写实性，如一些神像身上的斑纹，描绘得细致真切，仿佛从虎豹身上揭来。特

别是帛书四周所画的树木，随物赋形，繁枝摇曳，依像图貌，可谓用笔之工、描绘之细，分毫不爽。

该帛书是我国最早用毛笔与彩墨书写绘制的珍贵图书资料。可惜的是，它的原件已流落海外，现收藏于华盛顿赛克勒美术馆。它的出土，引起了国内外学者的重视，数十年来，《长沙战国缯书》、《论长沙出土之缯书》等有关论文与专著相继发表。

这件共计900多字的帛书，内圆外方，修饰紧密。郭沫若在《古代文字之辩证的发展》中指出："体式简略，形态平扁，接近于后世的隶书。"[1]饶宗颐先生则进一步认为："今观楚帛书已经全作隶势，结体扁衡，而分势开张，刻意波发，实开后汉中郎（蔡邕）分法之先河。" 并强调："楚帛书用笔浑圆，无所谓悬针，而起讫重轻，藏锋抽颖，风力危峭，于此可悟隶势写法之祖。"[2]而丛文俊先生却认为："在楚系墨迹书法中，字形或纵长，或方扁，并无一定规律，或什么特别的意义。楚帛书字形或长或扁，系书写者的个人风格使然，有些人只看到这一点而不计其余，甚至还没有搞清楚隶变的基本特征，即迳指帛书字形为古隶书，或与早期隶书比并，保守地说隶变主要受楚文字的影响，都是没有根据的。"[3]无论各家的观点如何，就帛书的书法艺术而言，都是毋庸置疑的。其排行大体整齐，间距基本相同，在力求规范整齐之中又现自然恣放之色。其字体扁平而稳定，均衡而对称，端正而严肃，介于篆隶之间。其笔法圆润流畅，直有波折，曲有挑势，于粗细变化之中显其秀美，在点画顿挫中展其清韵，充分展示了作者将文字艺术化的刻意追求。

第四节　奇异的楚简

20世纪50年代，长沙五里牌、仰天湖、杨家湾等地的楚墓中出土了大批书写有楚文字的竹简，为人们研究战国时期楚国的历史文化、社会思想

[1]　郭沫若著《古代文字之辩证的发展》，《考古学报》，1972年01期。

[2]　饶宗颐、曾宪通著《楚帛书》，中华书局，1985年。

[3]　丛文俊著《中国书法史》，《先秦·秦代卷》，江苏教育出版社，2007年。

提供了新的、有价值的史料，也为这一时期的文字、简册制度及书法艺术研究提供了丰富的实物资料。从这些墨书楚简的字形体势上来分析，都属于篆书体系，但书写更为随意自然，线条粗细变化明显，结字章法都十分活泼生动，夹杂了古隶的笔画和结体特点。

一、五里牌楚简

1951年10月，中国科学院考古研究所在长沙东郊五里牌406号楚墓（战国中期）发掘清理中，发现竹简38支。竹简残长2－13.2厘米，宽约0.7厘米。竹简上都有墨书的字，写在竹子里侧，而不是写在光滑的一面。最多的一简上有6个字，少的有一、二字不等。从简上写有"金戈八"及"鼎八"等等看来，当是一种登记随葬器物的遣策。这批楚简残断较多，文字灭损严重，其字迹虽多不能辨认，但其字中有的字从竹旁，有的字从系旁，有的字从金旁，可以知道随葬器物中有竹器、铜器及丝织品。这批遣策的特点是在竹简的上半段记录器物的名称、数目，下半段记录器物所在的位置。楚简文字与金文相比，书写上自有特点，富于变化。同时，楚简中出现的字形也丰富得多，这使得释读过程更加艰难曲折。

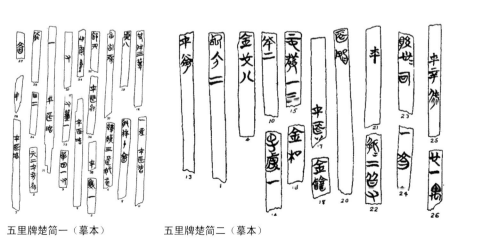

五里牌楚简一（摹本）　　　　五里牌楚简二（摹本）

1953 年，湖南省文物管理委员会主持发掘了长沙南郊仰天湖第 25 号木椁墓。该墓为战国中期晚段，出土的竹简共 42 支，其中完整简为 19 支。简长 20.2—21.6 厘米，宽 0.9—1.1 厘米，厚 0.12 厘米。每简文字 2—21 字不等。用墨写的文字，字大而清晰，书写于竹黄上，背面竹青未削去而保存完好。在简的中部右边削有两个小缺口，两者相距 8—9 厘米，以便编束成册。

简上写有入葬的物品名称和数量以及验收的记号"已"字，表示已核对入葬，或写"句"字，表示句消（勾销）而未入葬等。有些文后或有加补的文字，如"六焚柜"等，墨迹较淡。竹简是用楚系文字书写的遣策。这是第一次出土字迹清楚、字数较多的战国简策上的文字，仰天湖楚简对了解战国丧葬制度、工艺生产，以及古文字研究和书法艺术等都具有很高的价值。

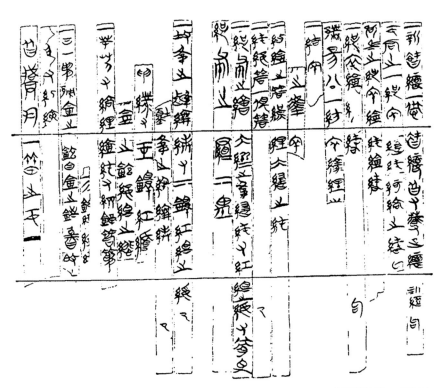

仰天湖楚简一（摹本）

三、杨家湾楚简

1954年8月，湖南省文物管理委员会清理工作队在对长沙市北郊杨家湾第6号墓发掘清理中发现竹简72支。该墓属于战国晚期，未曾被盗，因而竹简保存比较完好，但文字已模糊不清，能看出文字的共有50支简，其中

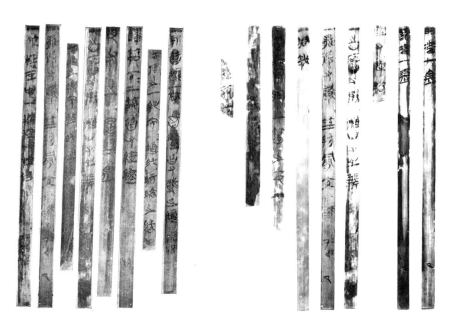

仰天湖楚简二　　　　　　　　仰天湖楚简三

13支简文字模糊，37支简的文字略微清晰。简长13.5—13.7厘米、宽0.6厘米。在上端4—4.1厘米，下端3.5—3.6厘米处刻有系绳的缺口。竹简上文字写两字者4支，其余每简只有一字。用墨写的文字（为楚系文字），大部都写于竹黄的一面，也有个别写在竹青一面。杨家湾楚简每简仅书一二字，又多漫漶难辨，与入葬的随葬器物不能一一对号，而且又无器物数量记载，因此与一般常见的"遣策"不同。其性质极费推敲。

杨家湾楚简（商承祚摹写）

第二章　秦汉书法

第二章　秦汉书法

秦始皇兼并六国，命丞相李斯主持统一全国文字，使之整齐划一，这在中国文化史上是一伟大功绩。秦统一后的文字称为秦篆，又叫小篆，是在金文和石鼓文的基础上删繁就简而来。汉许慎《说文解字》中述"自尔秦书有八体，一曰大篆，二曰小篆，三曰刻符，四曰虫书，五曰摹印，六曰署书，七曰殳书，八曰隶书。" 基本概括了文字统一前字体的面貌。秦代实际使用着两种文字体系，一是篆书体系，一是隶书体系。这时的隶书实际上便是篆书的草书体系，而在篆书体系内部又使用着正规和草率的两种书写形态。隶书的出现是汉字书写的一大进步，是书法史上的一次革命，不但使汉字趋于方正规范，而且在笔法上也突破了单一的中锋运笔，为以后各种书体流派的出现奠定了基础。两汉三百余年间，书法由籀篆变隶分，由隶分变为章草、行书和楷书，至汉末，中国汉字书体已基本齐备。因此，两汉是书法史上继往开来、不断变革而趋于定型的关键时期。隶书是汉代普遍使用的书体。汉代隶书又称分书或八分，笔法不但日臻纯熟，而且书体风格多样。在隶书成熟的同时，又出现了隶变，发展而成为章草、行书，楷书也已进入萌芽阶段。书法艺术的不断变化发展，为以后晋代流畅的行草及笔势飞动的狂草开辟了道路。

2002 年六、七月间，在湖南湘西龙山里耶战国古城一口古井里发现的秦简总数为三万余枚，是我国已经发现的所有秦简数量的 20 倍，这批简牍被认为复活了秦代历史，并被誉为 21 世纪中国最重大的发现之一。1972 年至 1974 年曾先后在长沙市东郊浏阳河旁的马王堆乡挖掘出土三座汉墓，出土了大量珍贵文物，帛书简牍就是其中之一。尤其是三号汉墓发现大量的珍贵帛书，主要内容包括《周易》、《春秋事语》、《战国纵横家书》、《老子》、《黄帝四经》等，其书用笔沉着、遒健，给人以含蕴、圆厚之感。它的章法尤具特色，既不同于简书，也不同于石刻，纵有行，横无格，长度非常自由，具有强烈的跳跃节奏感，显示出当时抄手特有的热情与活力。从而可以认为，里耶秦简和长沙马王堆简帛书法，便代表了秦汉时期湖南的书法艺术水准。

第一节 里耶秦简

秦简是战国时期（公元前475年至公元前221年）的秦国及后来的秦朝（公元前221年至公元前207年）遗留下来的简牍总称。秦简对于研究中国汉字的发展有极高的参考价值，是很重要的史料。战国和秦朝时期，书写主要利用竹木简牍，没有现在的纸张。相传秦代开始用隶书书写，虽然秦时的隶书真面貌一直无法弄清，但而秦简用的字体和小篆已经有很大的区别。通过秦简，我们不仅能看清秦朝隶书的真相，还能确定隶书在战国时代实际已经存在。平常所说的程邈作隶书，应该理解成是程邈对当时民间流行的新字体做了些整理改进。

2002年6月，在一次普通的常规考古发掘中，意外地从湖南湘西里耶一口古井中，发掘出大量的秦简，共计为37000多枚，使尘封千年的秦王朝历史，第一次全面以文字形式全面复活。

里耶古城遗址的规模在2万平方米左右，在这一范围内发现了三口古井，出土秦简的是1号古井，另外两口古井还有待考察。1号古井为木质结构，井内堆积物有17层，考古工作者是从第5层开始发现简牍，包括完整的简牍和残简在内，共有秦简达3万余枚。出土的简牍书写方法"均为毛笔墨书"，书写材料"绝大多数为木质，极少数竹质的"，简牍"形式多样，长度多为23厘米，合秦时量制的一尺。宽窄不定，根据需要书写的内容确定，宽多在1.4—5厘米之间。窄简单行书写，木牍则2—7行。……有些形制特殊的简牍规格不在此范围内，符券类简有的正面呈坡状，长37—46厘米。另有少量的不规则简或随意材料上书写字的，书写过程中纠错而切削下的削衣得到了很好的保留。简牍所用木材种属绝大多数为杉木，也有一定数量松木和其他树种的材料"[1]。其内容涉及秦时的政治、交通、军事、文书制度等等。这批埋藏了2200多年的秦代简牍，纪年从秦王嬴政二十五年至秦二世元年，记事详细到月、日，十几年连续不断。而在此之前，中国古代正史及其相关资料中，关于秦朝的记录不足千字。因此，有专家称："里耶秦简是极为重要的百科全书般的日志式实录。"

[1] 湖南省文物考古研究所编著　《里耶发掘报告》，岳麓书社，2007年。

秦王朝是中国政治经济体制发生质变的关键时期。由于其历史短暂，加上其后两千余年的战火纷飞和朝代更迭，至今，关于秦王朝的文献资料和文物遗存非常匮乏，这给人们认识秦朝及其以前的历史带来极大的不便。当年云梦一千余枚秦简的面世，曾一度推动了史学界对于秦代历史的认识。时至今日，里耶3万余枚秦代简牍的发现，更令世人震惊和兴奋。从现已解读的里耶秦简中发现了记载完整的"九九口诀表"、寄往洞庭郡的邮政文书、军粮的月消耗量、律法的实施……这些文字记载了秦王朝的历史，为了解秦朝政治、经济、军事及社会文化生活提供了极其重要的文字史料。

从书法艺术角度而言，这些书写在文书、档案上的里耶秦简有20余万字，大部分文字字体属于古隶或秦隶，从秦篆演化而来，和湖北龙岗睡虎地秦简的字体相似。秦统一中国后，实行"书同文"，全国通用小篆，但在某些场合也有例外，如一般官府文书为追求实用、方便、简洁，就用秦隶写就。这批简牍字迹有些随意，有些工整，姿态各异，运笔流畅，笔力遒劲，是秦代书法艺术的珍贵实物资料，在中国书法史上占有无法替代的重要地位。

这批字数巨大的毛笔墨书字体，主要在篆隶之间，笔画有篆、隶笔意，显得苍劲古朴。有些仍保留楚文字成分，有些保留篆书成分多，有些则趋向隶书成分多。根据里耶秦简字体的整体特征，大致可分为三种类型，即类似楚文字的古隶字体、类似小篆的古隶字体和类似隶书的古隶字体。

1. 类似楚文字的古隶字体

少量楚文字和接近楚文字笔意的秦隶作品。这类简书的文字具有典型的楚地方特色，起收笔锋运用的变化不大，笔画呈弧形而且倾斜，富有动感；字形多取扁势、侧势，有一种自然随意的效果。这些简与楚帛书接近，不以规范、工整为追求目标，而首先满足书写、制作时的便捷要求，因而用笔简捷、字形欹斜、线条精到，或沉着或灵秀，既统一又有较大变化，显示了活泼的生机。

2. 类似小篆的古隶字体

此类字体篆意浓，随意性强，属于较为古雅的偏于小篆的字体。从书法史角度来看，这种字体与泰山、峄山、琅玡刻石同属一个类型。它们的差别在于，刻石是小篆的标准样式，凿刻于金石，着意于规范，基本上是填描的产物；而秦简是小篆的应用形态，书写于简牍，取向于流便，完全是书写的结果。与石刻文字相比，简牍更直接体现了毛笔运动的丰富性。

3. 类似隶书的古隶字体

此类字体隶意浓、比较规范，属典型的偏于隶书的字体。秦代与小篆并行的书体还有一种尚未定型的早期隶体书法，后世一度认为是秦代新兴的书体，为了区别汉代隶书，又称秦代隶书为"古隶"。古隶是从篆书脱胎演化而来。关于古隶的发源，学术界至少有两类说法：一是认为古隶在篆体书写实践中逐步演化，到秦代基本成形；二是认为隶书自秦代诞生。

当然，从字体演进的角度而言，上述三种字体仍不妨统称为古隶或秦隶。秦隶在结体上有自己特殊的时代特征，既有后世隶书的特征，又包含了篆书的特点。卫恒《四体书势》谓"隶者篆之捷"，唐兰《中国文字学》说"隶书本和篆书差不多"，"隶书在早期里，只是简捷的篆书"[1]。在秦代简牍墨迹尚未发现之前，这些见解实属难能可贵，也是很有道理的。从"快"这一意义上说，秦简为毛笔墨书，只有毛笔的运用，篆书的快写，才真正把中国书法向隶书的方向推进。

章法方面，里耶秦简绝大部分都是宽达数厘米的木牍。木牍面比较宽的、行数在五六行的、字数在百字以上的木牍，其章法之成熟，令人叹为观止。布局从有直行而无横列，到既有直行又有横列。将其与秦刻石比较，里耶秦简早已具备了后世纸上书法的章法，行与行、字与字之间，既参差错落、揖让有序，每个字本身又追求率意、舒张的变化。有些书写相对自由的作品，其章法之美，能让今人自叹弗如。

艺术风貌上，里耶秦简书法的风格众多，或朴拙或秀巧，或方刚或圆柔，或含蓄或张扬，各臻妙绝。它们整体上，欹斜相依，肥瘦相间，节奏

[1] 唐兰著《中国文字学》，上海古籍出版社，2005年。

鲜明平稳，笔画饱满生动，气势连贯，形成质朴而秀朗的书风。个体上，字形正方、长方、扁方不拘；笔画肥、瘦、刚、柔，极尽变化；用笔亦有轻、重、疾、徐的区别。这些隶书虽然都是以称作"蚕头燕尾"的波笔捺脚为主要造型标志，但能各具特征特色，因个人喜好和用笔的习惯不同，拉开了各自书法风格的距离。有些秦简于隶中带楷（书）意，有些甚至还出现了行草书中才具备的连笔，这不能不令人惊叹于秦人的艺术创造力。

总而言之，篆而参隶，峭拔奇耸，是里耶秦简的共同特点。这种出自秦代一般书吏抄手的书法，质朴不雕、天真稚雅，于法度谨严的传统之外别开生面，有的率真随意，笔法酣畅淋漓；有的字迹工整，运笔流畅。简书大多特别强调和夸张字体中撇、捺、竖、点的笔法，其姿态各异的风貌、丰富多彩的章法、遒美俊逸的造型，使其具有极强的观赏性和很高的书法艺术价值。从青川木牍——天水放马滩秦简——云梦睡虎地秦简——里耶秦简这条脉络，我们可以清晰地看到秦篆至秦隶（古隶）的演变过程。

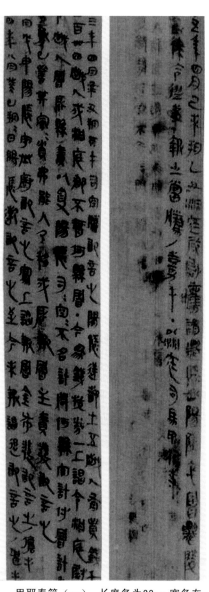

里耶秦简（一）　长度多为23cm　宽多在1.4—5cm之间　湖南湘西里耶出土

里耶秦简（三）

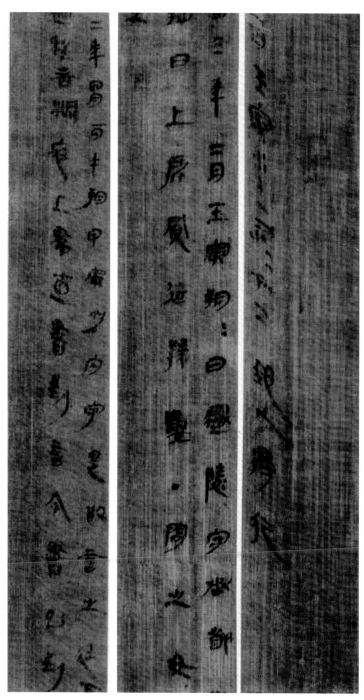

里耶秦简（四）

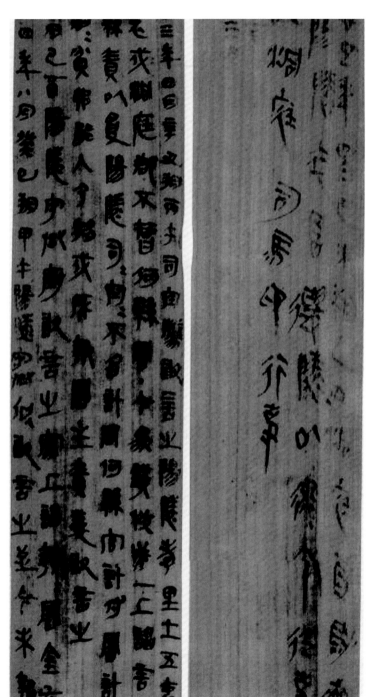

里耶秦简（七）

里耶秦简（八）

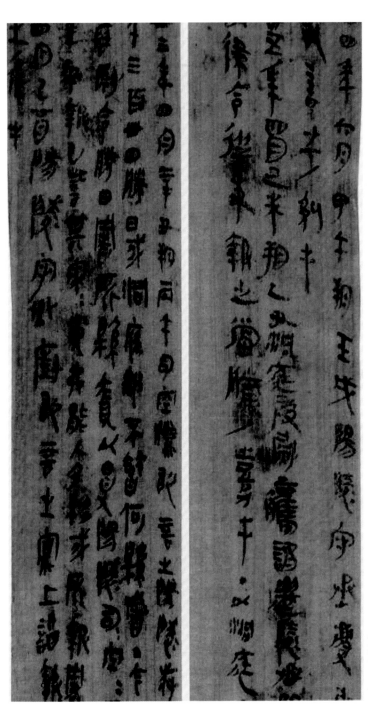

第二节　　马王堆帛书

　　湖南长沙马王堆汉墓，是新中国成立以来我国考古工作的重大发现之一。继1972年一号汉墓成功发掘之后，又于1973年11月至1974年年初继续对二、三号汉墓进行发掘。三号墓出土的大批帛书，以及简牍、帛画、纺织品、乐器等众多珍贵文物，为研究西汉初期政治、军事、经济、文化以及科学技术的发展，提供了丰富的资料。墓中出土了一件纪年木牍，说明该墓下葬于汉文帝初元十二年（公元前168年），这便表明帛书成书的年代不会晚于公元前168年，从而为我们认清西汉早期的书法风貌提供了珍贵的实物资料。这批帛书的内容涉及古代哲学、历史和科学技术等许多方面，不仅在考古学和文献学上有巨大的意义，而且在书法史学上亦具有十分重要的价值。

　　马王堆三号汉墓的帛书是用墨书写在生丝织成的细绢上，由于时代久远，原本洁白的绢帛变成了黄褐色。根据绢帛的高度大致可分为整幅（约48厘米）和半幅（24厘米）两件。而用来画图、表的绢帛，幅面大小视需要而定。出土时，帛书由于折叠和长期受到棺液浸泡，有不同程度的破缺受损。

　　帛书的书写一般都是从右至左直行写下去的，有的先用墨或朱砂在帛上画出规整的竖行格栏，也就是后来所称的"乌丝栏"或"朱丝栏"。有的则不画格栏。整幅的每行70～80字不等，半幅的每行20～40字不等。帛书的字除墨书外，也有个别字是用朱砂书写的。在帛书的体例方面也有差异。有的在章节之间用小墨块或墨点作标记；有的没有标记；有的则提行另起章节。帛书大部分是无书名的；有篇名的，一般都在文章的末尾隔距标出，并写明字数。

　　从帛书的内容上看，根据当时帛书整理小组考释研究，共有二十多种书籍，总字数大约十二万多字。[1]也有专家按《汉书·艺文志》的分类，以单篇计算，将帛书分为六大类四十三种。[2]主要内容包括《周易》《春秋事语》、

[1]　王世民、周世荣执笔　《马王堆二、三号汉墓发掘的主要收获》，《考古》，1975 年第 1 期。

[2]　陈松长编著　《马王堆帛书艺术》，上海书店出版社，1996年。

《战国纵横家书》、《老子》、《刑德》、《黄帝四经》、《五十二病方》、《养生方》、《天文气象杂占》、《足臂十一脉灸经》等。

书写帛书的年代，上限根据帛书中已有的明确纪年和避讳推断，为公元前196年之前汉高祖刘邦在位期间（或为秦汉之交）；下限为公元前168年。[1]

马王堆帛书的书法体势可归纳为古隶和汉隶（或称为西汉隶书）。[2]它以其独具的书法特色，迷人的艺术魅力，为我们再现了当时的书法风貌，充分显示出书写者深厚的书法功力和丰富的美学内涵。同时，给我们留下了继商代甲骨文、周代金石文、六国古文等篆书之后，在秦汉之际至西汉初期书法的演变轨迹，反映出书法不同的时代风格。

由于马王堆帛书的抄写非同一时期同一人所作，故其字体字形也存在不同程度的差异。我们根据帛书的体态形貌，按照书法演变的进程，将其分为两种书体，即带有比较明显篆书意味的古隶体和带有明显波磔的汉隶体。

第一种——古隶体。属于这一种帛书的主要有《足臂十一脉灸经》、《五十二病方》、《养生方》、《阴阳五行》甲篇、《老子》甲本、《五行》、《春秋事语》、《刑德》甲本、《战国纵横家书》等。

《足臂十一脉灸经》

是目前我国发现最早的一部经脉著作。出土时与《阴阳十一脉经灸经》甲本、《脉法》、《阴阳脉死候》、《五十二病方》同抄在一幅长帛上，呈黄褐色，残破。全篇共34行，约1000余字，毛笔墨书，抄写没有标题，但文中有"足"、"臂"二字高出正文一格书写，可知此篇可分"足"脉和"臂"脉两部分。"足"部包括下肢的六条脉：足泰阳脉、足少阳脉、足阳明脉、足少阴脉、足泰阴脉、足厥阴脉；"臂"部包括上肢的五条脉：臂泰阴脉、臂少阴脉、臂泰阳脉、臂阳明脉，没有臂厥阴脉的记载。在每一条脉下都叙述该脉的循行部位、所主病候和灸法。

《足臂十一脉灸经》是帛书中比较早的写本，据有关考证，大约在

[1]　王世民、周世荣执笔　《马王堆二、三号汉墓发掘的主要收获》，《考古》，1975 年第 1 期。

[2]　刘刚　《浅谈马王堆帛书的书法体势》，《中国书法史学国际学术研讨会论文集》，浙江省博物馆编，西泠印社出版社，2000 年。

《足臂十一脉灸经》　托裱尺寸：30.5cm×19.5cm　湖南省博物馆藏

秦汉间。其字形偏窄长，结构繁缛，笔法圆转，而被称之为篆书。确切地说，它既够不上标准的篆书，也称不上完善的隶书，而是由篆书向隶书变化过程中的书体。在它的体势和笔法中，不仅保留着较浓的篆书的体势（取纵势），而且也出现大量的隶书形态（取横势）；不但有篆书的转笔，亦有隶书的折笔。在许多看来是篆体的字中，含有波磔的隶笔。很显然，这已不是真正意义上的篆书，而是一种比篆书结构简省、笔法多变的新书体，即古隶书。

《五十二病方》

是迄今所见最早、最完整的古医方专著。全书达1万字，抄录于高约24厘米、长450厘米的长卷之后。帛书揭裱后分为24页，黄褐色，多有残破，共计有462行，它是马王堆三号墓出土医书中内容最丰富的一种。该书出土时本无书名，因卷前目录列有52种病名，且目录之末有"凡五十二"的记载，故命名为《五十二病方》。它详细记载了医方283个，药名254种，涉及内科、外科、妇科、儿科和五官科等103种疾病的治疗医方。在各科疾病的记载中，最多的是外科疾病，诸如外伤，动物咬伤，痈疽、溃烂、肿瘤、皮肤病、痔病等等，而妇科疾病则仅有婴儿索痉一个病名。帛书所记的医方中，均以用药为主，包括外用、内服等法，此外还有灸、砭、熨、熏等多种外治法及若干祝由方，比较真实地反映了西汉初期以前的临床医学和方药学发展的水平。

其年代上与《足臂十一脉灸经》（以下简称《足》）相近，在字形上有长有扁，用笔上方圆兼备。字体与《足》相比，《足》的字体在整体上要宽扁些，行距、字距也相对要拉得开些，字形亦显得规范些。在笔意上，《足》的篆书意味也要浓些，圆笔用得多些。相对而言，《五十二病方》的方笔和波磔要明显些。隶书的特点在各个字体中都不同程度地显现出来。这些字体看似篆形，实际上在它们的笔画中有典型的隶法。

《养生方》

《养生方》揭裱为17片，呈褐色，残破，文字缺损。出土时单独抄在

《五十二病方》　　托裱尺寸：31㎝×18cm　　湖南省博物馆藏

《养生方》　托裱尺寸：55. 5cm×31cm　湖南省博物馆藏

一幅帛上，字体是介于篆隶之间的古隶体，其抄写年代大致在秦汉之际。现存文字可辨识者共有27篇目，3000余字。内容主要为男性治疗和保养、女性治疗合保养、房中术以及一般的养生补益等养生药方，是世界上现存最古老的有关养生学的专科文献之一。其中记载了中国最古的药酒酿方。《养生方》还讲述了如何通过食补来提高人们的性功能，如何正确进行性生活对人体才是有益的，这对于了解古代养生学具有重要价值。

《养生方》在整体布局上沉稳疏朗，比《足臂十一脉灸经》和《五十二病方》更讲究章法，是书家刻意经营的结果，是书法自觉时期开始的具体表现。《养生方》字体稳健，字距行间宽松，隶化的程度也较高，而且还有很多字磔笔明显，许多字的最后一横和撇、捺笔都强调隶法。尽管如此，整篇中的篆形圆转笔仍随处可见。因此，该卷帛书既算不上合格的篆书，也称不上规范的隶书，还是要归属为古隶类。

《式法》

《式法》，又名《篆书阴阳五行》、《阴阳五行》甲本。帛书用整幅书写，原长超过2米，但现已碎裂成30余大片及若干碎块，拼复十分不易。册裱残页长30厘米、宽20厘米。《式法》的字体在篆隶之间，兼有大量楚文字的成分，亦较马王堆其他帛书难认。全文可分为七篇：一、天一，二、徙，三、天地，四、上朔，五、祭，六、式图，七、刑日。这七篇名称都是依据各自内容而定。其抄写形式除了文字以外，尚有图、表。全书可分为23个单元，内容都是关于干支、二十八宿、天一运行的纪录和有关月令、方位等堪舆方面的占验语辞。

《式法》在马王堆帛书中，属篆书意味比较浓的一种，因此被称为《篆书阴阳五行》。根据它的字体分析，其抄写年代应比较早，大概与《五十二病方》相近。这种帛书的书体为篆形隶势，既有篆书圆转曲折的形，同时也有隶书的横取势，这些字体的篆意都或多或

《式法》　托裱尺寸：300cm×20cm　湖南省博物馆藏

少地带有点隶笔。相对而言，偏重于隶书意味的字体就显得更为普遍些。

《老子》甲本

《老子》甲本，丝帛已有破损，文字多有残缺，与卷后四篇《黄帝四经》一起写在半幅的帛上，存464行，13000多字。该本不分章节，以"德经"在前，"道经"在后，文中不避汉高祖刘邦讳，其抄写年代当在汉高祖卒年之前。这是《老子》最早的手抄本，它的出土，有助于认识《老子》在汉初的真实面目，不仅对校勘传世的诸本《老子》具有重要价值，而且为进一步研究《老子》的思想提供了最早的、也是最可靠的根据。

根据其字体形状看，应稍晚于前几种帛书。其字体仍属于古隶体，只是其隶化程度稍高于前几种帛书。许多字原来的篆体的繁复转折不见了，而代之的是带挑势的横笔和着意夸张的

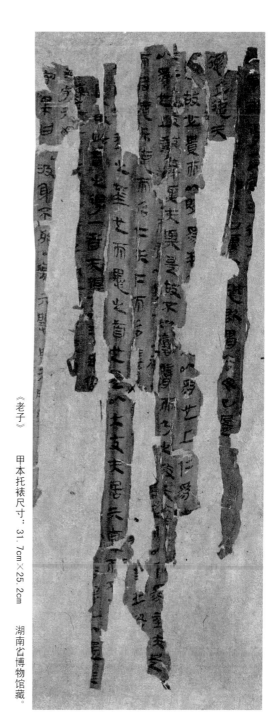

《老子》甲本托裱尺寸：31. 7cm×25. 2cm　湖南省博物馆藏。

捺笔；字的形体也由窄长向方正发展。在笔法上，点、横、撇、捺等用笔都已具备了隶书的基本特征；篇幅布局上也趋于整齐规范，且在书写过程中，方笔圆笔、粗笔细笔交错使用，使书体更富于变化，更自然生动。所以，可以认为这是古隶中比较成熟和完美的一种。

《五行》

《五行》篇紧接着《老子》甲本之后抄写在同一帛上，全篇共182行，约5400字。其内容主要是阐述聪、圣、义、明、智、仁、礼、乐等道德规范，是失传已久的关于"思孟五行"理论的重要文件。

根据字体推断，《五行》篇和《老子》甲本的抄写应出自一人之手，它们的书法风貌是完全一致的，都具有古拙质朴、遒劲健美的意韵。

《春秋事语》

《春秋事语》写在半幅的帛书上。前部损缺比较严重，后部比较完整。据书法由篆变隶，书中不避"邦"字讳，抄写的年代当在汉初甚或更早。现存16章，97行，约2000余字。每章各记一事，既不分

《刑德》甲本　64.5cm×48cm　湖南省博物馆藏

国，又不编年。所记史事，上起鲁隐公被杀，下迄三家灭智氏。但其重点在记言，似属教学用书性质。它的记事年代相当于《左传》，其记事方式与文笔却略有不同，使我们对于先秦历史散文的写作整体状况有了更为深入的了解。

其书法风格与《老子》甲本相近，只不过在笔法方面要显得深厚敦实，用笔不见明显的粗细变化，横、撇、捺的挑法和波势也不及《老子》甲本突出。不拘波磔，而追求形态的变化，其厚重的笔道、多姿的体态，古朴中流露出豪放。

《刑德》甲本

全篇抄写在长64.5厘米、宽48厘米的帛上，无上下墨线界栏，行与行之间没有乌丝栏墨格。分上下两格，右起上格约31行文字，绘有刑德运行干支纪年表和刑德九宫图，下格约有5000字，是关于以刑德占测胜败和刑德在六十干支运行方位

的记载。该篇保存比较好，文字大致可读，九宫图和干支表清晰可辨，是汉初刑德理论的重要篇章。

在该篇的干支纪年表有"今皇十一年"的记载，说明该帛书是汉高祖十一年，即公元前196年左右成书的。书法在篆隶之间，字形敦实而偏长，用笔圆转而浑厚，开始着意夸张笔法的波磔之势，隶书的装饰之趣开始明朗起来。其书法的基本特征与《老子》甲本相近，差不多是同一时期的书体。

《战国纵横家书》

整篇写在半幅的帛上，是一部主要记载战国时代纵横家苏秦等人的书信、说辞的古佚书，因帛书性质与《战国策》相同而定名。书中避汉高祖刘邦讳，而不避汉惠帝刘盈的讳，推测其成书年代应在公元前194年至公元前188年之间。现存27章，325行，11000余字。其中11章的内容见于《战国策》和《史记》，文句也大体一致，是战国纵横家言的选本。另16章则属佚文，主要是苏秦游说活动的记录。其书反映了战国重大史实和历史特点，对修订和补充《战国策》有很高的价值。《战国纵横家书》中有13章涉及苏秦，所载苏秦事迹与《战国策》、《史记·苏秦列传》相距甚大，据此可知《战国策》和《史记》错误地把苏秦行事的年代提前了。司马迁曾把苏秦与张仪合纵、连横的斗争写得十分生动壮观，但是据出土的帛书《战国纵横家书》来看，苏秦与张仪不是同一时期的人，他是张仪之后主张合纵的策士，与张仪同时而相互斗争的是公孙衍。

这是一卷比较有水准的古隶书。其书面整洁，比较讲究章法，字体大小错落有致，行与行、字与字的间距适中，显得比较规范。字的体势简略，字形长方不一，都显舒展俏逸。用笔方圆并施，但仍以圆转见长。在笔法上，突出强调横画和波磔的笔势，有的甚至极为夸张，使之带有浓厚的装饰趣味。这些着意的夸张，使得整体在章法上更显多变，更为生动活泼。这卷帛书的字里行间，无不在古朴之中透秀润之气。

《战国纵横家书》　215cm×29cm　湖南省博物馆藏

第二种——汉隶书。属于这一类的帛书主要有《阴阳五行》乙篇、《五星占》、《相马经》、《周易》、《黄帝四经》、《老子》乙本等。

《阴阳五行》乙本

　　《阴阳五行》乙本因其隶意特征明显而被称之为《隶书阴阳五行》，较《式法》易读，其内容大致可以分为十个单元，比《式法》相对完整，有些图表相当完好，内容记有刑德运行的规律和选择顺逆灾祥的占语，所占对象有出行、嫁娶、选日、攻战、祭祀、禁忌、举事等，此外还记有对"文日"、"武丑"、"阴铁"、"不足"等阴阳五行的特有名称和解释，确实是研究阴阳五行学说在汉初本来面目的极好资料。

　　书法的演变要经过较长时期的循序渐进的发展，不可能在极短的时间内由一种书体完全变成另外一种书体。《阴阳五行》乙本也同样不例外，尽管它已具备了隶法的基本要素，但称不上标准的隶书，还有不少古隶的遗意。在许多看来为隶书的字体中，多少带点圆转之笔。综观全篇，隶形隶法无处不在，已成为绝对主流。字形虽算不上扁平，但比较规范；线条

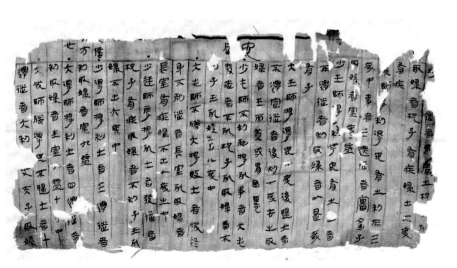

《阴阳五行》乙本　　　22cm×29.5cm　　　湖南省博物馆藏

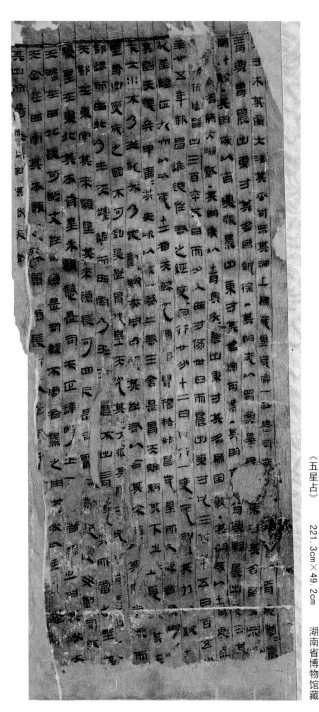

《五星占》　221.3cm×49.2cm　湖南省博物馆藏

虽带点圆转之趣，但却以方折为主；点、横、撇、捺的用笔基本符合隶法的要素。因此说，《阴阳五行》乙本可划归汉隶体。该篇以其随意自然的谋篇布局，清秀疏朗的书法体势，在帛书中显示出其迷人的魅力。

《五星占》

《五星占》是以五星行度的异常和云气星慧的变化来占卜吉凶的术数类帛书。它用整幅丝帛抄写而成，约有8000字，前半部为《五星占》占文，后半部为五星行度表，根据观测到的景象，用列表的形式记录了从秦始皇元年（公元前246年）到汉文帝三年（公元前177年）这70年间木

星、土星、金星的位置，以及这3颗行星在一个会合周期的动态。

《五星占》的成书年代没有准确定论，但根据帛书中"考惠元"、"高皇后元"的明确纪年，可推定其成书年代应在汉文帝初年之后。其整体布局极为规范，行距齐整，字体保持在一定的宽度之间，字距宽松、字形方整是该篇的主要特征。即使有极少数字形偏长，也是长方形的。方折已成为其主要用笔，横平竖直，波磔分明，行笔取势有规律，章法也基本定格且已开始趋于程式化，只在极少数字中，仍残存着一些古隶的意味。可以说，这是一卷比较成熟的汉隶书体，同时也说明，成熟的汉隶在汉文帝初年不久已开始出现。

《相马经》

《相马经》是我国动物学、畜牧学的重要古代文献，是早已失传的《相马经》的抄本。帛书残片现存 77 行，约 5200 字。由于其中残缺 500 字，又没有相当的今本可查对，所以

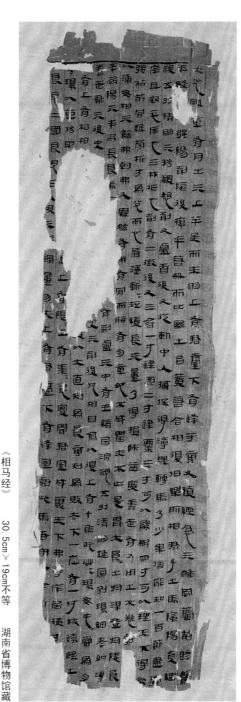

《相马经》　　30.5cm×19cm不等　　湖南省博物馆藏

一些内容，是无法完全了解的。《相马经》内容包括经、传、故训三部分。其内容主要是对马和有关相马的理论，间有朱丝栏，现已全部断为两截。其行文近似赋体，较有文学色彩。它的出土提供了历史文献上从未见过的汉初关于相马方面的材料，证实了我国古代相马有着悠久的历史。

《相马经》的成书年代应与《五星占》差不多，也是比较成熟的汉隶。其字形整体取势趋于方扁，结构已开始定型，线条以方折为主。其基本笔法——点、横、撇、捺，都由比较成熟的定型，线条已很难看到那种圆转的现象。当然，也有极少数带有古隶趣的字，但这并不影响整体的章法，反而使之灵活多变，增添了帛书的艺术效果。

《周易》

《周易》书写在整幅帛上，内容可以分为经文和传文。经文即《六十四卦》，与传统的今文本、古文本等对比，不仅卦名不同，而且卦序、卦辞和爻辞也有差异，可称别本《周易》。有些专家认为，马王堆《周易》卦序简单，应该是较早的本子，其抄写时间应在汉文帝初年。传文大都是不曾流传下来的佚书，记述孔子和弟子讨论卦、爻辞含义的情况。帛书《周易》的编排是经过精心考虑的，它经文在最前面，随后分说经文，再通论大义，又于论说外记事，最后是传《易》经师的言论。

该帛书的谋篇布局有一种空旷、灵动之趣，字距行距都比较宽松，但松而不散。字体的每一点画都显现出成熟隶书的笔调，用笔粗细相间，笔画的出、行、伸、敛都已有定法。虽然偶尔也有点古隶体的结构，但其用笔取势都是成熟汉隶体的格局。

《黄帝四经》

《黄帝四经》，是抄录在《老子》乙本前面的四篇文章，分《经法》、《十六经》、《称》、《道原》四篇，共存174行，11000余字，原有篇题。其内容主张刑名之学，强调刑德兼施，依法治国，是与《老子》同源异流的道家重要学派。经学者们研究，认定它是久已失传的《黄帝四经》。它展示了"黄学"丰富的社会政治思想与哲学见解，为研究和恢复

《周易》　24cm×11cm　湖南省博物馆藏

道家重要学派在历史上的地位，纠正历史上"黄老"混同的谬误，重新认识"黄老"思想，提供了可靠的史料依据，具有重要的学术研究价值。

帛书布局横竖有序，其字体比较规范、匀称，字形整体呈纵势方形，结构内敛外张，笔画略向左欹，横重入轻出，明显带挑笔，隶书的波磔之笔已在该篇中普遍使用，尤其是右磔之笔，极为夸张，富有装饰之趣。与《周易》相比，该篇书法在各方面都更为成熟。

《老子》乙本

该卷出于三号墓东边一个长方形漆奁盒下层，与卷前四篇古书合抄在一幅宽帛上，出土时折叠残断，分成32片，字的行列与纬丝方向一致，先用朱砂画好朱丝栏，每行宽6-7毫米，存152行，16000多字。字体非常工整。书中避刘邦讳，而不避惠帝刘盈讳，故抄写年代应在惠帝或吕后时期。全卷"德经"在前，"道经"在后，上下篇卷尾分别注有德"三千四十一"、道"二千四百二十六"。《老子》是中国道家的经典文献。两千多年前的《老子》乙本的发现对订正今本《老子》章次文字之误有重要价值，同时，为研究道家思想以及汉代道家的传播提供了新依据。此本不分章，与帛书《老子》甲本的章次完全一致，但也略有几处不同。帛本《老子》与传世本相比思路更清晰，内容更丰富。

其字形方扁，取纵势，以方折之笔为主，笔画上很讲究波磔，完全符合隶书的法度。章法上严谨规范，字距比较整齐有规律，字体大小均匀，已趋于工整精巧，基本上是相当成熟的汉隶书体。

上述的古隶和汉隶帛书，是马王堆帛书中比较有代表性的几种，基本上体现了马王堆帛书的书法风貌。同时也比较系统地、全面地反映了秦汉之际至汉文帝十二年之间书法的演变和发展。也就是说，从这些帛书中可以清晰地看到古隶是怎样演变成汉隶的。虽说帛书的书写者不同，表现出的艺术风格各异，但却都具有鲜明的时代风格，符合书法的演绎进程。任何一种新的书体产生时，它的形态体貌

多少遗留着旧母体的书法特征，随着时间的推移，这些遗留特征会渐渐减少，直至彻底成为崭新的书体。马王堆帛书就是这种演绎进程的实例。

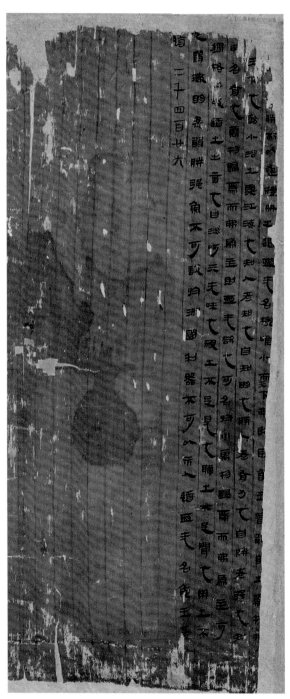

《老子》乙本　79.5cm×55cm　湖南省博物馆藏

第三节　马王堆简牍

汉代书法艺术的核心是创造性，质朴自然之美是汉代艺术的特点，也是艺术的最高境界，这质朴自然之美不但在汉代鸿篇巨制的碑刻中表现着，而且在帛书简牍中也寓存着，并且表现得更为丰富多彩。汉简的出土，无疑成为了国内外学术界和书法艺术界关注的焦点。它那随意挥洒、草率急就、自然流畅的特点，形成了汉简书法独具魅力的书法风格。

西汉初期简牍的书体与帛书一样，也可以分为古隶和今隶两种。古隶是指秦隶和西汉早期的隶书，其特点是波磔不明显，颇具篆书遗意；今隶特点则为波磔之法初具规模，已为隶书走向东汉成熟阶段奠定了基础。简牍书体具有率意外露、似拙生巧的内涵。率意更是简书的灵魂，这种从简捷实用出发形成的自然美，却又极符合艺术的要求。

1972年至1974年，我国考古工作者先后从马王堆一号墓和三号墓中发掘整理出大量的简牍。其中，一号墓出土竹简312枚，都是"遣策"，即记载随葬物品的清单（另有木牍49枚）。三号墓出土竹、木简610枚（竹简593枚、木简10枚、木牍7枚），其中410枚为"遣策"，记有各种随葬品的名称、数量，有的还记有放置的方位等。另200枚为医简，分为4种竹木简医书，其中竹简医书有《十问》、《合阴阳》、《天下至道谈》3种，木简医书有《杂禁方》1种，多与房中术有关。这些简牍上的文字资料丰富多彩，字体属于由古隶向汉隶过渡期的书体，其中还偶尔夹杂有章草风格的点画，使字体更为流畅生动，书风更加活泼多姿。

马王堆简牍书法，质朴自然、率意急就，不拘一格。它以其清新、率真、朴茂的风采，在书作中表现为用笔大胆，讲究书速，毫不造作，从而更为纯朴洒脱。虽说在字体结构中无意追求什么风格，而实际却达到了求奇、求新、求异的特殊效果。它的章法布局参差错落，字与字之间意会神应，相顾并现，气通全篇，字虽然小，笔画却有宏伟的气势，具有一种冲击视觉的艺术效果。

其实，简牍书法在日常应用中，随性自由，活泼天真，呈现出多样的书风体貌。随着时间的推移，越显出艺术的可贵。汉简书法的创意性极为强烈，运笔灵动活泼，随意挥洒，轻松自然，笔姿横生奇态。加之汉简竖长的简形，竖写的顺序，偏扁的字形，趋横的字势，形成了它竖为贯通，横为联络，既为均齐又置错落的独特格局。马王堆一号、三号墓出土的简牍，风格秀俊飘逸，笔画左撇右波，字形宽扁趋横，基本具备分书气息。其中有些字的横画末笔的竖弯处，就竖笔余力向右顺势铺毫，展出一个很长的捺画，逆入起笔，平出回锋，末一横之波磔，姿态婉妙，势刚力柔，"蚕头燕尾"，兴味绵长，从而打破了整齐划一的格局。捺画的夸张，长竖的放纵，既是书写者的意兴，亦是匠心。每行各为气势，又互为照应，这一行外字形如小，那一行外字形必大；此行生波磔书，彼行发竖笔直下，错落参差，极露灵性。具有行草的章法，品读起来回味无穷。也正是因为这些活泼而浪漫的笔法，形成了汉简书法妩媚天然、生机蓬勃的风采神韵。书法艺术是一种线条艺术，它的美是通过线条的变化造型体现出来的，而书写的材料、工具对书法艺术效果的影响至关重大。

简牍字体之形与当时的书写材料有一定关系。就马王堆出土的竹木简牍而言，都是选用较好的材料加工的，因为限于材料和便于携带、收藏、展视等原因，所以在制作时尽量做得窄小轻便，才适合实用的要求。由于材料的限制，简牍的书写者别出心裁，使字迹尽量横向发展，左掠右波，极力行舒展之意，使结构紧而不密，疏而不松。这样一来，既节约了书写材料，又创出了隶书的独特结构。马王堆简牍书体具有率意外露、以拙生巧的内涵。率意是简书的灵魂，从艺术美的角度来看，率意虽然与当时实用有关，但它所形成的艺术上的自然情趣，是无意中对自然美的追求。严谨、装饰、整齐是种美，是书写者审美观的自然流露。书法的形式美到魏晋、隋唐则成为一种着意追求的境界了。马王堆简牍书法，率直无华，而且在清新之中，充溢着生机和个性。它的体势是那样的舒朗、奔放，书速快捷急就，笔法率真外露，自然天趣，以拙生巧，这些不知名的书写者群体的作品，在艺术内涵上不亚于任何一位同时代的名家。这种简练、古朴、稚拙、秀逸、遒劲的书法特点，也就成为了西汉初期的书法艺术时代风格。

《十问》　　　长宽不等　　　湖南省博物馆藏

《合阴阳》 长宽不等 湖南省博物馆藏

《杂禁方》（一）　　　长宽不等　　　湖南省博物馆藏

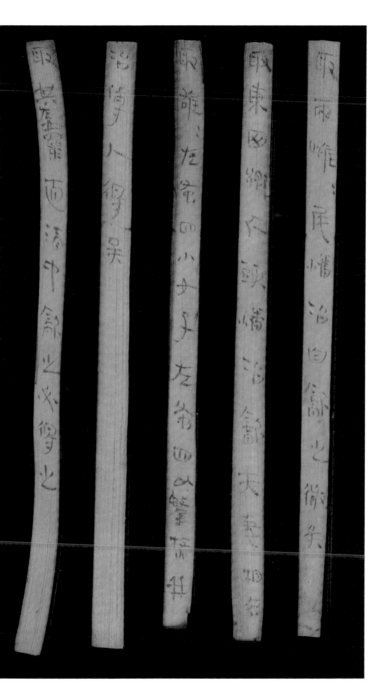

《杂禁方》（二）　湖南省博物馆藏

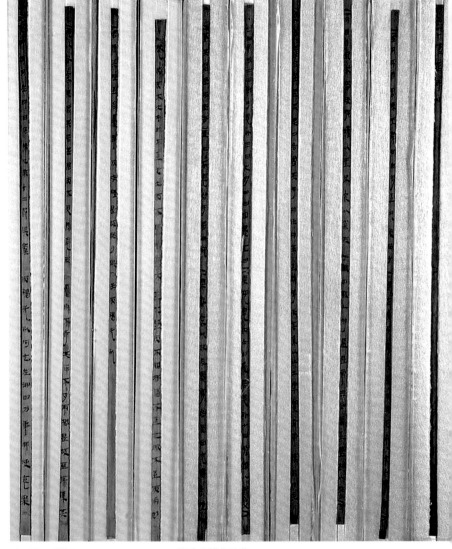

《天下至道谈》　　28cm×0.6cm　　湖南省博物馆藏

第三章　魏晋南北朝书法

第三章　魏晋南北朝书法

从书法历史发展的角度来分析，魏晋南北朝时期，是完成书体演变的承上启下的重要历史阶段。其时，篆隶真行草诸体完备，并且不断发展成熟。如长沙走马楼吴简字体丰富多样，并有楷、隶、行、草等多种形体；《谷朗碑》书法端庄遒劲，颇具汉隶风趣；郴州苏仙桥晋简墨迹清晰，明确显示当时的书法正处于从隶书向楷书转变的阶段，不仅楷书已经基本成型，带有隶意的行楷也出现较多，且不乏娴熟高超之作；东晋潘氏衣物滑石券书法清新自然，具有一种内在的情韵趣味美，是当时民间行楷书的典型代表。

第一节　走马楼三国吴简

1996年10月在长沙走马楼发现了17万余枚埋藏了1700多年的三国孙吴纪年简牍，大大超过了我国各地历年出土简牍数量的总和（从20世纪初瑞典人斯文·赫定在我国新疆发现古楼兰简牍开始，到上世纪末三国吴简发现前为止，全国各地共出土简牍帛书才9万余件）。走马楼吴简数量之巨，形体丰富多样，仅书体便有楷、隶、行、草等多种，虽然简牍书写者皆出自中下层官曹、吏卒之手，但其所显示的艺术魅力仍令我们目不暇接、叹为观止。

简牍所记年号目前发现最早的为东汉献帝建安二十五年(220年)，最晚的为吴孙权嘉禾六年(237年)。因三国时期战争频繁，史料多毁于兵燹，历年来三国简牍仅在安徽、江西、湖北出土了几十片，除数枚遣册外，大都是名刺、木谒之类，内容简单。21世纪初以来，吐鲁番及敦煌曾出土六种《三国志》写本残卷，虽然其中五种属于吴书，但其史料价值并不大。长沙走马楼出土的三国吴纪年简牍具有多方面的学术价值，从目前整理的一小部分看，其内容包括赋税、户籍、仓库管理、钱粮出入、军民屯田、往

来书信等，涉及社会、经济、政治、法律各个方面，被认为属于吴长沙郡府、临湘县及临湘侯国的文书，史料价值珍贵。

这批吴简的形制多样，有竹简、木牍、签牌等。竹简、木牍多编连成册，一般是先编后写，书写时在编缀处留出空当。牍多以木板为之，极少数用竹板做成，长度与简略同，宽窄不一，厚度均超过竹简。签牌多为长方形，两面书写，上端刹角，中部留有三角形缺口，用以系绳。"简牍保存情况较差，少部分保存尚可。由于南方气候潮湿，地下水位高，加上泥土挤压和井底堆积的污染，简牍出土时表面积满污垢，呈灰褐色或黄褐色。"[1]其中竹简腐朽严重，而木简质地保存良好。

我们知道，两汉通行的主要字体是篆书和隶书，辅助字体为草书。大约在东汉中期，从日常使用的隶书里演变出一种比较简便的俗体，裘锡圭先生曾称之为新隶体，"这种俗体隶书在很大程度上抛弃了收笔时上挑的笔法，同时还接受了草书的一些影响，如较多地使用尖撇等，呈现出由八分向楷书过渡的面貌"[2]。到了东汉晚期，在新隶体和草书的基础上形成了行书。大约在汉魏之际，又在行书的基础上形成了楷书。

走马楼吴简上承东汉，下抵两晋，正向我们展示了这一过渡时期的书法面貌——书体开始由篆隶演变至楷行草，且已形成当时社会之通行书风，进而显钟、王之端倪。它基本延续了先秦、秦汉以降的简牍书署制度，署书兼有篆、隶、草及楷、行杂糅的现象，但以隶楷为主。竹简中有的字体为隶书，如"再拜"、"问起居"；大部分字则呈现出由隶书向楷书过渡的面貌，如"隶"、"及"、"长"、"達"等字；有的字甚至已脱去隶意，具有比较浓重的楷书意味，如"名"、"兵"、"纪"等。隶书和楷书的糅合也使得此时的书法呈现出更丰富的面貌。

走马楼吴简的"书者多为下层小吏及普通百姓，随心信手，无拘无束，更有一简之上篆隶楷行草各体纷呈，……自由奔放，天然成趣，毫无造作之态，与汉魏碑刻之严谨庄重迥然有别"[3]。沃兴华曾有言："民

[1] 长沙市文物工作队、长沙市文物考古所《长沙走马楼 J22 发掘简报》，《文物》，1999 年 5 期。

[2] 裘锡圭《楷书的形成和发展、草书和行书》，《文字学概要》，商务印书馆，1988 年。

[3] 杨友吉、宋少华选编《长沙走马楼三国吴简》，《中国历代书法精品丛书·墨迹卷·简牍》，湖南美术出版社，2001年。

间书法是中国书法的源头活水。"从书法艺术的发展来看，文人书法尤其是名家书法一直备受推崇，历史上也传承有序。而从越来越多的出土文献来看，广大的民间俗书与文人书法是齐头并进的，虽然书法造诣不能同日而语，但发展的脉络是一致的，可以说两者相互影响，造就了后世的书法风格。因此，走马楼吴简作为出土简牍的大宗，其艺术价值还有待进一步发掘。

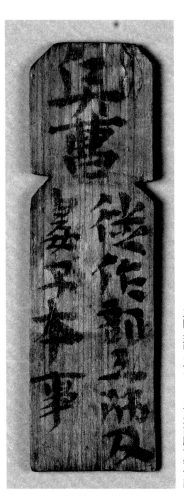

三国吴简（一） 长沙简牍博物馆藏

三国吴简（二） 长沙简牍博物馆藏

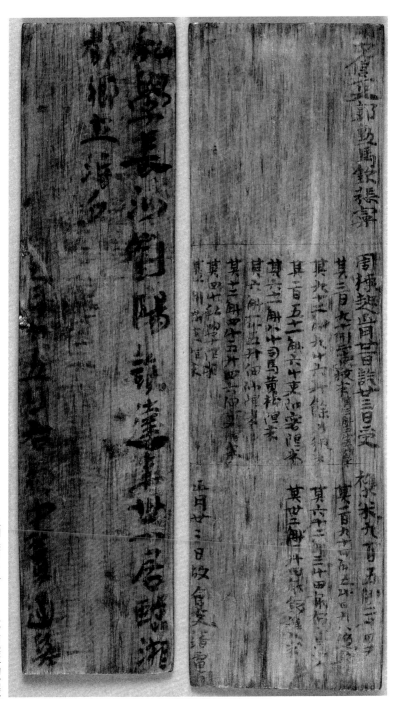

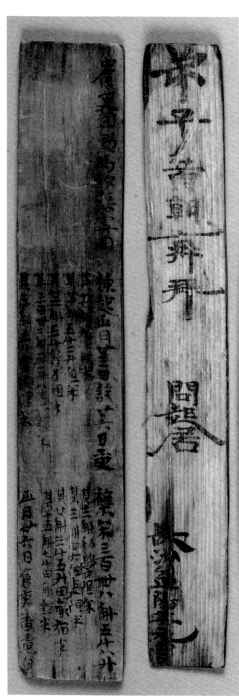

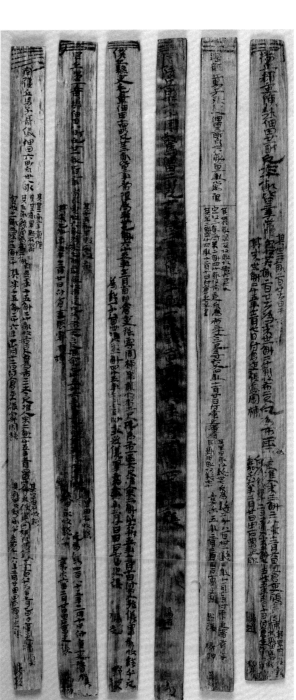

第二节　三国吴《谷朗碑》

三国《吴故九真太守谷府君之碑》，俗称《谷朗碑》，书法端庄遒劲，颇具汉隶风趣。尽管名为分隶，而实际上其体势已与楷书非常近似，所以也有将之定为楷书的。虽说与后来的晋唐楷体相比，隶书的趣味还比较浓，但方整的结体、圆劲的笔画、质朴浑厚的体貌，与同时期中原和北方的诸碑仍存在一定的差距，是我国难得的承前启后的重要碑刻之一。

《谷朗碑》为三国吴碑刻，额题"吴故九真太守谷府君之碑"，凤凰元年（272年）立于耒阳。碑由青石制成，高176厘米，宽72厘米。碑额11字，作隶书碑文18行，每行24字，字径3.5厘米，无撰书人姓名。此碑原在湖南耒阳县城东谷府君祠内，清代移置县城杜甫祠（今耒阳县第一中学）内，后又迁置蔡侯祠（传为蔡伦故居，在城内蔡子池畔）内保存。1966年被砸成三截，弃于水塘中。1979年捞起修复，中有断裂残破痕，仍置蔡侯祠内。碑之两侧原有谷氏后裔题名，清初尚存，后渐磨灭。

碑主谷朗（218—272年），字先义，东汉桂阳郡耒阳马水人，出身官宦家庭。谷朗成年后，正值三国鼎立时期。朗出任吴国，先后任郎中、尚书令史、郡中正、长沙浏阳令、都尉、尚书郎；后调入朝中，拜五官夕郎中，迁大中正大夫，专司察举人才。

考《吴志》："孙休永安六年（263年）五月，交趾郡吏占兴等反，杀太守孙谞。遣使如魏，请太守及兵。七年，分交州置广州。孙皓元兴元年（264年），魏置交趾太守。吴宝鼎元年（266年），遣交趾刺史刘俊，前部督修则等入击六趾，为晋将毛炅等所破，皆死。兵散，还合浦。吴建衡元年（269年）十一月，遣监军虞汜等就合浦击交趾，三年，破交趾，擒杀晋所置守将。九真、日南皆还属"[1]。

平乱后谷朗迁九真太守，约在凤凰元年之前一年（271年）。九真，南越赵佗置，公元前111年入汉，辖境相当于今越南清化全省及义静省东部地区。三国吴末以后，辖境逐渐缩小。

吴凤凰元年（272年），谷朗病逝任所，归葬耒阳。为昭示其功绩，时

[1]　湖南省地方志编纂委员会编　《湖南省志》第二十八卷《文物志》，湖南出版社，1995年。

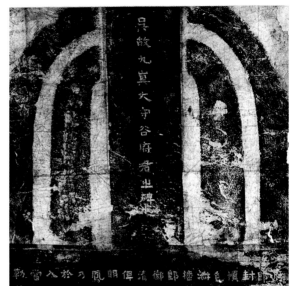

《谷朗碑》（一）　　176cm×72cm　　碑现存耒阳蔡侯祠内

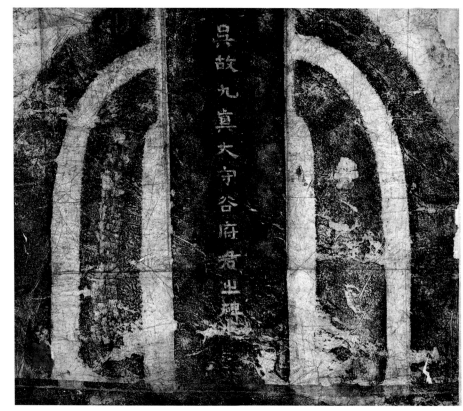

《谷朗碑》（二）

人刻有《吴故九真太守谷府君之碑》。碑文叙述了谷朗生平及其德行、出仕经历与所作之贡献，同时可使后人了解当时南方边陲之治乱情况，颇有史料价值。

此碑文词古雅，书法端庄，浑劲高古，绝去痕迹，不见起止转折之象，与其他汉碑一般隶法不同，实为隶书转变为楷书之始。为省内唯一仅存之吴碑，亦有人认为此碑为楷书而多隶意。

《谷朗碑》书法端劲有致，时代风貌鲜明。此碑在清代以前，唯见欧阳修、赵明诚两家著录。翁方纲《两汉金石记》云："其字遒劲，亦有汉分隶法。"严可均谓："隶法不恶，刻手极拙。"康有为称其古厚，为真楷之极。

第三节　郴州苏仙桥晋简

2003年12月，郴州市文物处考古队在郴州市苏仙桥一建设工地发现汉代至宋元时期古井11口并进行考古发掘。在4号井的底部，清理出三国吴简140枚（含残片），10号井出土西晋木简940多枚。这是中国首次在长沙以南地区出土成批古代简牍，标志着中国的简牍文化向南推进了300多公里，拓展到了南岭地区。由此，苏仙桥晋简与1996年长沙走马楼三国吴简、2002年湖南龙山里耶秦简形成了一条相互验证的完整的文化链条，这对中国古代历史文化的研究和湖南简牍文化中心地位的确立起到极其关键的作用。

苏仙桥西晋简牍记载了"元康"、"永康"、"太安"时期的事情，这些都是晋惠帝时期的年号。由于西晋王朝历史短暂，战乱频仍，政府文书大多散失，正史的记载也不详细，所以这批简牍对研究西晋历史弥足珍贵。曾从事龙山里耶秦简发掘工作的简牍专家张春龙认为："在已经出土的西晋简牍文献中，这批简牍不仅数量最多，而且内容最丰富。简牍内容涉及政治、经济、文化、邮政、祭祀、生活等各个方面，是桂阳郡的政府档案，也是中国首次发现的西晋时期官府文献。[1]"

郴州苏仙桥晋简墨迹清晰，弥足珍贵。其中大部分文字字体属于楷书，但笔法、结构还有很多隶书的痕迹，显示当时的书法正处于从隶书向楷书转变的阶段，楷书已经基本成型。更值得一提的是，晋简中出现了行书的端倪，如"無"、"正"、"有"、"復"、"詣"等字与后世王羲之所创的行书有很多相似之处。至此，郭沫若先生在上世纪60年代掀起的那场关于王羲之《兰亭序》真伪的论辩可以画上圆满的句号。1965年6月，郭沫若在《光明日报》发表《从王谢墓志出土论〈兰亭序〉的真伪》一文，认为从当时南京出土的王谢墓志（晋代）来看，《兰亭序》失去了晋人惯用的带有隶书笔意的笔法，因此断定它不是晋代遗留下来的作品，推论《兰亭序》的

[1] 明星《珍贵的苏仙桥晋简》，《瞭望新闻周刊》，2004年第14期。

文章和墨迹均是王羲之的第七代孙王智永（智永和尚）所伪托。这一观点像一枚重磅炸弹，引发了国内外学术界的震动。在当时的争论中，站在郭沫若反面的主要是江苏省文史研究馆馆员高二适。高在《〈兰亭序〉的真伪驳议》一文中认为，以东晋书法当接近于隶书，而《兰亭序》却是行书，因此就怀疑《兰亭序》非晋人之作，这是方法论的错误；王字本身有发展过程，它脱胎于旧时代而高于旧时代。但由于没有实物来证明，此观点缺乏说服力。随着出土文物的发现，真相渐渐浮出水面。1998 年 8 月在南京东郊与王羲之同代的东晋名臣高崧墓中，出土了两件楷体墓志。此外，南京及其周边地区先后发现的 30 多件同时期墓碑上，不仅有隶书，还有行楷、隶楷，说

郴州苏仙桥晋简（一）　　湖南郴州苏仙桥出土

明当时多种书体并存。2003年秋，南京北郊象山又发掘了三座东晋王氏家族墓葬，墓志隶书体带楷意，这些都为高的论点提供了新佐证。而与碑刻相比，郴州苏仙桥的晋简则更有说服力，清楚的墨迹是当时俗书的直接记载，让人能一探究竟。带有隶意的行楷在晋简上出现较多，且不乏娴熟高超之作，看似信手拈来，毛笔却拿捏得当，笔画遒劲，让人有酣畅淋漓之感，它的出土让我们对魏晋时期书法艺术的发展有了更深刻的认识，也为未来的书法研究提供了重要的参考依据。

郴州苏仙桥晋简（二）

郴州苏仙桥晋简（三）

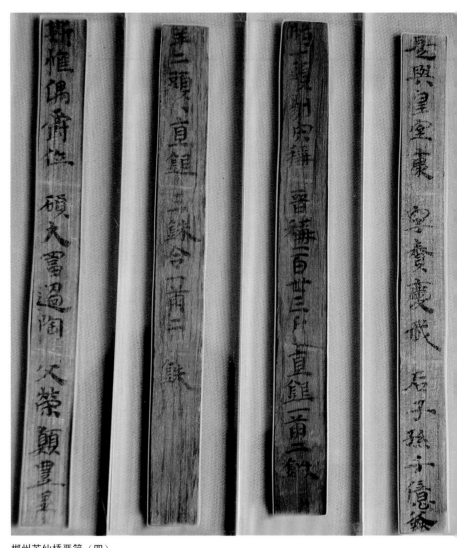

郴州苏仙桥晋简（四）

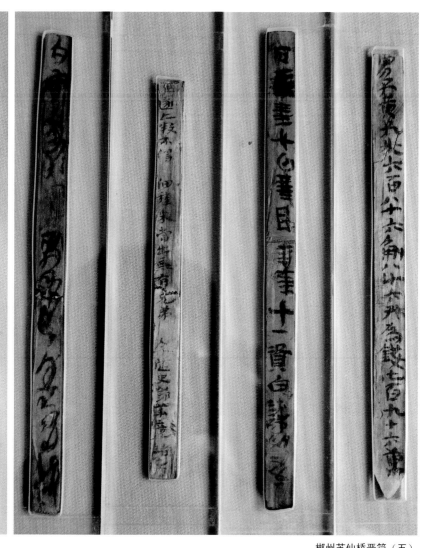

郴州苏仙桥晋简（五）

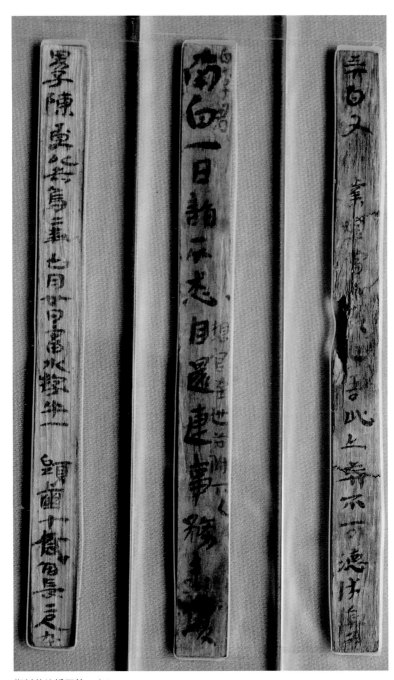

郴州苏仙桥晋简（六）

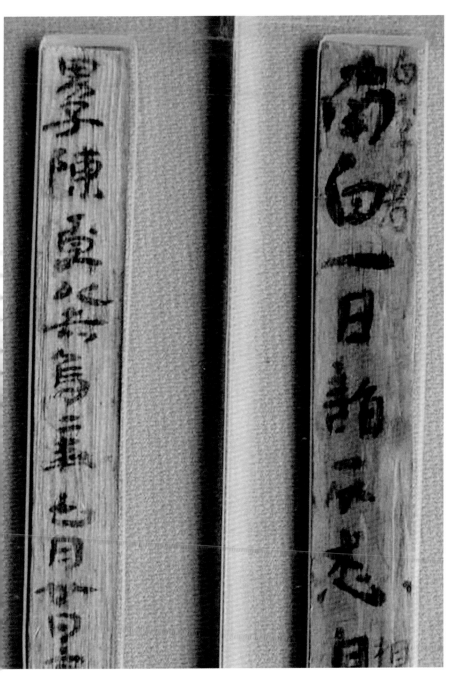

郴州苏仙桥晋简（局部）

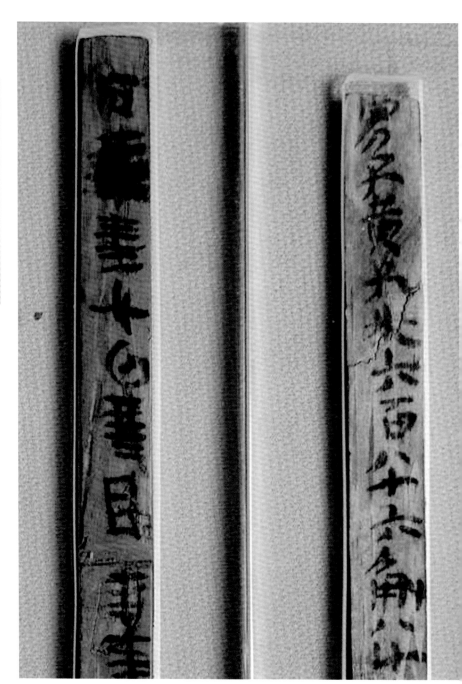

郴州苏仙桥晋简（局部）

第四节　东晋潘氏衣物滑石券

1954年5月，长沙市北门桂花园基建工地发现了一座东晋墓。出土的文物不多，但却保存了一件极为珍贵的"墓券"，即东晋升平五年（361年）潘氏衣物滑石券（下简称"衣物券"）[1]。衣物券为长方形灰白色滑石板，其石质较松脆，长23厘米、宽12厘米、厚0.9厘米，两面均为阴文，正面共刻191字，背面刻107字，记载了当时随葬的衣服、器物名称和一段"买地券"式的文章。这对我们了解墓葬的确切年代和晋代湖南地区殓葬的风俗，提供了新的可信依据。尤其是衣物券上的文字，无论是在研究汉语语法上，还是在研究民间书法"俗体字"的种种写法上，特别是当时民间流行的字体书法方面，都提供了重要的依据。

这块东晋的衣物券上所刻的字体，应是当时的一种民间行楷书体。这种民间书法，自然、纯朴，没有半点矫揉造作，真率可爱。它在形式上与东晋文人士大夫名家书法的风流华美形成鲜明的反差，虽然笔法朴拙，字体粗糙，但变化丰富，观赏后，让人感到清新自然，具有一种内在的情韵趣味美。

该衣物券上的字体属行楷。对于行楷的定义，清代刘熙载说得很形象："行书有真行，有草行。真行近真而纵于真，草行近草而敛于草。"这里所说的"真"，即楷书。行楷，就是指书体在结构与笔法方面近楷而又比楷书放纵。就中国书法发展的进程而言，从三国至东晋，楷书趋向成熟，草书经章草阶段发展成今草，行书在隶楷递变过程中从产生、发展到成熟。东晋时，界于行书和楷书之间的行楷书体，或"行"的成分多于"楷"，或"楷"的成分多于"行"，这主要取决于书家的习惯和兴趣。在该滑石衣物券上，我们明显地看到，这里的"行楷"体文字，是"楷"的成分多于"行"的成分。其中背面文字中的"衣"、"五"、"年"、"午"、"不"、"郡"、"阳"、"里"、"人"等字，形体笔法之间，不仅没有变化连绵之意，而且端庄规矩，是比较规范的楷书。有的字，如"领"、"双"、"八"、"了"、"令"等，甚至带有隶

[1]　史树青《晋周芳命妻潘氏衣物券考释》一文中，称之为"衣物券"，载于《考古通讯》，1956年第2期。

书的成分。而且，这种楷体民间书法，与楷体名家书法又是如此的形似和接近，这就不能说二者之间没有联系。也就是说，民间书法与名家书法的发展，应不是孤立的，而且相互影响、共同发展的。

东晋的这种行楷民间书法与同时期的行楷名家书法相比较，既有相同之处，亦有一定的差异。相同点主要为：运笔速度有所增快，笔画相对流动奔放；笔势前后呼应，气韵贯通；书体自由活泼，多姿多彩；用笔多变，气韵生动。所不同的是，名家书法是在当朝政府的诏令和支持下，对书法进行整理和美化，使之规范而程式化。在用笔上，名家书法更讲究法度，更为规范，技巧也更为细腻；故在书体上比民间书法更为端庄典雅，秀美流畅，纵逸潇洒。而民间书法在用笔上的随意性，使书体拙朴粗犷、率真可爱。

尽管这块东晋衣物券上的民间书法，是刻在滑石上的字体，无法让人感受到书法中的墨韵情趣，但却为我们了解东晋的民间书法，尤其是这一时期民间书法中的行楷体，提供了极其珍贵的实物资料。

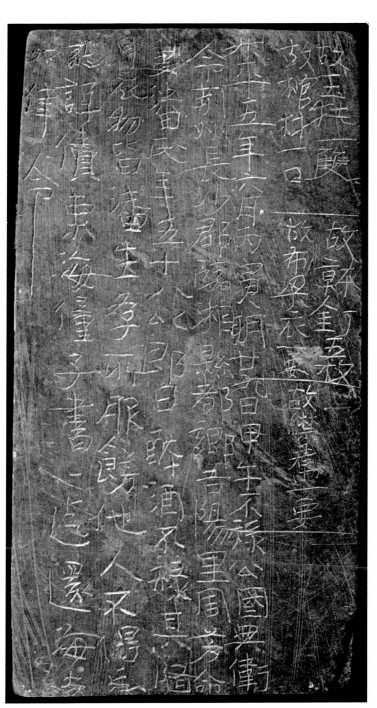

东晋潘氏衣物滑石券（一）　　23cm×12cm×0.9cm　　湖南省博物馆藏

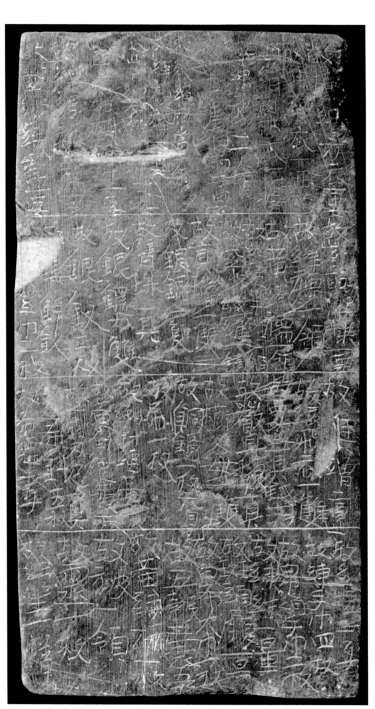

故衣一领

故絮被一口

故絮金釵

故樂碧□一枚

朱十五年六月丙寅朔廿日甲午不禄公国典卖

今荆州長沙郡临湘縣都鄉吉陽里周芳命

要潘氏年五十八此邸日醉酒不禄其隋

身死物皆潘主所服餙他人不得忿

謹詳債吏海僮子書一迆還海妾

如律人令

东晋潘氏衣物滑石券（四）

第四章　隋唐五代书法

第四章　隋唐五代书法

隋唐书法史上，湖南的书家书事可谓流光溢彩。不仅走出了两位有卓越贡献且对后世影响深远的书法家，即堪称"唐之法度"典范的欧阳询以及"以狂继癫"与张旭齐名的怀素；还出现了首开融诗歌、绘画等艺术形式于陶瓷烧制工艺于一体的长沙窑，保存了珍贵的唐代民间书法真迹；并留下了众多名人的碑刻作品，如李邕的《麓山寺碑》、颜真卿的《大唐中兴颂》以及元结的《阳华岩铭有序》。

第一节　欧阳父子

一、"初唐四家"——欧阳询

欧阳询（557～641年），字信本，潭州临湘（今湖南长沙）人。其楷书法度之严谨，笔力之险峻，世无所匹，被称之为唐人楷书第一。张怀瓘在《书断》中说欧阳询："八体尽能，笔力劲险，篆体尤精，飞白冠绝，峻于古人。"欧阳询与虞世南俱以书法驰名初唐，并称"欧虞"，也与虞世南、褚遂良、薛稷并称"初唐四大家"。

欧阳询出身于豪族家庭，历经陈、隋、唐三代，虽年少时曾一度饱尝忧患，却一直受到良好的文化熏陶，聪颖绝伦，博闻强记，在书法和史学上都取得了很高的成就。祖父欧阳頠（498～563年）曾为南梁直阁将军，才华得到梁武帝与梁元帝的赏识。父亲欧阳纥曾任南陈广州刺史和左卫将军等职，因举兵反陈失败被杀，并株连家族。年幼的欧阳询侥幸逃脱，被父亲好友江总[1]收养。江总擅长书法、诗文，《宣和书谱》中评价到"作行草为时独步，以词翰兼妙得名"，是当时文坛的大人物。在陈后主时更是位

[1]　江总（公元519～594年），字总持，祖籍济阳考城（今河南兰考）。出身高门，有文才。所作诗篇深受梁武帝赏识，官至太常卿。公元554年左右寓居岭南，与欧阳氏一家关系密切。陈后主时，官至尚书令，世称"江令"。任上"总当权宰，不持政务，但日与后主游宴后庭"（《陈书·江总传》），但同时也在文艺上提拔了不少人才。隋文帝开皇九年（公元589年）灭陈，江总入隋为上开府，后回江南，去世于江都（今江苏扬州）。

极显贵，欧阳询得以在他的庇护下成长，学问及早年书法也受其影响与指点。青年欧阳询在隋朝为官，担任执掌礼乐郊庙祭祀的太常博士，直至花甲之年。唐高祖李渊与欧阳询是旧识，因钦佩其才学，立朝后提拔他为给事中，常侍从皇帝左右。后来欧阳询任过太子率更令、弘文馆学士，封渤海县男，故也称"欧阳率更"。弘文馆为国家藏书之所，亦为皇帝招纳文学之士之地，弘文馆学士主要担任校雠经籍之职，兼参议制度沿革。欧阳询曾凭借经史之长主编了《艺文类聚》，全文引用文献达 1431 种，是我国古代著名的类书，为后世所重。同时，皇族贵戚及高级京官子弟也在弘文馆中师事学士受经史书法，年近古稀的欧阳询当时就担负着教授书法的职务。实际上，欧阳询的书法在隋代就颇有名气，入唐之后书艺日渐精湛，声誉更是远播海内外。唐高祖时，朝鲜曾派使者来购求他的作品。

　　《旧唐书》中记载欧阳询书法初学王字[1]，传说欧阳询曾以重金购得王羲之教子习字用的《指归图》，日夜揣摩、刻苦钻研。而刘𫗧《隋唐嘉话》记载了欧阳询痴迷书法的另一个故事："率更令欧阳询，行见古碑，索靖所书，驻马观之，良久而去。数百步复还，下马伫立，疲则布毯坐观，因宿其旁，三日而后去。" 在石碑旁铺上毡子，坐卧了三天只为观摩索靖的书法，可谓大痴。索靖是西晋著名书法家，以章草名动一时，其书法"如风乎举，鸷鸟乍飞，如雪岭孤松，冰河危石"，十分的险峻遒劲，张怀瓘《书断》也认为"其坚劲则古今不逮"。欧阳询书法中的劲险应该就是受索靖等北碑的影响。清代史学家阮元在《南北书派论》及《北碑南帖论》里比较了王字一路所代表的"南帖"和钟繇一路所代表的"北碑"在风格上的差异，认为"短笺长卷，意态挥洒，则帖擅其长，界格方严，法书深刻，则碑据其胜"[2]，并提升了碑版的地位。在他看来，"欧阳询书法，方正劲挺，实是北派。试观今魏、齐碑中，格法劲正者，即其派所从出"[3]。欧阳询之所以能独辟蹊径自成一家，且以骨气劲峭、法度严整为名于世就在于他对北碑的效法和吸收。

[1]　《旧唐书·本传》："初学王羲之书，后更变其体，笔力劲险，为一时之绝，人得其尺牍文字，成以为楷范焉。"

[2]　（清）阮元著 《北碑南帖论》，上海书画出版社，1987年。

[3]　（清）阮元著 《南北书派论》，上海书画出版社，1987年。

　　欧阳询不仅是一代书法大家，还是一位书法理论家，他在长期的书法实践中总结出练书习字的八法，即："如高峰之坠石，如长空之新月，如千里之阵云，如万岁之枯藤，如劲松倒折、如落挂之石崖，如万钧之弩发，如利剑断犀角，如一波之过笔。"除此之外，还撰有《传授诀》、《用笔论》、《八诀》、《三十六法》，比较具体地总结了书法用笔、结体、章法等书法形式技巧和美学要求。

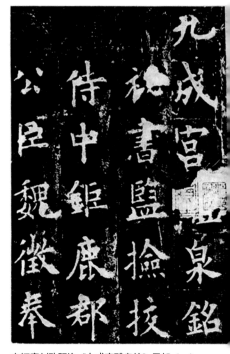

宋拓唐刻欧阳询《九成宫醴泉铭》局部（一）
台北故宫博物院藏

1.《九成宫醴泉铭》

　　据著录，出自欧阳询手笔的书碑有二十余种，如《皇甫君碑》、《化度寺邕禅师塔铭》、《虞恭公碑》等，其中唯《九成宫醴泉铭》是奉敕挥毫之作，也最广为流传，是学习唐楷的绝好模本。

　　此碑建于唐贞观六年（632年）。原石现存于陕西省西北的麟游县唐九成宫遗址内，高270厘米，宽93厘米，表面损伤严重，碑螭首龟座，上部断裂。

　　碑额阳文篆书"九成宫醴泉铭"6字，碑文24行，每行50字，叙述了"醴泉"发现之原委。唐贞观五年（631年），唐太宗李世民修复了隋文帝的仁寿宫，营造离宫，改名为九成宫。第二年太宗避暑九成宫，虽然当地干旱，水源匮乏，却惊喜地在宫中发现泉水，四月十六日"闲步西城之阴，府察厥土，微觉有润，因而以杖导之，有泉随而涌出"，"其清若镜，味甘如醴"，太宗遂命名为"醴泉"，并视此为应和唐朝德制的祥瑞之兆，于是便命魏徵撰文、欧阳询书写而立此碑以纪实。碑文还详细叙述

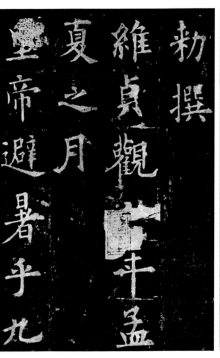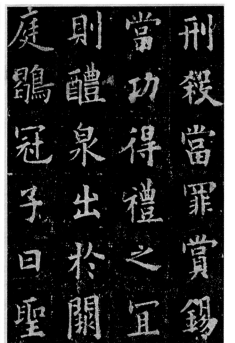

<div align="right">宋拓唐刻欧阳询《九成宫醴泉铭》局部（二）</div>

了九成宫富丽堂皇的建筑、凉爽宜人的气候和李世民的文治武功等。

　　《九成宫醴泉铭》是欧阳询76岁时所书，为晚年经意之作，书法笔姿修长险劲，笔势谨严刻厉；行笔多寓汉魏隶分，于险劲之中寻求稳定，尤其在画末重收，笔至画尾便稳稳提起，刚健秀崛，浓纤得中，一笔不苟，点画工妙，充分体现了欧体疏瘦之体骨，"已将南帖的清雅秀丽和北碑的遒劲雄强融合到十分完美的程度"。[1]比之隋楷法度更加森严，为唐楷之冠，享有"楷书之极则"的美誉，被历代书家奉为"欧体"的楷模。此碑不仅在书法艺术史上有着重要的地位，而且对了解唐代政治、历史等也有着重要意义。

　　目前，《九成宫醴泉铭》传世的宋拓较多，其中以"栉"字未损本和"重"字未损本较为珍贵。北京故宫博物院的李祺旧藏本笔画丰腴、字迹清晰，为最佳者。

　　[1]　徐利明主编　《中国书法通论》，南京大学出版社，2006年。

棄之則可惜毀
之則重勞事貴
因循何必改作
於是斷彫為樸

之勝地漢之甘
泉不能尚也
皇帝爰在弱冠
經營四方逮乎

蕩瑕穢可以導
房激揚清波滌
青瑣紫帶縈
庶於雙闕

月觀其終始廻
澗窮泰極侈以
人從欲良足深
尤至於炎景流

宋拓唐刻欧阳询《九成宫醴泉铭》局部（三）

贊咸陳大道無
名上德不德玄
功潛運幾深莫
測鑿井而飲耕

玄澤常流匪
唯乾象之精蓋
亦坤靈之寶謹
案禮緯云王者

成之宮此則隨之
仁壽宮也冠山抗
殿絕壑為池跨水
架楹分巖竦闕高

物流形隨感變
質應德效靈不
焉如響井井明
明雜遝景福葳

宋拓唐刻欧阳询《九成宫醴泉铭》局部（四）

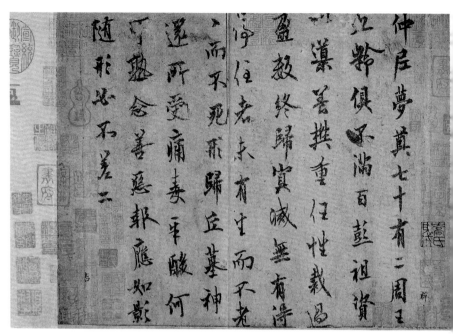

欧阳询《梦奠帖》纸本　　25.5cm×33.6cm　　辽宁省博物馆藏

2.《梦奠帖》

欧阳询的行书因其留传较少，而其楷书的名气太大[1]所以影响不大，传世墨迹至今仅存四件：《卜商帖》、《张翰帖》、《梦奠帖》和《行书千字文》。前两帖分别藏于北京故宫博物院和"台北故宫博物院"，后两帖藏于辽宁省博物馆。

《梦奠帖》，全称《仲尼梦奠帖》，纸本墨迹，行书，七十八字，无款，但流传有绪，曾入南宋内府收藏，钤有南宋御府法书朱文印记两方，绍兴朱文连珠印记，后经南宋贾似道，元郭天锡、乔篑成，明杨士奇、项元汴，清高士奇、清内府等递藏。现藏辽宁省博物馆。

帖云："仲尼梦奠，七十有二。周王九龄，俱不满百。彭祖资以导养，樊重任性，栽过盈数，终归寂灭。无有得停住者。未有生而不老，老而不死。形归丘墓，神还所受，痛毒辛酸，何可熟念。善恶报应，如影随

[1]　宋《宣和书谱》誉其正楷为"翰墨之冠"。

形，必不差二。"郭天锡跋曰："此本劲险刻厉，森森然如武库之戈戟，向背转折深得二王风气，世之欧行第一书也。"王鸿绪跋曰："暮年所书，纷披老笔，殆不可攀。"

据传，《梦奠帖》与《卜商帖》、《张翰帖》均属于欧阳询的《史事帖》，乃欧阳询记述古人逸传之作，并汇成一集，总称《史事帖》，后来被拆散，仅存此三。"梦奠"一词，语出《戴记·檀弓》：孔子蚤作，负手曳杖，消摇于门，歌曰："泰山其颓乎？梁木其坏乎？哲人其萎乎？"子贡闻之，趋而入。子曰："予畴昔之夜，梦坐奠于两楹之间，予殆将死也。"盖寝疾七日而殁。后世即以"梦奠"代指死亡。此帖中写道"未有生而不老，老而不死"，"善恶报应，如影随形，必不差二"，颇有佛教无常、报应之意。

虞世南曾说欧阳询"不择纸笔，皆得如意"，此帖硬毫直书，转折自如，无一笔凝滞，结构稳重沉实，体方而笔圆，运笔从容，锋楞凛凛，清劲秀越，是欧阳询晚年杰作。

3. 《张翰帖》

《张翰帖》也称季鹰帖，记张翰故事。纸本墨迹，行书，11行98字，现藏北京故宫博物院。

张翰是西晋吴郡(今苏州)人，富有才情，为人舒放不羁，旷达纵酒，当时人将他喻为三国魏时"竹林七贤"之一的阮籍(阮籍曾为步兵校尉，人称阮步兵)，称他"江东步兵"。他追随贺循至洛阳做了齐王的官，但他并不快乐，时常思念江南故乡，于是萌生隐退山林、远离乱世之念，后终弃官回乡。

《张翰帖》原属《史事帖》，是唐代著名书法家欧阳询存世四作墨迹之一，十分珍贵。此帖的书法特点是字体修长，笔力刚劲挺拔，风格险峻，精神外露。对开有瘦金书题跋一则，是宋徽宗赵佶在赏鉴之余写下的心得。他评此帖"笔法险劲，猛锐长驱"，并指出欧阳询"晚年笔力益刚劲，有执法面折庭争之风，孤峰崛起，四面削成"。这段评语对我们欣赏《张翰帖》以及其他欧体书都是极为重要的。

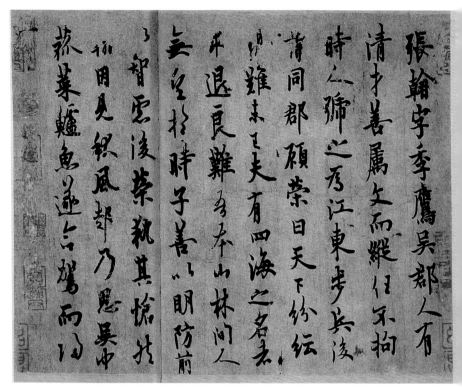

欧阳询《张翰帖》　　25.1cm×31.7cm　　北京故宫博物院藏

　　本幅与题跋钤宋高宗赵构和清代收藏家安岐的印记，可知此帖曾藏南宋绍兴内府，清代由安岐收藏，后入乾隆内府，帖的左边原有弘历题词，被刮去。

　　此帖为唐人钩填本，笔墨厚重，锋棱稍差。明卞永誉《式古堂书画汇考》、清吴昇《大观录》、安岐《墨缘汇聚观》等书有著录。

　　众所周知，楷书经由钟繇、王羲之的一步步革新与铺垫逐步走向成熟，到唐代达到了高峰。而从南朝宋（420年—478年）开始到唐统一前（618年）为止的这段时期正值南帖与北碑[1]交融，风格不断开创的时期。欧阳询正处在这股潮流中，他书法中的"劲峭"根源于隋代所流行的北碑书风，

　　[1]　阮元《南北书派论》将南朝主要流行的尺牍、法帖成为"南帖"，而以碑碣传世的北碑书法则称为"北碑"。

方严遒劲，欧书中明显可见的"戈戟森严"的笔势正是北魏至北周"铭石书"的遗绪；他也曾花极大工夫去临习王羲之的《黄庭经》，吸收其清新研妙的风格，最终，欧阳询形成了典雅庄重的书风，并提出"楷书结体三十六法"，可谓"法"之极则。后世习欧书者多如恒河沙数，并在唐宋及清代兴起过几番高潮，甚至影响到朝鲜、日本的书法家。他所代表的庄重、华丽、雕琢一类的美学特色及对唐楷法度确立的贡献将永远为后人所称道。[1]

二、"善学父书"——欧阳通

欧阳通（？—691年），字通师，欧阳询第四子，潭州临湘（今湖南长沙）人。官兰台令、仪凤中（676、678年），武后朝屡次升迁。垂拱中至殿中监，封渤海公。天授元年（690年），封夏官尚书。二年（691年），改任司礼卿，判纳言事。后又升任宰相。因反对册立武承嗣为皇太子，为酷吏所害。

欧阳询去世时，欧阳通尚年幼，母徐氏盼子继承父业，亲自督教书法，并不惜以重金购回其父散存于民间的手迹。《旧唐书》载："少孤，母徐氏教其父书……通慕名甚锐，昼夜精力无倦，遂亚于询。"欧阳通朝夕临摹其父的作品，书法大进，后与其父欧阳询齐名，世称"大小欧阳"。

传世作品有《道因法师碑》和《泉男生墓志》。

1.《道因法师碑》

现收藏于西安碑林。碑全文楷书，34行，满行73字。碑通高312厘米，宽103厘米。为唐高宗龙朔三年（663年）建。碑文完整无缺，碑头雕作螭首，碑额处雕饰佛龛，龛下横书"故大德道因法师碑"八字。

道因法帅俗姓侯，原出家成都多宝寺。唐贞观年间，曾在长安大慈恩寺协助玄奘翻译佛经，因而碑文首题有"翻经大德"之句。龙朔三年（663年），他的弟子玄凝请欧阳通书立《道因法师碑》来纪念他。

欧阳通学书时期，正当初唐书法发生变化的时期，而他以"善学父书"著称。此碑笔力劲健有隶意，含蓄处不及其父，方笔侧入笔法更增加峭险

[1]　参见何满宗、王焕林著《湖南书法史》，湖南美术出版社，2010年。

大唐故翻經大德益
州多寶寺道因法
師碑文并序
臺司藩大夫隴西
李儼字仲思製文
奉義郎行蘭臺郎

渤海縣開國男蘇
都尉歐陽通書
大夫乾元撰物垂象
摩有書籍生焉
雖十翼精微陰陽之
化不測九流沉與仁

義之塗斯闡而勞生
蠢蠢盡廠塵門閽海
洴洴恒漂苦浪亦有
寶經浮說錦籍萬詞
駕鳳升雲縣龍棲月
蹟枚轉縷空溺志於

邪山事比繫繩詎知
方於覽路軏若訓昭
金口道祕抾箱靜痛
毒於三漏抾橫流於
五濁是生是滅發蓮
花之音非色非空被

欧阳通《道因法师碑》（一）　　　312cm×103cm　　　西安碑林博物馆藏

栴檀之简暨乎鹤林
税軟涅槃之岸先登
鳥筆記言揔持之菀
斯闡結集之侶揚其
實諦傳授之實和其
妙理然則紹宣神典

幽赞玄宗跨生釐以
可以声融缃石采绚而曾驚
雕図則於我法師讳道因
見之矣代業易入之
谷生矣

自繞樞疑祉紀雲而
錫亂賁昴襠祥黄川
而分緒司徒以威容
之盛垂範漢朝侍中
以才晤之奇飛芳晉
條衣冠繼及代有人

馬祖闞齊真州長史
父場随栢仁縣令兹
琢磨道德砥錫文藝
或題興展驤赞務於
千里或身鸞製錦馳
千里一同太而稟右

欧阳通《道因法师碑》（二）

欧阳通《道因法师碑》（三）

之势，对此各家褒贬不一。何义门说："兰台《道因碑》肩吻太露横，往往当收处反飞。"王世贞说："此碑如病维摩，高格贫士，虽不饶乐，而眉宇间有风霜之气，可重也。"而何绍基则对《道因碑》情有独钟，他六十年临摹不辍，获益颇多，并跋此碑曰："都尉此书，逼真家法，模之有棱，其险劲横轶处，往往突过乃翁，所谓智过其师，乃堪传授也。"

2.《泉男生墓志》

《泉男生墓志》，全称《大唐故特进行右卫大将军兼检校右羽林军仗内供奉上柱国卞国公赠并州大都督泉君墓志铭》。王德真撰文，欧阳通书，唐高宗调露元年（679年）刻。1921年在河南洛阳城北东岭头村出土。曾归陶北溟，北溟欲转售日本人，被张凤台以千元截回。后藏河南开封市博物馆。该志为正方形，青石质，高、宽都为91厘米，志文正书，首题"大唐故特进行右卫大将军兼检校右羽林军仗内供奉上柱国卞国公赠并州

大都督泉君墓志铭并序"。文凡46行，满行47字，有方界格。该志雕刻亦甚精美。盝顶盖上篆书："大唐故泉君墓志"三行，行三字。题字四周的平面、斜面和侧面均刻有缠枝花卉，并夹有三十二只腾跃的猛狮，惟妙惟肖，灵动异常，是我国出土的唐代墓志珍品之一。

志文着重论述了志主泉男生一生所历其事其迹。泉男生本为高丽国人，入唐后高丽国亡，唐帝国在此设郡立县，故志中称其为"辽东郡平壤人也"。泉男生二十八岁时继位莫离支兼授三军大将军。后其弟男产、男建相互嫉恨，各树朋党，阴斗争权，男生被二弟所逐，遂"遣子献诚"入唐求援。唐高宗命男生为"平壤道行军大总管、兼使持节安抚大使"，并派铁勒人契苾何力及李勣等出兵援助，迫使其弟男产投降，男建被俘，从而使大唐帝国在高丽设置"都督府九、州四十二、县一百，又置安东都护府以统之"。泉男生也因之晋为右卫大将军兼检校右羽林军仗、上柱国卞国公，赠并州大都督。

撰文者王德真，唐京兆人。唐高宗总章元年（668年），任乾封县令。有文名，历任司封、吏部员外郎。调露二年，亦即为泉男生撰写的第二年（679

欧阳通《泉男生墓志》局部（一）

91cm×91cm

西安碑林博物馆藏

東方傾巢鷁之墓
大君有命還歸蓋馬之營其年秋
奉敕共司空英國公李勣
相知經略風驅電激直臨不壤之
城前哥後群逆振蕩塘之垛公以
罰罪弔人閒其塗地潛機蔆楫濟
此膏原遂興僧信誠芋內外相應

趙城拔幟宣勞韓信之師鄰扇坤
關自結蕝譚之將其王高藏及罗
建牟咸従俘蒙業山潛海共入隆
封五部三韓並為臣妾遂能立義
斷恩同鄭伯之得儁乏禍咸禰顋
其子之疇庸其年与興公李勣等
觥入京都策勳歆至巗德之日男

達將誅公內切天倫請重闈而竦
蒸州上感
皇眷既蛙典而流共工失悁之極
朝野斯恬其年蒙授右衛大将軍
進封卞國公食邑三十户特進勳
官如故薫檢校右林軍羽令佽
內供奉降璽承優益增升拜桓北

幨中蚩之瑶羽林光太尉之星臨
奉輦略使繁左右恩寵之隆無所
讓賢膠之寄其可而為傳儀鳳二
年奉
敕求蒦邛隱福負如歸劃野疏疆
冀川知正以儀鳳四年正月廿九
日遘疾薨於安東府之官舎春秋

震震傷轝台衛惡笛四
郡由之為罷市九種因之以輟耕
詔曰樾切深賞寵命洽於生前縟
禮贈終衰榮貴於身後式甄忠義
豈隔存亡特進行右衛大將軍上
桂國卞國公泉男生五部首豪三
韓英傑機神穎悟識具沉遠秘篆

發於鈴謀宏林申於武藝僻居芒
眼思効欵誠去危就安允叶夑通
之道必順圖達克濟遼涠之濱美
勳選著崇章荐委入典北軍承宴
私於紫禁出臨東階光鎮撫於青
丘佇化折風瘁先危露興言永逝
震悼良深宜增連率之班載穆逗

崇之典可贈使持節大都督并
箕嵐四州諸軍事并州刺史餘官
並如故所司准禮冊命贈絹布七
百段米粟七百石山事葬事所須
並宜官給務從優厚賜東園秘器
卷京官四品一人攝鴻臚少卿監
護儀仗鼓吹送至墓所往還五品

拜後周魯之寵既隆知死如生異
贈之旦孫縟苟茶吹辣踐霜移
露痛送微之顯傾衰負毀
魏墳之舊漆落漢臺之後潛慶
翠琬而傳芳熟茜瑤而永固其詞
三岳神府十洲仙庭谷王峯傑山
日

欧阳通《泉男生墓志》局部（三）

年），自中书侍郎拜同中书门下三品。武则天垂拱元年（685年），得罪配流象州。

该志小楷点画工整精妙，笔力遒劲流畅，结字方整谨严，笔法稳健。起笔多方头重按，行笔瘦硬，劲健显露，似出欧阳询《醴泉铭》、《化度寺》诸碑楷法，可谓深得自家风骨。宋代书法家朱长文在《续书断》中曰："虽得欧阳询之劲锐，而意态不及也。然亦可以臻妙品矣。"此刻晚于《道因法师碑》十六年，故书法严整俊美，恣肆奇倔，书风益臻苍劲。有中华书局石印本流传。

第二节　狂僧怀素

　　怀素（737-？年），字藏真，俗姓钱，生于湖南零陵，祖籍浙江吴兴。母亲姓刘，大历间著名诗人钱起是其从父，著名书法家乌彤是其表兄弟[1]。幼年即随伯祖惠融禅师事佛习书。潜心书法，勤奋刻苦，在寓所周围广种芭蕉，以蕉叶代纸习书，名其居为"绿天庵"。陆羽《僧怀素传》云："贫，无纸可书，尝于故里种芭蕉万余株，以供挥洒。书不足，乃漆一盘书之，又漆一方板，书至再三，盘板皆穿。"将万株蕉叶写尽、漆盘写穿，可见怀素学书的苦功非常人所能及。唐李肇《国史补》记述怀素习书"弃笔堆积，埋于山下，号曰'笔冢'"。这些典故都是怀素名留书史的佳话。"勤奋是怀素的生命常态"[2]，他不仅习书时"书至再三"，成名后亦挥写不断，李白《草书歌行》咏叹道"湖南七郡凡几家，家家屏障书题遍"，甚至在他患风疾疼痛之时仍坚持书法，只是从大幅的题壁改成了小幅创作。

　　怀素被人所称道的除了他的勤奋还有他癫狂的创作状态，他喜欢且善于当众表演，或在彩笺绢帛上书写，或在粉壁长廊上书写，往往是借酒来推动，每到酒酣之际则兴致高涨，信笔直书。李白《草书歌行》里形象地描绘："吾师醉后倚绳床，须臾扫尽数千张。飘风骤雨惊飒飒，落花飞雪何茫茫！起来向壁不停手，一行数字大如斗。"窦冀《怀素上人草书歌》里亦云："粉壁长廊数十间，兴来小豁胸中气。忽然绝叫三五声，满壁纵横千万字。"这些看似夸张的描述其实正说明了草书在表达情感方面的淋漓畅快。怀素作为一个嗜好书法的狂僧，他藐视常俗，食肉饮酒，交游南北，只为了书艺的精进，在众人的欣赏下，在酒的催化下，他将对书法的热爱与天赋一并挥洒出来，那种书写的速度感、韵律感与气势都是带给观者的绝佳体验。而如此纯粹空灵但又高度紧张状态下写出的作品自然能够超越字形、字意的局限，呈现给人一种线条的极致。他与草圣张旭在这方

　　[1]　乌彤，中唐著名书家，钱塘（今杭州）人，《金石录》记其有行书作品《金刚经》、《尊胜经》等传世。
　　[2]　周平著《湖湘历代书法选集二·怀素传》P25，湖南美术出版社，2010年。

面的表现与成就是非常相似的。故时人将他与张旭并称，谓之"以狂继癫"。

怀素学书初习欧阳询，达到乱真，后拜张旭弟子邬彤为师，遂得张旭笔法。大历七年（772年），怀素于洛阳遇颜真卿，鲁公应嘱为之作《草书歌序》，勉励其曰："长史虽姿性颠逸，超绝古今，而模楷精详，特为真正。……向使师得亲承善诱，屡挹规模，则入室之宾，舍子奚适？"怀素自幼勤于书法，对成名的渴求也甚为迫切，大历之前，他已遍谒衡湘地方名流，深得当地文人学士、公卿官僚的赞赏，然他不满足于此，希望能得到书坛泰斗的肯定，因此大历年间，怀素自长沙北上京城，谒见当代名公，得到了名士任华、张谓、戴叔伦、钱起等人歌行相赠，而最大的收获则是遇见颜真卿这一大书家，颜真卿对其书艺的肯定及与之书法上的相互切磋使怀素备受教益。《僧怀素传》最末便记载了怀素与颜真卿关于学书体悟的对话。颜真卿对怀素循循善诱，他说张旭"观孤蓬、惊沙之外，见公孙大娘剑器舞，始得低昂回翔之状"，而他自身体会是竖画当如"屋漏痕"，启发怀素从自然万象中去联想，体会书法的势与力。当他问怀素有何心得时，怀素的聪慧令他由衷赞叹。怀素答曰："贫道观夏云多奇峰，辄常师之。夏云因风变化，乃无常势，又无壁拆之路，一一自然。"此番回应既深悟草书笔意，又别处心裁，所以鲁公认为"草书之渊妙，代不绝人"。[1]

怀素一生的作品载入《宣和书谱》的达101件（卷十九），而传世的墨迹（或托名）的有5件，分别是《苦笋帖》、《食鱼帖》、《自叙帖》、《论书帖》、《小草千字文》。

一、《苦笋帖》

《苦笋帖》，墨迹绢本，纵25.1厘米，横12厘米。草书2行14字。现藏上海博物馆。乾隆御书释为"苦笋及茗，异常佳，乃可迳来。怀素白（上）"此帖作为一封"感惠循知"的短信，流露出怀素对友人深挚的情谊，其恬淡平和的心态溢于字里行间。

[1]　（唐）陆羽著　《僧怀素传》，《全唐文·五高僧传》，上海古籍出版社，1990年。

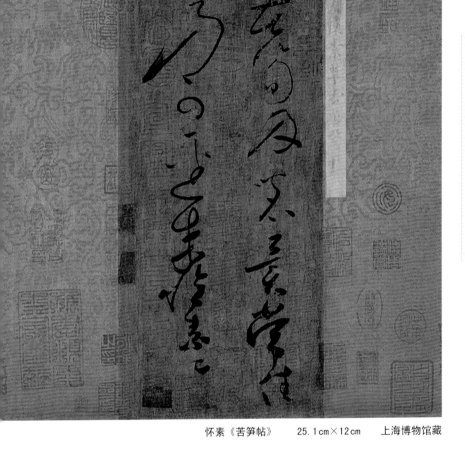

怀素《苦笋帖》　　25.1cm×12cm　　上海博物馆藏

　　此帖笔有篆籀意，线条圆浑连绵，点画顿挫分明，其法透露出怀素对于晋人风规遗韵的继承。明收藏家、鉴赏家项元汴题跋曰："《苦笋》一帖，其用笔婉丽，出规入距，未有越出法度之外筹。"除笔画*丝丝*入扣之外，其用笔奔放恣肆，最突出的是"乃"字的长撇写法——先极力送出复又回锋重挑，虽显夸张但恰到好处，与整幅下部之重笔形成呼应。[1]

　　徐邦达先生认为"断以此卷为真迹无疑"，[2]其笔法、章法都值得用心去揣摩。

[1]　参见周平著《湖湘历代书法选集二·怀素传》P70，湖南美术出版社，2010年。

[2]　徐邦达著《古书画过眼要录——晋隋唐五代宋书法一》P96，紫禁城出版社，2005年。

二、《自叙帖》

《自叙帖》，墨迹纸本，纵28.3厘米，横755厘米，126行，698字，书于唐大历十二年（777年）。现藏"台北故宫博物院"。因苏舜钦亲装，故又称为"苏本"。

自叙帖传本众多，就目前所见而言，还有零陵绿天庵刻本、蜀本（假怀素之名所为，有石刻拓本传世）、留日半卷本、水镜堂本（明嘉靖三年文徵明勾摹本）、契兰堂本（嘉庆六年谢希曾摹刻本），后两本均与苏本同。众多版本尽皆摹本还是真迹与摹本混杂，目前尚难以定夺。"如果说在书法史上有一件作品引起争议的时间最长、在当代引起的评议最多，争议反差最大，动用的鉴定技术最新，首推怀素的苏本《自叙帖》。"^[1] 2004年10月在中国台北专门召开了"怀素《自叙帖》与唐代草书"的学术研讨会，傅申、穆棣、黄惇、何传馨等众多学者都做了成果宣讲，会上还公布了由台北故宫博物院与日本东京文化研究所合作运用光学检测技术研究后得出的《怀素＜自叙帖＞卷监测报告》，依然未能解决《自叙帖》是否为怀素亲笔的问题。

虽版本问题有待进一步求证，但《自叙帖》的艺术水准是得到普遍认可的。自叙帖记录了约大历七年（772年）怀素北赴长安及洛阳，寻求进一步发展的经历。由于他个性洒脱，草书绝妙，受到颜真卿等书家、诗人及名流贵卿的激赏，纷纷赠以诗文。大历十二年（777年），他摘录部分赠诗和序，以狂草写成此卷。本卷用细笔劲毫写大字，笔画圆转遒丽，如曲折盘绕的钢索，却是"百炼钢化绕指柔"，全卷强调连绵草势，运笔上下翻转，节奏感极强，由草写而至后面的激越狂书，在点画、线条间闪烁着草书艺术的无穷魅力，实为草书艺术的极致表现。

[1] 周平著 《湖湘历代书法选集二·怀素传》P82，湖南美术出版社，2010年。

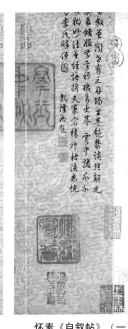

怀素《自叙帖》（二）

怀素《自叙帖》（一）　　　28.3cm×755cm
台北故宫博物院藏

怀素《自叙帖》（四）

怀素《自叙帖》（三）

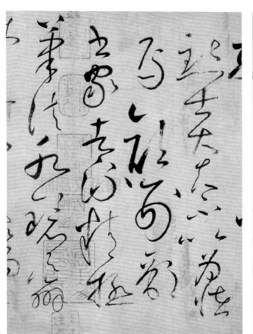
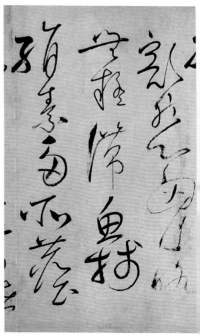

怀素《自叙帖》（六）　　　　　　怀素《自叙帖》（五）

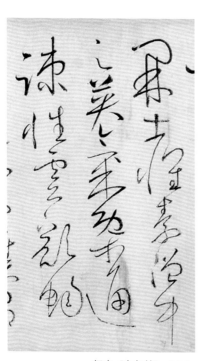
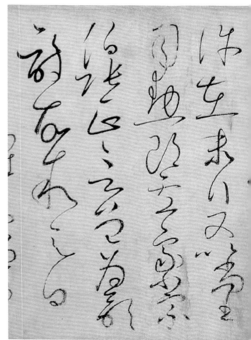

怀素《自叙帖》（八）　　　　　　怀素《自叙帖》（七）

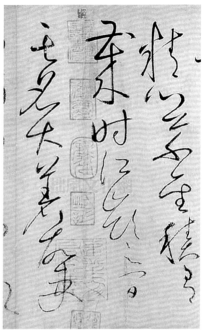

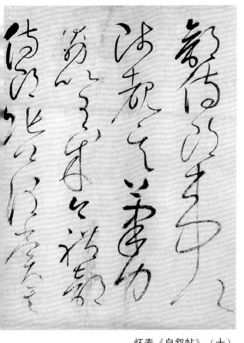

怀素《自叙帖》（十）　　　　　　怀素《自叙帖》（九）

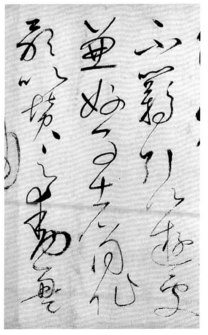

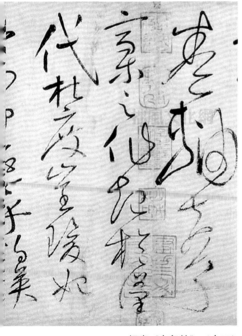

怀素《自叙帖》（十二）　　　　　　怀素《自叙帖》（十一）

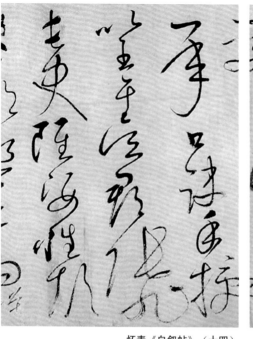
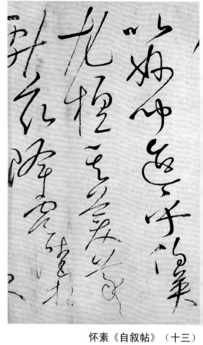

怀素《自叙帖》（十四）　　　　怀素《自叙帖》（十三）

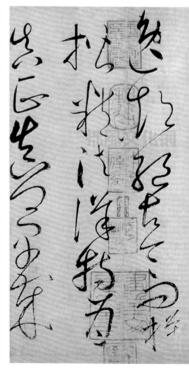

怀素《自叙帖》（十六）　　　　怀素《自叙帖》（十五）

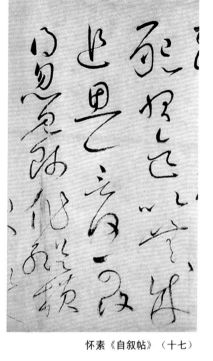

怀素《自叙帖》（十八）　　　怀素《自叙帖》（十七）

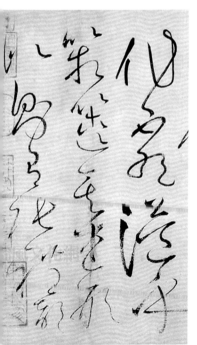

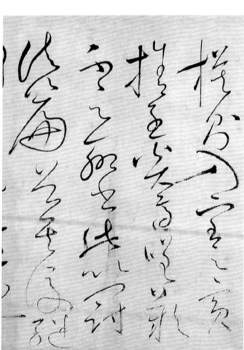

怀素《自叙帖》（二十）　　　怀素《自叙帖》（十九）

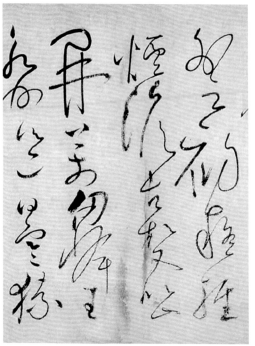

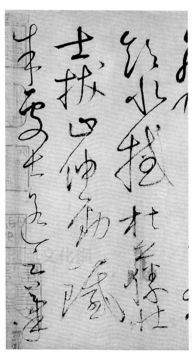

怀素《自叙帖》（二十二）　　　怀素《自叙帖》（二十一）

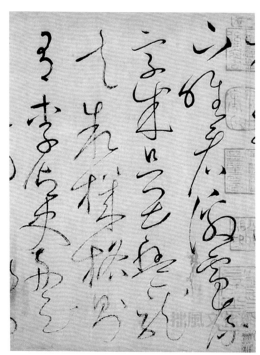

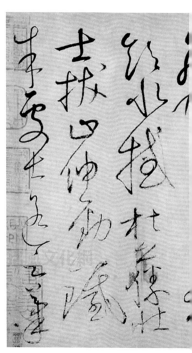

怀素《自叙帖》（二十四）　　　怀素《自叙帖》（二十三）

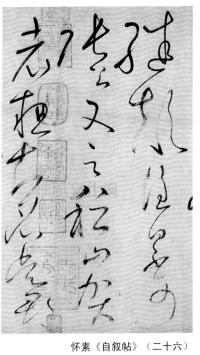

怀素《自叙帖》（二十六）

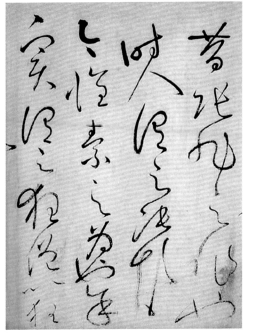

怀素《自叙帖》（二十五）

怀素《自叙帖》（二十八）

怀素《自叙帖》（二十七）

怀素《自叙帖》（三十）　　　　　　怀素《自叙帖》（二十九）

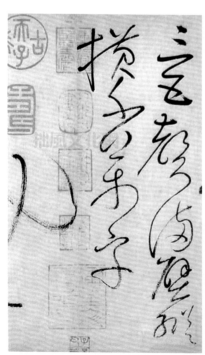

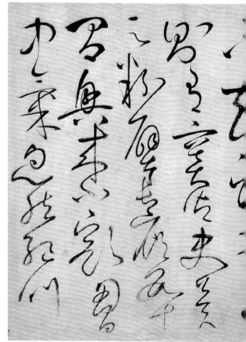

怀素《自叙帖》（三十二）　　　　　　怀素《自叙帖》（三十一）

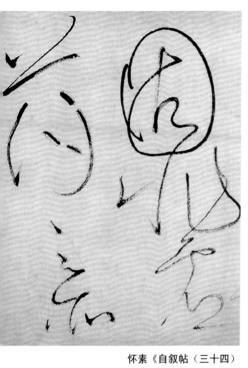

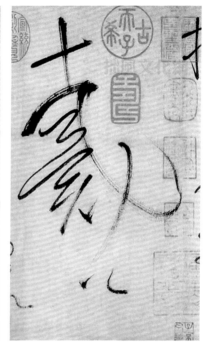

怀素《自叙帖（三十四）　　　　怀素《自叙帖》（三十三）

怀素《自叙帖》（三十六）　　　　怀素《自叙帖》（三十五）

怀素《自叙帖》（三十八）　　　　　　　　　怀素《自叙帖》（三十七）

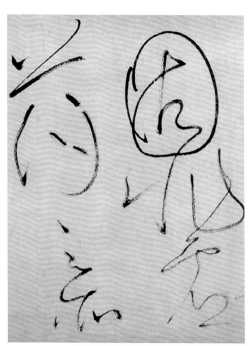
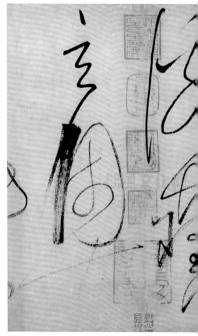

怀素《自叙帖》（四十）　　　　　　　　　怀素《自叙帖》（三十九）

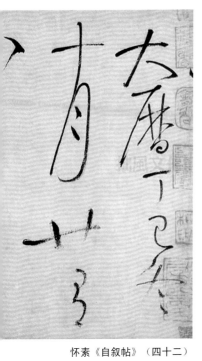

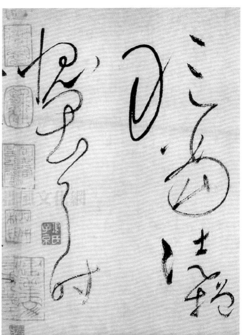

怀素《自叙帖》（四十二）　　　　　　怀素《自叙帖》（四十一）

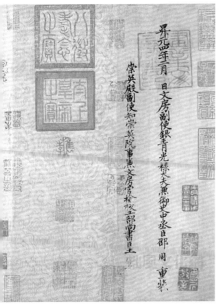

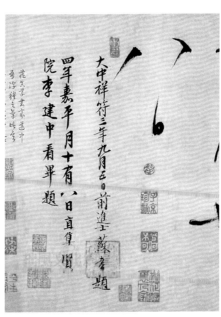

怀素《自叙帖》（四十四）　　　　　　怀素《自叙帖》（四十三）

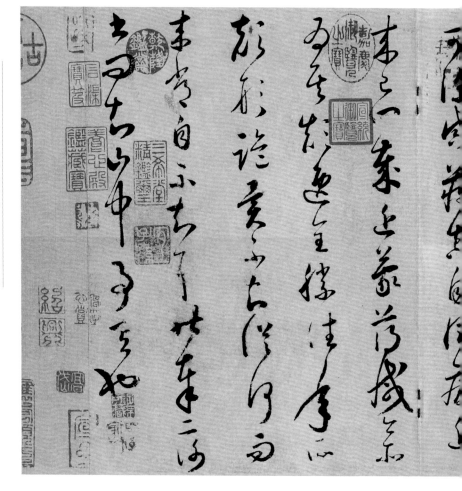

三、《论书帖》

《论书帖》，墨迹纸本，纵38.5厘米，横40.5厘米，9行85字。现藏辽宁省博物馆。

此帖用笔如楷法，一笔一顿；单字结体完整，章法平稳具有晋人法度。项元汴跋曰：“怀素平日得酒发兴，要欲字字飞动，圆转之妙，宛若有神。《论书》一帖，出规入距，绝狂怪之形，要其合作处，若契二王，无一笔无来源。”因此帖风格不同于怀素其他狂草书，故有人定其为早期

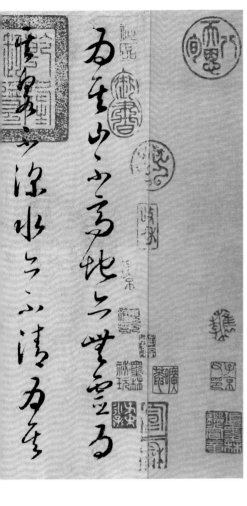

怀素《论书帖》　38.5cm×40.5cm　辽宁省博物馆藏

作品。也有持不同意见者，认为是晚年作品，帖中有云："今所为，其颠逸全胜往年。"盖自风废薄减之后，重事临池，迫于腕指，势非就其力所能及不可。谢稚柳认为："《论书帖》失去了纵横驰骋的笔势，抑或俊健跌宕的体态，是一种婆娑烂漫、减尽风华的境界，此正风废薄减后腕指可到之处。变幻至此，在当时，在怀素，是别开生面的笔势与体貌。"[1]因而他自己叹为"所颠形诡异，不知从何而来，常自不知耳"。绚烂之后，归于平淡，所云"全胜往年"，又足见其风废后对笔墨的情移意迁了。

[1]　谢稚柳著《中国古代书画研究十论》，复旦大学出版社，2004年。

怀素《小草千字文》（四）

怀素《小草千字文》（三）

四、《小草千字文》

《小草千字文》因前人有一字值一金之说，故又称《千金帖》。墨迹绢本，84行1045字，书于唐贞元十五年，是怀素暮年所书。现藏台北故宫博物院。

通篇以藏锋行笔，结体端稳，单字独立少牵丝，点画凝练中寓古劲圆拙之气。草法纯熟，平和简静，笔意臻入人书俱老的境界。明文彭在卷后跋云："今观此卷，笔法谨密。字字用意，脱狂怪怒张之习，专趋于平淡古雅。"于右任谓："此为素师晚年最佳之作。可谓'松风流水自然调，抱得琴来不用弹'矣。"

怀素与张旭被后人誉为"狂草双圣"，他们的作品代表了唐代乃至中

怀素《小草千字文》（二）

怀素《小草千字文》（一） 33.7×1730cm
台北故宫博物院藏

国书法史上狂草的巅峰水平。他由一名出身寒微的僧人成长为一代狂草大师，堪称是时代的奇迹，在他的荣光指引之下，中晚唐时期出现了一支蔚为壮观的释子习草队伍，仅《宣和书谱》中便载有释亚栖、高闲、贯休七人。怀素狂草在中国书法史上的影响可谓深远，宋代的黄庭坚，五代杨凝式，元代鲜于枢，明代张弼、祝允明、文徵明，清王铎，近现代于右任、毛泽东、林散之等大家均取法于怀素。甚至可以说，凡学草书者，几乎无不受其影响。不仅如此，怀素狂草所具有的空间形式多样化、书写过程表演化等行为艺术特征，也是现代书法足资借鉴的不竭资源。[1]

[1] 参见周平《湖湘历代书法选集二·怀素传·前言》，湖南美术出版社，2010年。

怀素《小草千字文》（六）

怀素《小草千字文》（五）

怀素《小草千字文》（八）

怀素《小草千字文》（七）

怀素《小草千字文》（十）

怀素《小草千字文》（九）

怀素《小草千字文》（十二）

怀素《小草千字文》（十一）

怀素《小草千字文》（十四）　　　　怀素《小草千字文》（十三）

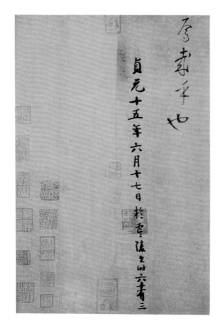

怀素《小草千字文》（十六）　　　　怀素《小草千字文》（十五）

第三节　李邕《麓山寺碑》

李邕《麓山寺碑》位于长沙市岳麓书院教学斋后山坡上，1962年建有护碑亭。碑文为唐代著名书法家李邕于开元十八年（730年）撰文并书，江夏黄仙鹤（前人谓是李邕化名，真伪无考）勒石。碑石通高400厘米，宽144厘米，碑头为半圆形，额篆"麓山寺碑"四字，阳文。相传曾有龟趺碑座，今已无。碑文28行，每行56字，行书。今碑石右下角脱落一小块，缺损三分之一，毁361字，左方断裂一角，上半截从16行起，只字不存；下半截尚存90字。据清代学者毕沅记载，乾隆末年碑石仍完好无损。袁枚观碑时，也只说了黄仙鹤三个字没有了。据清陶澍《观麓山寺碑旧拓本诗序》中，谈及碑石断裂原因："嘉庆初年，有达官遣吏拓取，不以法，碑遂裂，或云达官欲题名，曳碑倒，将以摹刻，故遂折裂。长沙知府沈廷汉和油灰集残字（共94字）另置牌侧，不能复旧观矣。"今碑亭内壁上果然有残字。清光绪《湖南通志》载："此碑共一千四百十三字，断裂漫漶者二百七十一字"。现以查对，又损90字。

此碑文的书法，笔力沉雄，自成风格，间有不合六书者，如"究"作"宄"、"藏"作"蔵"、"搜"作"搜"、"阑"作"闲"、"剡"作"剹"，而"模"、"标"、"檀"等字本从木旁，碑上皆从手旁，实为书家写字随手结构，不必拘泥于六书。

全篇辞章华丽，笔力雄健，刻艺精湛。因文、书、刻工艺兼美，故有"三绝碑"之称。书法雄健得势，可见其善运腕力，应为李邕生平之杰作，亦为不可多得之唐代名碑。因李邕曾官北海太守，故又称之为"北海二绝"碑，也是长沙尚存最早、价值最高的碑刻之一。麓山寺碑曾为历代艺林、文豪所推崇，宋代米芾于元丰三年（1080年）专程前来临习，并题："元丰庚申元日，同广惠道人来，襄阳米黻"。正书，在碑侧。碑文叙述麓山寺创建以后历代来此住持之名僧说法传经的情况，并一一列举名僧及有关官员对该寺的贡献。碑文中所引史事，前人曾作考证，钱大昕《潜研堂金石文字跋尾》中谈到："元徽中，尚书令湘州刺史王公僧虔，右军之孙也。以晋、宋家史考之，僧虔为丞相导之元孙，于羲之族曾孙，

不当云孙也。"

碑阴所刻为衔名及赞，清瞿中溶据《金石文编》考证："碑阴三赞，盖皆为窦彦澄作。彦澄时以潭州司马摄刺史事，故碑文中有'师长阕官，摄行随手'之语，上截同赞之录事、参军等，皆其幕僚；次截同赞者，乃长沙一县属官；后同赞者，则皆隶潭州各邑之令、丞、薄、尉；又下一截所列之人，则皆似郡之绅士，但有衔名而无赞语，或其前后为宋以后人题名时磨去，亦末可定。字皆正书径六七分，较碑面文为小，然楷法端劲，当出北海同时手笔无疑。"

宋、元人在碑侧或碑阴题名数处，附录如下：

（1）宋米芾题名，文为："元丰庚申元日，同广惠道人来，襄阳米黻。"正书，在碑侧。

（2）宋程晔等题名，政和癸巳（1113年）四月十一日。正书，在碑阴。

（3）宋曾恩等题名，绍兴八年（1138年）三月晦，八分书，在碑侧。

（4）宋王仁甫等题名，岁在庚申（1140年）五月望日，正书，在碑阴。

（5）元梁全等题名，皇庆元年（1312）年，八分书，在碑阴。

（6）元集贤侍讲学士题名，在碑侧。名裂去不可考，书法类米氏，以官衔考，殆为元刻，明以来在碑阴题名者不具录。

据上海书画出版社所出《宋拓麓山寺碑并阴》审正，并于"其五"下增"别乘乐公名光"六字。

《麓山寺碑》是最能体现李邕成熟的行书风格的代表作。李邕（687—747年），字泰和，扬州江都（今属江苏中部）人。初为谏官，后为汲郡、北海太守，人称李北海。善书法，尤擅以行楷写碑，取法王羲之、王献之父子，而有所创造。

古人有"右军如龙，北海如象"[1]的说法，这是唐代书法家中唯一一位让后人将其与书圣王羲之比肩并立的人物。所谓"北海如象"，大概就是指他的《麓山寺碑》这一类行书的风格特征。如果说《云麾将军李秀碑》于

[1]　（明）董其昌　《跋李北海缙云三帖》。

豪爽雄健之气中尚透出一股风流潇洒之气，那么《麓山寺碑》则可说是雄放苍老、稳健奇崛。这种风格的形成，得之于他对魏晋南北朝书法艺术的学习和理解，更在于他有大胆创新的精神。他将二王一派行书的灵秀与北碑的方正庄严巧妙地糅合起来，吸收南帖的灵活多变，而不取其柔弱的一面；除却魏碑的呆板，而保留其厚重的一面，在广泛接受前人成果的同时，或者是不自觉地将他自己的性情和人格外化到笔墨之中。董其昌以"北海如象"来比喻李邕书法的力度，亦可谓形象传神。

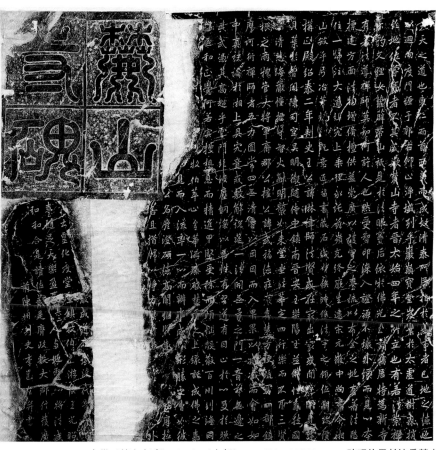

李邕《麓山寺碑》（一）（上部）　　　400cm×144cm　　　碑现位于长沙岳麓山

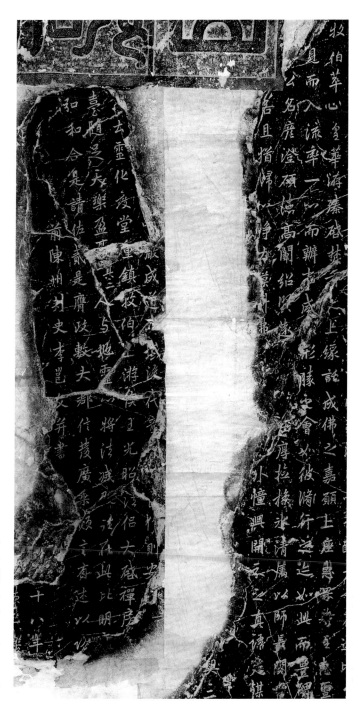

第四节 颜真卿《大唐中兴颂》

一、《大唐中兴颂》之概述

作为中国八大碑林之一的湖南祁阳浯溪碑林，肇始于唐。诗人元结（719—772 年），字次山，河南鲁山人，两次出任道州刺史，几次舟过祁阳，"爱其胜异，遂家溪畔"，又"因自爱之故"，别出心裁，以"吾"从"氵"，命溪曰"浯溪"；以"吾"从"广"，建庼曰"㕑庼"；以"吾"从"山"，命最高的石山曰"峿台"，是为"三吾"。并分撰"浯溪"、"㕑庼"、"峿台"铭文，请篆书家季康、袁滋、瞿令问分别以"玉著"、"钟鼎"、"悬针"篆体书刻于溪畔石上，合称"三吾铭"或"三吾碑"。唐大历六年（公元 771 年），元结还将十年前所撰《大唐中兴颂》，请颜真卿大字正书摹刻于峿台崖壁。自此，历代名人纷至沓来，览胜留题，摹刻于石，遂成遍崖密布的露天碑林。而在众多的刻石中，《大唐中兴颂》以其石奇、文奇、字奇三者珠联璧合，素有"摩崖三绝"的美称。

《大唐中兴颂》的石奇表现在其所篆刻的石壁非常难得。浯溪属石灰岩，即成层岩。他处每层约六七尺不等，层间空隙亦二三寸不等，故崖间常有古树，枝丫横出；而这里的石壁则石层紧密，不现层缝，平坦如削，质理紧细，是天造地设的刻碑的好地方。前人称此石壁为"一绝"，与元次山的文、颜鲁公的书合称为"三绝"，因而《大唐中兴颂》又被称之为"三绝碑"。从北宋仁宗皇祐年间开始，就在碑前建"三绝堂"，游人可登临其上，悠然赏碑。据《金石萃编》称《大唐中兴颂》"碑高丈二尺五寸，宽丈二尺七寸"[1]，高宽都在450厘米左右。由于此碑从唐代开始就盛名远播，求拓者源源不断，原石在宋代年间即不复当初的平滑完整，至今更是表面斑驳，满是历史的沧桑。

故宫收藏的宋拓本是较为清晰而忠于原作的版本，麻纸，黑墨精拓，装裱成册，二册，共166页，每页纵29.3cm，横15.5cm。首行"有序"之"序"字钩笔未损。从拓本中我们可以了解到《大唐中兴颂》为左行正书，21行，行21字，后刻有黄鲁直题字，11行，行26－28字不等。

[1] （清）王昶 《金石萃编》卷九十六《大唐中兴颂》，扫叶山房，1921年。

《大唐中兴颂》记录的是唐朝历史的转折点——"安史之乱"，此文作于戡平战乱之后，名为中兴，实为衰败的开始。天宝十四年（755年）安禄山在阴蓄异志十余年后终于发动叛变，挥麾南下，虽遭颜真卿等各路将领抵抗，仍于次年攻陷都城长安。唐玄宗匆忙南逃至四川，同时，太子李亨逃往灵武（在今宁夏境内），在郭子仪、李光弼等一班西北将领的支持下，不告而即皇帝位，是为唐肃宗。就在肃宗即位的这一年，元结也举家逃乱，辗转于湖北、江西等地，后出任山南东道节度参谋，抗击史思明南犯，保全十五城。[1]上元二年（761年），历时数年之久的"安史之乱"基本结束，元结时在江西九江任上，他感到"地辟天开，蠲除妖灾，瑞庆大来"，乘兴写下了这篇颂文，所谓"歌颂大业，刻之金石"是也。作为亲身经历战乱，曾领军平叛的元结，理所当然地对战乱平息表达了欢欣鼓舞之情。十年后，元结居母丧，隐居浯溪。徜徉于浯溪山水之间，面对这天造地设的石壁，不免勾起了当年"刻之金石"的宿愿，所以临时又加上"湘江东西，中直浯溪，石崖天齐"等六句，并请颜真卿书写刻石，这才有了今天我们所见到的《大唐中兴颂》摩崖。

屡有前人说《大唐中兴颂》是元结最为人知的作品，未尝不借助于颜真卿书法的魅力。许永《浯溪颜元祠堂记》："次山之文，无虑数万言，而《中兴颂》独传天下，亦鲁公字画有助焉耳。由是言之，字画必资忠义而后显，而文章必托字画而后传，其势然也。"浯溪石刻有题诗曰"一铭两手笔，宇宙双杰作"。

二、《大唐中兴颂》之艺术特色与评价

颜真卿（709—785年）字清臣，郡望出自琅琊临沂（今山东临沂），家族以儒雅传家，重在学识，尤以训诂、书法见称于世。官至太子太帅，爵封鲁郡开国公，后人尊称为"颜鲁公"。他为官忠节敢言，屡被权相所忌，官宦生涯跌宕起伏，始终不改为朝廷尽忠之心，以年近八旬之身殉职叛贼李希烈军中。公允地说，颜真卿书名的隆盛很大程度上是与他在政治上的"忠节"分不开的，他的忠义之气不但使他形成了独有的书写风格，

[1]　据《新唐书》本传、颜真卿《元次山碑》。

颜真卿《大唐中兴颂》局部　　　310cm×320cm　　　现位于湖南永州浯溪碑林

更使他被当时及后世的统治者所认同，其人其书都被视作是符合儒家雅正之风的标准。

颜真卿的书法真草兼通，下笔精劲，气势磅礴，一生书法面貌都在变化。初则清健，如《多宝塔感应碑》、《东方先生画赞碑》；后趋于圆劲，楷书以《郭氏家庙碑》、《颜勤礼碑》为代表，行草书则推《祭侄季明文》、《争座位帖》为杰作；至晚年愈发平淡老辣，如《颜勤礼碑》、《颜氏家庙碑》。纵观他的书法历程，可发现在大历年间他作品频出，书写了《麻姑山仙坛记》、《大唐中兴颂》、《宋璟碑》、《送刘太冲序》、《裴将军诗》、《刘中使帖》、《怀素上人草书歌序》、《乞御书放生池碑额表并碑阴记》等众多碑帖，这其中，《大唐中兴颂》不仅是他大字楷书的极致且在他书风的转变上起到了重要作用。

《虚舟题跋》中曾提到："颜鲁公书，大者无过《中兴颂》，小者无过《麻姑坛》，然大小虽殊，精神结构无毫发异。熟玩久之，知《中兴》非大，《麻姑》非小，则于颜书思过半矣。"由此可知，《大唐中兴颂》除了石奇、文奇、字奇之外，字形也最大。此碑字径在20厘米，显得格外的正大浑阔。

《大唐中兴颂》的点画圆浑厚实，注重书写时力量的充沛畅达，粗壮而不臃肿。字形以宽阔取势，四周向外拓张，外密内疏，中宫舒展，布白于字中，笔势缓缓而行，捺脚重拙含蓄。比起他中年时期的碑刻，此碑的字

形和气势显得更为舒展和开张，似拙反奇，平中求险。他损益"横鳞竖勒"的笔法所导致的笔墨的滞重，发展了外拓的笔法。颜真卿完全取消了二王的书意余韵，确立了格法严谨的唐楷风格，《大唐中兴颂》表现出一种恢宏雄厚的风度。王恽《玉堂嘉话》谓之："雄伟如驱千里骏马，倚丘山而立。"清康有为《广艺舟双楫》同样认为："平原《中兴颂》有营平之苍雄。"颜鲁公书写《大唐中兴颂》时，已经 63 岁，它体现了颜楷成熟时期的典型风格，放笔直写，一任自然，精严的法度已升华为平和的从容。

颜鲁公晚期的书法名作较多，如《家庙碑》之庄重，《仙坛记》之秀颖，《元鲁山铭》之深厚，而《大唐中兴颂》则雅厚森严、雄深肃穆，可以这样说，"至《中兴》以后，笔力迥与前异"[1]。《大唐中兴颂》是颜鲁公书法进入成熟时期的典型代表。

后世文人学者对此碑评价极高，视为颜真卿首选之作。如钱邦芑《湄溪记》说是书："为平原第一得意书。"元代郝经《陵川集》："书至于颜鲁公，鲁公之书又至于《中兴颂》，故为书家规矩准绳之大匠。"明王世贞《弇州山人稿》："字画方正平稳，不露筋骨，当是鲁公法书第一。"清杨守敬《学书迩言》："《中兴颂》雄伟奇特，自足笼罩一代。"清杨宾《大瓢偶笔》："古劲深稳，颜平原第一法书也。"[2]颜真卿其人其书对后世影响深远，柳公权、宋四家、董其昌，乃至清代的何绍基都是从颜字入手学习书法，而《大唐中兴颂》则常常被拿来视作效法的典范。如钱泳在评价蔡襄时就说道："董思翁尝记宋四家学书皆学颜鲁公，余谓不然。……学鲁公者，惟君谟一人而已。盖君谟人品醇正，字画端方，今所传《万安桥碑》，直是鲁公《中兴颂》；《相州书锦堂记》，直是鲁公《家庙碑》。"[3]

宋代黄庭坚曾高度评价此碑，说"大字无过《瘗鹤铭》，晚有名崖《中兴颂》"，此说现在看来无疑失之片面，在那个碑版复制传播远不发达的年代，黄庭坚不曾看过《泰山金刚经》之类每字达到四十厘米的摩崖巨制，且将《大唐中兴颂》归为大字的代表；但他的赞颂仍是十分中肯的，《中兴颂》作为成熟颜楷所散发出的艺术魅力一直被古往今来的人们所膜拜感叹。

[1] 《宣和书谱》卷三，丛书集成初编本，中华书局，1985年。
[2] 马宗霍著 《书林藻鉴》，文物出版社，1984年。
[3] （清）钱泳撰，张伟点校 《履园丛话》之十一，中华书局，1979年。

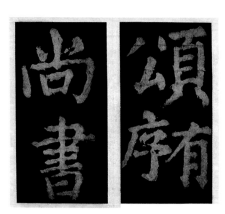
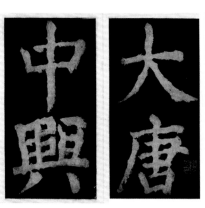

颜真卿《大唐中兴颂》（二）　　　　颜真卿《大唐中兴颂》（一）

颜真卿《大唐中兴颂》（四）　　　　颜真卿《大唐中兴颂》（三）

颜真卿《大唐中兴颂》（六）　　　　颜真卿《大唐中兴颂》（五）

颜真卿《大唐中兴颂》（七）

颜真卿《大唐中兴颂》（八）

颜真卿《大唐中兴颂》（九）

颜真卿《大唐中兴颂》（十）

颜真卿《大唐中兴颂》（十一）

颜真卿《大唐中兴颂》（十二）

第五节　瞿令问书、元结撰《阳华岩铭有序》摩崖

瞿令问书、元结撰《阳华岩铭有序》摩崖，在江华瑶族自治县沱江镇以东5公里竹园寨村之回山岩石上，高75厘米，宽290厘米，44行，以三种字体书写：序文用隶书；铭词中的每个字都是按先大篆、次小篆、再次隶书的顺序完成；最后所署的年月款是用篆书完成。刻石至今保存完好。

碑刻于唐永泰二年（766年），由元结撰文，江华县令瞿令问仿魏碑三体《石经》式，以大篆、小篆、隶书三体书之，为省内古碑中少有。

元结（719—772年），唐代文学家。字次山，号漫叟。汝州鲁山（今河南鲁山）人。天宝年进士。安史之乱时，任山南东道节度参谋，并组织招募义军，抗击史思明叛军，保全十五城。曾两度出任道州刺史，政绩虚丰。元结主张诗歌为政治教化服务。他的诗文，质朴淳厚，笔力遒劲，虚具特色。著有《大唐中兴颂》等。

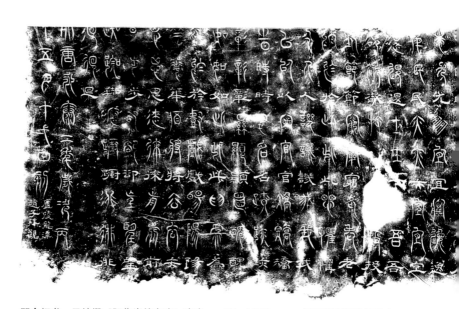

瞿令问书、元结撰《阳华岩铭有序》摩崖　　　75cm×290cm　　　位于湖南江华县回山

据史载，瞿令问，生卒年不详，主要活动在唐代宗时期，河北博陵人，擅书法，尤工篆隶。先入元结道州幕僚，后出为道州江华县令。元结《阳华岩铭有序》称其"艺兼篆籀"，元结任道州刺史时曾作文使瞿令问书之。宋黄庭坚《山谷跋》云："江华县令瞿令问玉箸篆，笔画浑稳。"清瞿仲溶《古泉山馆金石文编》谓其书"结体遒劲，所用古文，皆有依据，无一杜撰，以此见公篆学之精深，实于唐宋诸儒中，卓然可称者"。朱关田《中国书法史·隋唐五代卷》中亦称"有唐一代悬针之篆，当推瞿氏为第一"。

至南宋时，江华县令安圭见阳华岩景色幽雅，又有元结的《阳华岩铭》，便令工匠对附近20余景点摹描容形，绘刻成一幅《道州江华县阳华岩图》，并作序以说明，由豫章罗晔书。这幅图文并茂的石刻为国内少有，亦是湖南境内仅存的摩崖图刻。

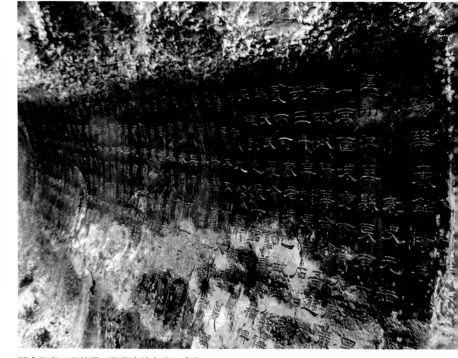

瞿令问书、元结撰《阳华岩铭有序》摩崖

第六节　长沙窑陶瓷书法

　　除了传统的纸张、绢帛，书法在唐代出现了新的载体，那就是陶瓷。相比纸张、绢帛，陶瓷上的书法更加容易留存。而首开融诗歌、绘画等艺术形式于陶瓷烧制工艺于一体的名窑当属湖南的长沙窑。

　　长沙窑窑址位于湖南省会长沙市所辖的望城县石渚湖附近，唐时称为石渚窑，兴起于约 8 世纪末，衰落于 10 世纪初。它融合了南北瓷艺，创新出别具一格的彩瓷，是第一座彩瓷之窑。虽然瓷器饰彩并非长沙窑的首创，但彩瓷普及之功则推长沙窑。长沙窑首创釉下多彩，不仅有褐彩，也有绿、红、蓝等彩。彩瓷的普及，改变了越窑青瓷、邢窑白瓷为代表的"南青北白"的制瓷格局，架构了青、白、彩瓷鼎立之势，预示了彩瓷时代的到来。

　　在今天我们发现的长沙窑瓷器中可以见到形形色色的民间生活用品，

者如酒壶、茶壶、碗碟、瓷枕、佛具、文具、玩具等等，而这些形制各异的器具几乎都装饰了诗文或图画，可以说直接反映出唐朝艺术生活的活跃和繁盛。

由于陶瓷制作的特殊性，这些定格在长沙窑陶瓷上的书法或是用硬笔蘸釉汁在胎上写成，或是先在胎体上刻出凹槽，再填充褐釉。釉汁流动性较差，而胎体吸附性很强，尤其前一种方法操作起来不甚容易，这就导致了长沙窑的书风大体来说较为粗犷朴质，精细的作品较少。如"春水春池满"诗文壶，此壶为瓜棱壶，四条凹棱将壶的腹部分为四等分，这首五言绝句就装饰在流的下方——相对于饮者而言最为醒目的位置——注汤斟酒时易映入眼球。全诗以楷书写成，几乎每笔末端未见收笔，看上去有些生硬尖利，类似今天的硬笔书法。整体来看，笔画线条少变化，粗细均匀；然而并不失为一幅完整的作品，风格统一而鲜明。青釉褐彩"去岁无田种"诗文壶相较之下则韵味更足。题写的诗歌为《全唐诗》卷八五二张氲《醉吟三首》[1]之一："去岁无田种，今春乏酒财，恐他花鸟笑，佯醉卧池台。"全诗以带有隶意的楷书写成，尤为明显的是"台"字中间的横画，有蚕头燕尾之势，结体较为舒展宽平，给人优雅之感。用笔的提按顿挫在每个字中皆体现得淋漓尽致，且线条富于变化，体现出书写的节奏。整体而言，称得上是长沙窑书法中的精品。

书法在唐朝仍比较注重其工具性，作为文字表述诸如诗歌、民谣的载体而大行其道，由于书写的量比较大，也相应地要求提高书写速度，因此书体中的行书相对于隶书、楷书使用得更多更广。长沙窑中以行书及行草书写的瓷器数量也最多。如"一别行千里"诗文壶、"上有东流水"诗文壶、"不意多离别"诗文壶皆用的行草。"剑缺那（哪）堪用"残片、"罗网之鸟"题记壶、"悬钓之鱼"题记壶、"古今车马不谢"题记壶、"一暑（树）寒梅南北枝"诗文壶用的是行书。行草"一别行千里"诗[2]可以说将书法的装饰意味诠释得很充分，整首诗分四列排布，但如一根线

[1]　张氲，一名蕴，字藏真，晋州人，学道不娶，武后及玄宗时屡召不赴。尝寓李峤家十余年，酒息洪崖古坛，自号洪崖子。

[2]　全诗内容为："一别行千里，来时未有期。月中三十日，无夜不相思。"

条贯穿，有行云流水之势。章法可圈可点，第二列末的"期"字写得很工，但左右结构的欹斜呼应非常大胆，第三行"月中三十日"文字都比较简单，因此使用的线条比较夸张恣肆，如"月"字最后一笔，以及"日"字的一笔带过，如此一气呵成而匠心独运的处理，反映出书写者书法技艺的熟练。

长沙窑作为民窑，以其价格的低廉深受普通百姓的欢迎甚至远销海外。因为产量大，同一题材内容的制品可能会出自不同工匠之手。如"一别行千里"诗文壶可找到很多版本，书体有行草、行楷，不一而足，书法造诣也有高下之别。这首相思诗为《全唐诗》中所无，应为中唐民间诗人所作，但脍炙人口、清新隽永，在民间应是广为流传，长沙窑这些众多的瓷壶即是见证。相比于行草用笔的恣意，行楷书写的诗文则秀丽许多，字形结构工整严密，具有鲜明的大唐时代风格。

唐代酒香盛饮，老幼嗜茶，除了酒壶茗瓶大量使用之外，碗盏也不少。茶酒与诗歌、瓷艺的结合，是茶酒上升到文化的体现。

长沙窑瓷碗有大中小几种规格，小者题有"酒盏"、"茶碗"、"茶盏子"等名款，可知是饮茶酒之用，与前面的瓜棱执壶配套使用。碗盏的诗文书于内底，当手捧碗盏时，碗内的诗文便映入眼帘，增添了饮酒喝茶的情趣。目前发现碗内题写的诗文有7首。如青釉褐彩"岭上平看月"诗文碗、青釉褐彩"酒盏"题记碗等。比较而言，后者从视觉效果来说更胜一筹。因为碗盏毕竟较小，简单而精彩的题写才更有韵致。

瓷枕具有纳凉之功效，在古代是消暑的理想寝具。因为有一较大平面，也适于书写诗文来装饰。长沙窑瓷枕目前发现的诗仅两首，均为情诗。如青釉褐彩狮座"日红衫子合罗裙"诗文枕，长13.1厘米，宽8.1厘米，高7.3厘米。该狮座诗文瓷枕青釉、灰白胎，枕面和底座均成长方形，枕面长方形，四周饰褐绿彩花边，中心书言情七言绝句："日红衫子合罗裙，尽日看花不厌春，欲向妆台重注口，无那萧郎恼煞人。"字体楷中带行，显得轻松流畅，与其下部双目圆睁、摇尾俯卧、生动逼真的卧狮形象相映成趣。

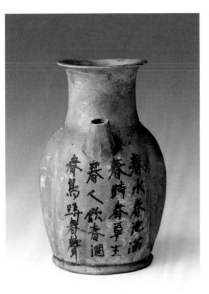

楷书"春水春池满"诗文壶
高19cm　湖南省博物馆藏

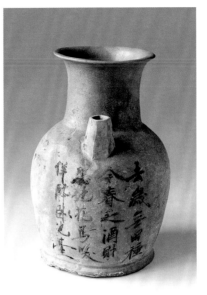

楷书"去岁无田种"诗文壶
高19cm　　湖南省博物馆藏

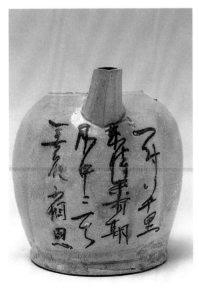

行草"一别行千里"诗文壶
湖南省博物馆藏

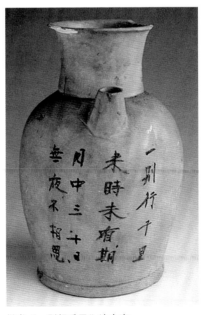

楷书"一别行千里"诗文壶
长沙市博物馆藏

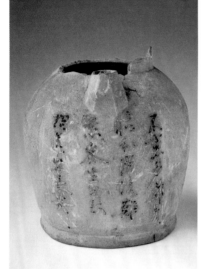

行书"不意多离别"诗文壶
湖南省博物馆藏

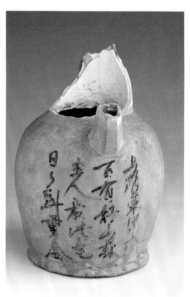

行草"上有东流水"诗文壶
湖南省博物馆藏

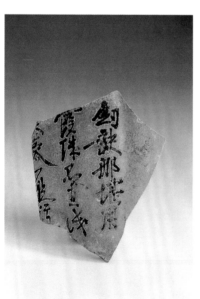

行书"剑缺那（哪）堪用"诗文壶
湖南省博物馆藏

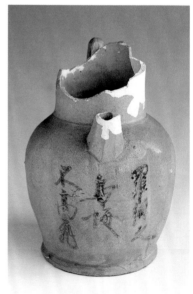

行书"罗网之鸟" 题记壶
湖南省博物馆藏

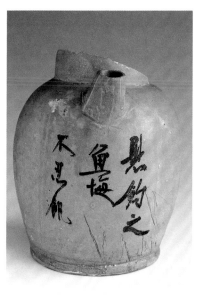

行书"悬钓之鱼"题记壶
湖南省博物馆藏

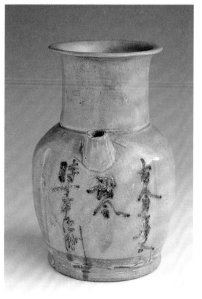

行书"古今车马不谢"题记壶
湖南省博物馆藏

行书"一暑（树）寒梅南北枝"诗文壶
湖南省博物馆藏

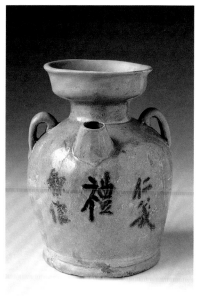

楷书"仁义礼智信"题记壶
湖南省博物馆藏

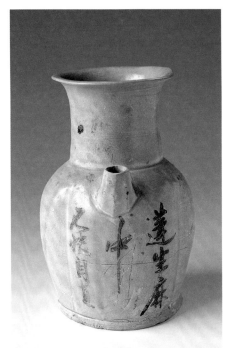

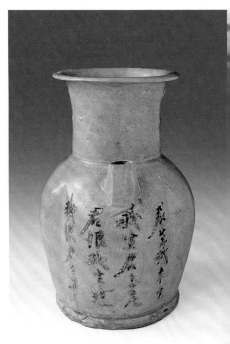

行楷书——"蓬生麻中"题记壶　　　　　　　　行楷书"君生我未生"诗文壶　　湖南省博物馆藏

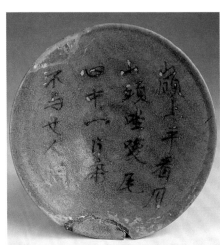

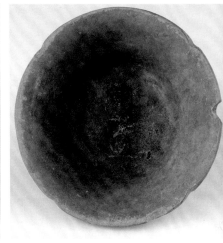

楷书"岭上平看月"诗文碗　　湖南省博物馆藏　　行楷"酒盏"题记碗　　　湖南省博物馆藏

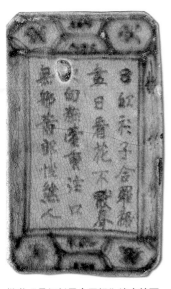

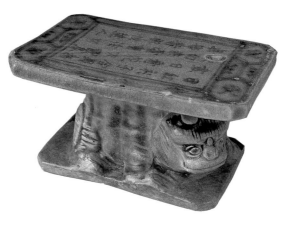

楷书"日红衫子合罗裙"诗文枕面

楷书"日红衫子合罗裙"诗文枕
13.1cm×8.1cm×7.3cm

第七节　溪州铜柱

《复溪州铜柱记》铜柱铭刻，原在永顺县野鸡坨下酉水河岸，1971年因建凤滩水库，迁至王村，现在湘西民俗风光馆内。柱高约400厘米（内入地约200厘米），为八面形空心柱，每边宽17厘米，下端圆形，直径39厘米，重约2500公斤。保存完好。

铜柱的铜质精纯光润，八面所镌欧体阴文虽经千载风雨洗刷、霜雪蚀磨仍清晰如初。铜柱铭文共41行，2118字。其中标题1行，6字；记20行，795字；前后年月3行，98字；题名10行，896字。均楷书。另各行下附列题名17行，390字。

据史籍记载，会溪坪为北宋下溪州故城。唐末至五代时期，湖南地区为楚王马殷父子所据，马氏委任土司彭瑊为溪州刺史，辖永顺、保靖、龙山等县。后马希范继马殷位，溪州由瑊子彭仕愁袭刺史。楚王马希范于五

代后晋天福中授江南诸道都统，又加天策上将军。天福四年（939年），溪州彭仕愁领兵万余人进攻辰、澧二州，以反抗楚王统治。楚王马希范遣刘勍等率步卒五千迎战，彭仕愁败走，遣其子率诸部降。彭仕愁虽败，但他在溪州及周边一带少数民族中威信较高，有一定影响力和号召力；马希范虽胜，但马楚政权危机四伏。为了维持马楚在湘西少数民族地区的统治，便采取以"蛮"治"蛮"的羁縻安抚策略，同意彭仕愁"遣其子师（一说杲）帅（率）诸酋长，纳溪、锦、奖三州印请降于楚"。"彭师（杲）为父输诚，束身纳款"，即充当人质。马希范用刘勍为锦州刺史，镇慑诸蛮。溪州刺史仍由彭仕愁担任，命迁徙州治于酉水下游河岸，以便于控制。"溪州之战"至此结束。之后，楚王马希范效仿东汉名将马援当年立交州铜柱故事，以铜2500公斤，铸柱高丈二尺，入地六尺，"立铜柱以为表，命学士李皋铭之"，铭誓状于上，立之溪州。上镌双方盟约规定各守辖地，互不侵犯。在铜柱铭文中，彭仕愁虽然承认军事上的失败，表示"一心归顺王化"，而在政治上、法律上、经济上、军事上获得了更大的自主权，取得了长期统治溪州地区的合法权，经历了五代（马楚）、宋、元、明、清初，直到清雍正八年（1730年）"改土归流"，长达800余年。马希范所立"溪州铜柱"，化干戈为玉帛，结束了民族间的血肉残杀，使溪州所辖永顺、保靖、龙山等县及周边少数民族能过着安居的生活，进行正常的生产劳动，无疑有利于一个时期该地区社会经济的发展，促进了民族间的融合和同化。这个铜柱是两个民族息战的盟证，故为历代统治阶级和溪州民众所共同尊重。铜柱既为双方所重，且在很长时间产生过积极作用，因此保存至今，完好如故。作为研究中国古代民族关系的重要实物资料，具有珍贵的史料价值。

　　该柱在宋代曾移动多次，柱身亦有宋人羼刻近500字。但此柱刻整体仍保存唐代楷书之余绪，书法风格介于欧阳询和柳公权之间，章法谨严，用笔结体遒劲，格调古雅，整体气势恢宏，为五代时期湖南的书法名作。

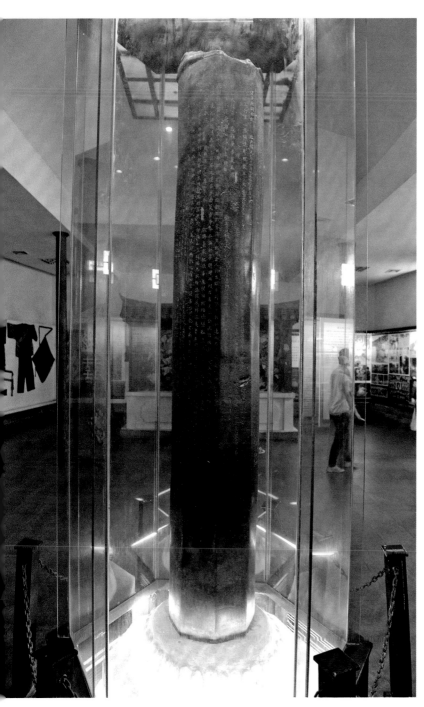

《复溪州铜柱记》　柱高约400cm（内入地约200cm）　为八面形空心柱，每边宽17cm，下端圆形，直径39cm　现存湘西民俗风光馆内

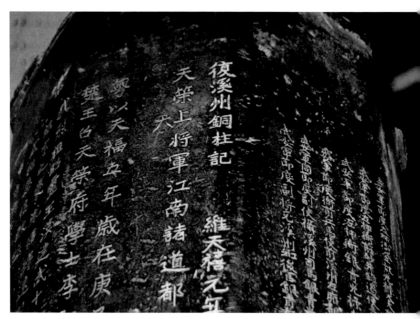

《复溪州铜柱记》（局部）（一）

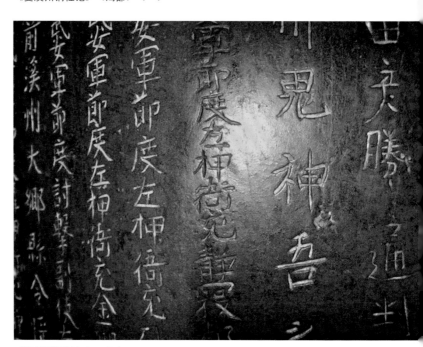

《复溪州铜柱记》（局部）（二）

《复溪州铜柱记》（局部）（三）

第五章　宋元书法

第五章　宋元书法

宋元是继隋唐之后，中国古代文化的又一繁荣时代。理学的兴起，书院的发达，宋词元曲的辉煌，山水画、文人画的鼎盛和书法艺术名家的辈出，构成了宋元文化的总格局。在这样的背景下，与总的趋势相契合，湘楚地区的文化艺术也再次兴盛。这一时期，湖南在书法方面虽不是群星荟萃，但也是可圈可点的。

第一节　宋代部分

周敦颐书题朝阳岩石刻　　82cm×40cm
现存零陵朝阳岩上洞石壁

一、周敦颐书题朝阳岩石刻

石刻在永州市河西朝阳岩，高82厘米，宽40厘米，楷书。系宋代理学鼻祖周敦颐治平三年（1066年）偕荆湖南路提点刑狱公事尚书职方郎中程濬同游朝阳岩的题名，石刻颇具颜真卿书体之庄重敦实、浑厚苍劲之风，在周氏的书法碑刻中，是不可多得的典范。

周敦颐（1017—1073年），北宋著名思想家、理学家、哲学家。原名敦实，避英宗旧讳改敦颐。字茂叔，号濂溪，道州（今湖南道县）营道人。早年聪颖过人，16岁精通经史。他与邵雍、张载、程颢、程颐并称为“北宋五子”。曾任分宁（修水）主簿，调南安军司理参军，移桂阳令，徙知南昌，历合州判官、虔州通判。熙宁初知郴州，擢广东转运判官，提点刑狱。所到之处，都很有实绩。周敦颐是宋明理学创

始人，年轻时曾在月岩读书悟道，提出了"无极而太极"的宇宙思想。主要著作有《周元公集》、《太极图说》、《通书》等。

二、蒋之奇《奇兽岩铭》碑刻

在江华县城南1公里的奇兽岩（俗称狮子岩），碑高120厘米，宽58厘米，额为篆书，正文为隶书，跋文为行楷。书体古朴奇峻、浑厚苍劲。刻于公元1067年。

该铭由蒋之奇撰，记述他陪沈公仪游奇兽岩，被奇兽岩"环怪诡异"的景色所迷，故于北宋治平丁未（1067年）勒铭石壁以告来者。

蒋之奇（1031—1104年），字颖叔。宋嘉祐年进士。官太常博士、监察御史、殿中御史，曾贬官为监道州酒税，后又任潭州知府、河北转运使、杭州知府等。蒋之奇长于理财，治漕运，以干练称。当官为民，勤勤恳恳，做了不少有益人民的事。他的著作有《尚书集解》14卷、《孟子解》6卷、《逸史》20卷、《广州

蒋之奇《奇兽岩铭》碑刻　　120cm×58cm　　现存永州江华县狮子岩

十贤赞》1卷、《刍言》50卷、《荆溪前后集》89卷。他也工于书法，尤工篆书，作品有苏轼、黄庭坚笔意。传世墨迹有《辱书帖》、《北客帖》等。

三、周必大《题善德山》诗碑

此碑原在常德德山干明寺，1979年迁至常德市滨湖公园碑廊内。高218厘米，宽137厘米，厚19厘米，字径7厘米，现有三分之二的字迹不清。宋绍熙三年（公元1192年）立。额题篆书"提刑判院张公德山留题"。碑文楷书，载枢密史鼎州判官周必大所作七律诗《善德山》两首。

其一：

闲来楚望见江山，水阔分流又一湾。

古刹经行修径里，孤峰环绕翠筠间。

昔人旧塔今虽在，道价高风不可攀。

因念丛林宛如旧，当年有愿几时还。

其二：

四望村深面面山，临流田舍满江湾。

僧居楼阁翠微外，人在烟波欸乃间。

露重天寒何太早，橙黄橘绿已堪攀。

风光无限吟难尽，他日重来且暂还。

宋 周必大题善德山诗碑局部（一）　　　　218cm×137cm×19cm　　　常德博物馆藏

清光绪《湖南通志》以此诗为张提刑所作，不知提刑何名。或以张缓、张演、张釜，不能断定。现依《常德府志》，定为周必大作。

周必大（1126—1204年），字子充，一字洪道，宋代卢陵（现江西吉安县）人，绍兴年进士，孝宗时官拜右丞相，宁宗庆元初以少傅致仕。其知识渊博，撰诗文，诗初学黄庭坚，后由白居易溯源杜甫；散文内容丰富，文词典重雅正，颇富情致。与陆游、范成大、杨万里等都有很深的交谊。自号园老叟，著书81种，有《平园集》200卷。

善德山现简称德山，为常德风景区，相传4000多年前尧舜时代，有一位高士善卷先生曾居此山，尧曾北面师之，舜欲以天下让善卷，善不受，逃至江苏

宋 周必大题善德山诗碑局部（二）

宜兴一个山洞隐居。隋时樊子盖任朗州刺史，乃将此山名为善德山，兴修善卷洞。善卷事迹在《庄子》、《吕氏春秋》二书中皆有记载。周必大二诗却未咏善卷史事，只咏游时风物，盖往古之迹，已难言之。

四、韦弁《步瀛（瀛）桥记》碑

碑现在永州江永县上甘棠村月陂亭，高163厘米、宽128厘米。楷书。韦弁记并书，周唐辅题额，唐弼召刊。碑立于北宋靖康改元丙午年（1126年）。碑文书体端庄挺秀，遒健俊逸。

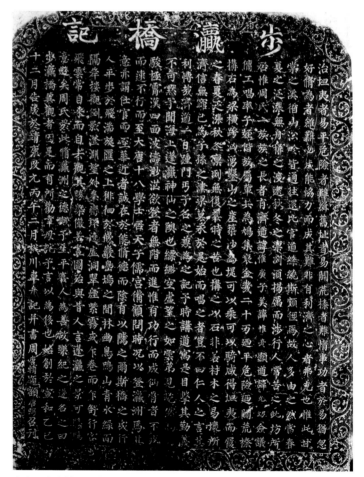

韦弁《步瀛桥记》碑　　163cm×128cm　　现存永州江永上甘棠村

秋然凛测無復暴時之苦也搆之以石非若村木之易壞所

為子孫之計莫永於是始而唱之者豈不曰仁人之言哉

一曰踵門丐予名之羲為定記于時講道寓县目擊其勤羲

海上蓬瀛神仙之興也縹緲空虛望之如雲羃見乢

面波濤渺滋欲登者無階而進惟有功行而戌仙登瀛洲焉北

至大唐十八學士侍天子儒宫備顧問時況以登瀛洲之戌行

而逕華近者誠在於能脩德而陰有以隲之爾斯橋之戌

漩淵匯之上徘徊於巖島塢之間林幽鳥鳴山青水綠而

瀺瀄望外峯巒璀達虛洞翠煙紫霧或下卷而舒行密

影自丕觀其勝築儻苦畫圖始與昔人言蓬瀛之景可聆

而恐此脩瀛洲之德斁予生平喜人為善敃樂紀之遂名之曰

者因是而有所勸幸毋記予言以為後也始創於宣和乙巳

於靖康改元丙午二月朔川章弁記并書周唐輔題額告彌石刊

韦弁《步瀛桥记》碑局部

步瀛桥在江永上甘棠村西南谢沐河上，为三孔石桥，初建于北宋宣和乙巳年（1125年）十二月，落成于北宋靖康改元丙午年（1126年）一月。步瀛桥是永州迄今为止最古老的石桥，桥之地系湖南通广西的官道。"夏之泛涨，无舟楫之渡"，"秋冬之凛冽，须揭厉后而涉行，人常苦之"。故周氏子侄倡议修桥，"斯桥之成，行人平步于飞湍旋汇之上，徘徊于嵌岛坞之间"，取"瀛洲之德"意，名"步瀛桥"。《步瀛桥记》碑则是记载建桥历史最古老的石碑，具有极其重要的史料价值。韦介（生平不详）为北宋至南宋时期人，善书法，尤精楷书。

五、李挺祖刻蔡邕《九疑山》碑

此碑刻在宁远县九疑山玉管岩壁上，高52厘米，宽66厘米，隶书。铭文作9行，字径约5厘米；跋语作5行，字较小，在铭文后，较铭文皆低

李挺祖刻蔡邕《九疑山》碑　　　52cm×66cm　　　现存宁远县九疑山玉管岩

一字。原文为东汉大文学家蔡邕游九疑山时，作《九疑山铭》歌颂舜德。铭文仅见于唐欧阳询所编《艺文类聚》："岩岩九疑，峻极于天，触石肤合，兴播建云。时风嘉雨，浸润下民，芒芒南土，实赖厥勋。逮于虞舜，圣德光明，克谐顽傲，以孝烝烝。师锡帝世，尧而授徵，受终文祖，璇玑是承。太阶以平，人以有终，遂葬九疑，解体而升。登此崔嵬，托灵神仙。"现碑系南宋李袭之于淳祐六年（1246年）命李挺祖书以补刻者。碑文保存完好。

蔡邕（132—192年），字伯喈，陈留圉（今河南杞县）人。东汉文学家、书法家。灵帝时为议郎，董卓当权时，被任为侍御史，官左中郎将。董卓被诛后，蔡邕为王允所捕，死于狱中。蔡邕通经史、音律、天文、散文，长于碑记，工整典雅，多用偶句。当时颇受推重。又善辞赋，其《述行赋》揭露当时统治者的奢侈腐败，对人民疾苦有所反映。工篆、隶，尤以隶书著称，结构严谨，点画俯仰，体法多变，有"骨气词达，爽爽有神"之评。熹平四年（175年），灵帝召许蔡邕与堂典溪等写定"六经"文字，部分由蔡邕自书丹于石，立太学门外，世称《熹平石经》，著有《蔡中郎集》（已失传）。

李袭之，四川临潼人，时官道州刺史。李挺祖，宁远县志、道州府志无传，事迹不详。

此碑碑文是我省现存最早的碑文。碑文既颂舜帝之德，亦颂九疑之功，文词典雅，历代推崇。李挺祖书法，亦有定评，谓"取法汉隶，结构有体，在宋人中已不可多得"。

六、米芾书秦观《踏莎行·郴州旅舍》摩崖

此词刻在郴州市东北2公里苏仙岭下白鹿洞石壁上，宽50厘米，高30厘米，青石质地。秦观作词，苏东坡作跋，米芾书写。碑文11行，每行8字，行书。下面为南宋咸淳二年（1266年）郴州守邹恭跋，13行，每行10字，王书，说明刻此碑的始末。碑文1959年加深□次，弄坏二字，1980年据米芾帖修补。现倚石壁建有护碑亭，石刻字迹清晰。

秦观（1049—1100年），字少游，北宋著名词人，号淮海居士，扬州

米芾书秦观《踏莎行·郴州旅舍》摩崖　　50cm×30cm　　石刻在郴州市苏仙岭下白鹿洞

高邮（今江苏高邮）人，元丰年进士，曾任太学博士，国史院编修官。政治上倾向旧党，哲宗时"新党"执政，被贬为监处州酒税，徙郴州，编管横州，又徙雷州（今广东海康），至滕州而卒。其词华弱婉丽，为婉约词派正宗，与黄庭坚等同为"苏门四学子"，著有《淮海集》。

苏东坡（1036—1101年），即苏轼，眉州眉山（今四川眉山）人。北宋文学家、书画家，嘉祐年进士。曾任中书舍人、翰林学士、龙图阁学士、兵部尚书等。晚年被贬惠州、琼州，后徙永州，卒于常州（今江苏省）。其诗文清新雄放，豪气四溢，为"唐宋八大家"之一。擅书，长于行楷，与黄庭坚等并称"宋四家"。

米芾（1051—1107年），即米黻，字元章，吴（今江苏苏州）人。北宋著名书画家。曾任太常博士，知无为军，官至礼部员外郎。其书法雄劲，擅各种书体，为宋代书法"四大家"之一。他的书学渊源，据《宣和书谱》上说："米芾书学羲之，篆书宗史籀，隶法师宜官（东汉灵帝时人）。"宋人周必大说："元章初学罗让（唐人，字景宜）书。"《洞天

清录》说："南宫本学颜（真卿）。"而他自己却说："吾书小字行书有如大字，唯家藏真迹跋尾间或有之，不以与求书者。心既贮之，随意落笔，皆得自然，备其古雅。壮岁未能立家，人谓吾书为集古字，盖取诸长处总而成之。既老始是成家，人见之不知以何为祖也。"从而可知米芾的书法，从"二王"法帖入手，博采众家之长，而形成自己的特有书风。苏轼称其"超逸入神"，"篆、隶、真、行、草书，风樯阵马，沉着痛快，当与钟、王并行，非但不愧而已"。黄庭坚亦赞叹道："元章书如快剑斫阵，强弩射千里，当所穿彻，书家笔势，亦穷于此。"其绘画擅长枯木竹石，尤工水墨山水。以书法中的点入画，用大笔触水墨表现烟云风雨变幻中的江南山水，人称米氏云山。其无论书法还是绘画，都极富有创造性。

此词是秦观被贬在郴州时所作，词文道尽对故人思怀之情，文情并茂，流传甚广。加上苏轼对此词的评语，米芾的书法，使此石刻历来有"三绝碑"之誉。原石不存，现存石刻为南宋时翻刻。该石刻1956年被列为湖南省省级文物保护单位。

七、张孝祥题摩崖石刻

石刻位于南岳衡山水帘洞石浪亭后侧山壁。内容为："镇岳飞天法轮，朱陵太虚洞天。"楷书，字高100厘米，宽100厘米。书体峻峭挺拔、宏伟壮观。

该石刻之侧为卢宜之隶书题跋："绍兴间，故紫微张公，射策君门，居甲科之前列；逮尘乙览，则又嘉其字画之雄杰，擢升第一。于是飞笺点墨，为时所珍。岁丙戌秋，还自桂林，经衡岳，凡所游观，不留诗则留字。而大书之楷者二题镇岳飞天法轮，朱陵太虚洞天是已。后十有九年，卯铨德观道士万如寿，乃摹刻于洞天之侧，并托诸不朽。淳熙甲辰二月之吉吴兴卢宜之谊伯书"。

张孝祥（1132—1169年），字安国，号于湖居士，历阳乌江（今安徽和县东北）人。南宋绍兴年进士。曾任都督府参赞军事、抚州知州、建康留守等职。乾道二年游南岳时所到之处均留有词文或题字。所著《于湖集》入《四库全书》。其词风格豪迈，是南宋著名爱国词人，亦擅书法。

卢宜之，字谊伯，南宋乾道八年（1172年）进士。

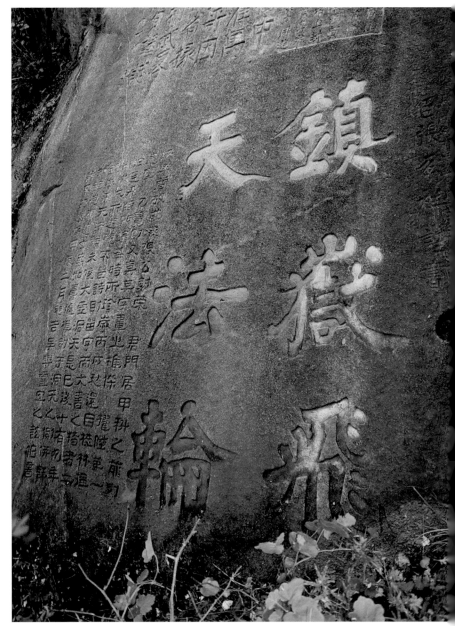

张孝祥题摩崖石刻　　400cm×200cm　　现存衡山县南岳水帘洞石浪亭

八、赵师侠《夏游阳华岩》诗碑刻

碑刻在江华县竹园寨回山下阳华岩，高50厘米、宽70厘米。行楷，恣肆峻逸、疏密相生，有苏东坡体意趣。刻于公元1188年。

该碑刻是南宋道州郡丞赵师侠于淳熙十五年（1188年）游江华阳华岩时，即兴作诗并序。

赵师侠（生卒年不详），字介之，号坦庵，太祖子燕王赵德昭七世孙，居于新淦（今江西新干）。淳熙二年（1175年）进士，十五年（1188年）为江华郡丞。南宋孝宗时期的著名词人，有人夸赞他描绘风景，描写自然形态，都很精巧细致；又称赞他的词能够写得清新平淡。从上面这首词来看，他的写景本领确实高超，而尤其值得称道的是他在"清新平淡"之中，寄寓着浓浓情意。亦善书，师从苏东坡。著有《坦庵长短句》一卷。

赵师侠《夏游阳华岩》诗碑刻　　50cm×70cm　　现存江华县竹园寨阳华岩

九、卫樵题《淡岩诗》碑刻

碑刻在永州淡岩内，高105厘米，宽80厘米，楷书，字端正遒劲，题刻于公元1233年。

碑刻署款："绍定癸巳（1233年）五月既望，郡守中吴卫樵山甫题。"书法为颜体。

卫樵，字山甫，昆山（今属江苏）人。吏部尚书卫泾次子，进士。南宋理宗绍定五年（1232年）任永州知州军事（清光绪《零陵县志》卷

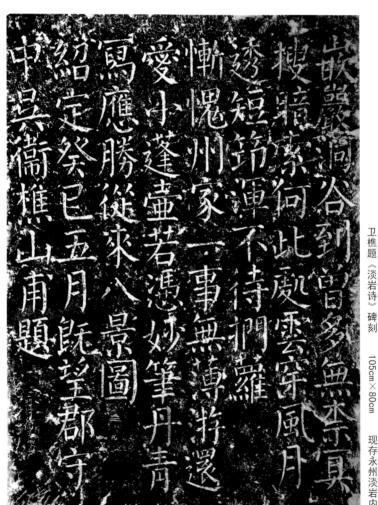

卫樵题《淡岩诗》碑刻　105cm×80cm　现存永州淡岩内

一四），官至知信州。擅书，字学颜真卿。曾书作《淡岩诗刻》、浯溪
《寄题中兴颂下》等。事见《淳祐玉峰志》卷中。

十、乐雷发《象岩铭有序》摩崖石刻

象岩原名丽山，在宁远湾井镇朵山石坂丘村，因山形酷似象，故名。
南宋邑人乐雷发于淳祐五年（1245年）撰《象岩铭有序》，李挺祖书刻于
岩之内壁，石刻高61厘米，宽45厘米。

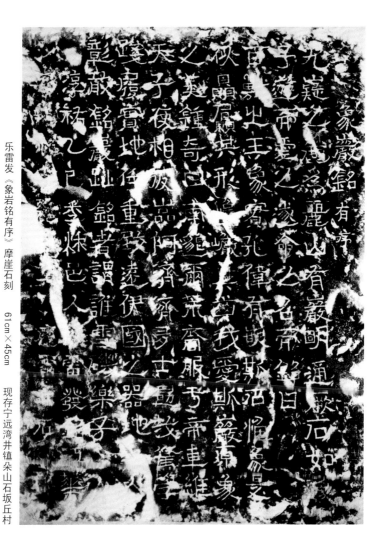

乐雷发《象岩铭有序》摩崖石刻　61cm×45cm　现存宁远湾井镇朵山石坂丘村

乐雷发（1210—1271年）字声远，号雪矶，湖南道州（今宁远县）人。少颖敏，通经史，长于诗赋。屡举不第。宝祐元年（1253年）门人姚勉登科，上疏请以让雷发。理宗诏亲试，赐特科第一。然因数议时政不用，故归隐雪矶，自号雪矶先生。所著《雪矶丛稿》五卷，《四库总目》称其诗有杜牧、许浑遗意。

第二节　元代部分

一、《维修登瀛桥》碑

碑在永州江永县上甘棠村西南谢沐河边将军山麓的月陂亭。碑高45厘米，宽87厘米，楷书。碑由僧人佛莹"标"，立于元代后至元二年丙子（1336年）。碑文字体苍劲浑厚，自然质朴，洋溢着民间书法无拘无束的稚拙新颖之美。

碑文记载了当地寺院僧人佛莹带领周边的周氏族人等维修登瀛桥的始末。据此可知，元代后至元年间，登瀛桥已"历年滋久，圮坏极矣"，

《维修登瀛桥》碑　　45cm×87cm　　碑在永州江永县上甘棠村

经过佛莹倡导的这次维修，登瀛桥又"已获完备，通济往来"。按"步瀛"、"登瀛"其意相近，故此登瀛桥可能即是北宋时期的步瀛桥。

二、元至元年题摩崖石刻

该石刻位于南岳衡山水帘洞雪浪厅侧石壁上，高300厘米，宽100厘米，行楷。字高30厘米，宽20厘米。刻于至元二十九年（1292年）。

石刻题记内容为："至元二十九年八月初四日资善大夫湖广行省左丞赵仁荣同前湖南道宣慰使中奉大夫赵淇来游住山洞泉法师费希升上石。"

元至元年题
摩崖石刻
300cm×100cm
现存衡山县南岳
水帘洞

赵淇，字符建（一作元德），号平元，又号太初道人，合称平初，又号静华翁，潭州（今湖南长沙）人。生卒年不详，约宋理宗淳祐末年（约1252年前后）在世。工画墨竹，好自度曲。宋末，值龙图阁、广南东路发运使，加右文殿修撰，尚书刑部侍郎。入元，官行省承制，署广东宣抚使。入见元世祖，拜湖南道宣慰使。卒，封天水郡公，谥文惠。著有文集二十卷《绝妙好笺》传于世。

三、富有才情——冯子振

冯子振（1251—1348年），字海粟，自号怪怪道人，又号瀛洲客。湖南湘乡人，一说为攸州（今湖南攸县）人。《冯氏族谱》又载其生于宝祐元年(1253年)。自幼"博洽经史，于书无所不读"。元成宗大德二年（1298年）登进士第，时年已47岁，人称"大器晚成"。朝廷重其才学，先召为集贤院学士、侍制，以"轮番值日，以备顾问"。后官至集贤待制、承事郎。他的性格豪迈，富有才情，为元代最负盛名的湘籍文学家之一。他长于诗词文赋，散曲成就最为显著。当时散曲名家贯云石称其所作"豪辣浩烂，不断古今"[1]。《太平乐府》将冯氏《鹦鹉曲》列为第一。至明，宋濂更赞冯子振为"博学英词，一世之雄"[2]。

冯氏一生性豪嗜酒，每于酒酣耳热之际，诗兴大发，伏案即作，不论案存纸张多少，必一气写完而后止。他好交友，与当时名流交往甚密，曾赴浙江吴兴访赵孟頫，饮酒中偶尔得见赵所作一幅梅花诗画，即执笔赋诗，写成《忆梅》、《梦梅》、《友梅》、《寄梅》等一百首，内有"家

[1] 转引易小斌 《冯子振籍贯与生平新证》，《北方论丛》，2006年第5期。

[2] 同上。

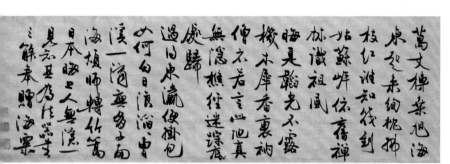

冯子振《虹月楼记卷》　　33.4cm×320.8cm　　上海博物馆藏

冯子振《与无隐元晦诗》　　32.7cm×102.4cm　　日本东京国立博物馆藏

是江南友是兰，梅花于我最相欢；人生离合阅友谊，珍重青春为岁寒"之句，一时脍炙人口。他同高僧中峰共析此作，到钱塘时，中峰也乘兴步韵弓成咏梅一百首。赵孟頫读后，赞赏不已，题为《百梅双咏》，托人刻印发行。扬州《汉寿亭祠碑记》，就是由苏昌龄起句，冯子振脱稿，赵孟頫书写，后世誉为"三绝"。晚年归里著述。谥文简。

冯子振善于作诗，尤以"散曲特具天才"，内容虽多叙述个人闲适生舌，但每篇无不表现他的清高意境。其书法以行草见长，有名于时，惜为寺名所掩。清代的沈辰在《书画缘》中称："冯子振，字海粟，官至翰林学士，虽不以书名，其笔法似宗黄山谷。"[1]

坝藏上海博物馆的行草书《虹月楼记卷》，纸本，纵33.4厘米，横320.8厘米。卷首有元代大画家夏昶题"虹月楼"三字楷书；卷中冯子振自书七绝4首；卷后书志、补图、题跋者共计7人。此卷作于元泰定四年（1327年），为冯子振晚年赠其友朱君璧之作。

[1]　卢辅圣主编　《中国书画全书》第十册，上海书画出版社，1996年。

而现藏日本东京国立博物馆（松平直亮氏寄赠）的《与无隐元晦诗》，行书，纸本，纵32.7厘米，横102.4厘米。是冯子振亲自挥毫赠与日本僧人无隐元晦的书迹，内容为冯子振的3首七言绝句。无隐元晦于武宗至大元年（1308年）入元，在中峰明本处修行，于泰定三年（1326年）返回日本，并成为京都建仁寺的住持。

这两件书作字体纵长欹侧，运笔劲挺，无抖擞之气，较为拙直，自具一种拗执的格调。不仅体现出其书法峻健放旷之风，且多有黄庭坚书体欹侧之态，这正是冯子振书作的特性，同时也是其鲜明的个性和丰富的学养的体现。

其他冯子振的书法作品散见于隋唐以来诸多名画书法题跋中，如隋展子虔《游春图》、唐韩滉《丰稔图卷》、唐《国诠款楷书善见律》、宋黄庭坚《松风阁诗卷》、宋郭熙《树色平远图卷》、宋易元吉《草虫图卷》、元赵孟頫《兰竹石图卷》、元王振朋《伯牙鼓琴图卷》等题跋中。从这些传世作品来看，他的书法早年之作内紧外松，而中年之后趋于内松外紧，虽说在点画、结构等技法上并非十分完美，有些字体甚至还比较拙朴，然而，他特有的诗文才情和渊博的学识修养，使他的书法内涵极为丰富，具有十分浓厚的书卷气，形成了独自的书法风格，并能在元代书坛上有一席之地。

四、文绩卓著——欧阳玄

欧阳玄（1274或1283—1357年），字原功，号圭斋，湖南浏阳人。祖籍庐陵（今江西吉安），系欧阳修的族裔。清康熙年间修浏阳县志时因避康熙皇帝玄烨讳，改玄为元，所以又有欧阳元之称。他幼承家学，聪慧过人，延祐二年（1315年），欧阳玄考中进士第三名，先后六入翰林，两为祭酒，两任主考，平生以史学成就最为突出，同时也以诗文闻名天下，因其学识渊博，文绩卓著，人称"一代宗师"，与王约并称元代"鸿笔"。

元统元年（1333年），任翰林院直学士，负责编修《泰定帝实录》、《明宗实录》、《文宗实录》和《宁宗实录》，合称"四朝实录"，受到朝野好评。因此，当至正（1341—1367）初年元惠帝下诏修撰辽、金、宋

三史时，又以欧阳玄为总裁官。三史修成后，欧阳玄因功升翰林学士承旨，朝廷又命他纂修"仿周礼之天官，作皇朝三大典"的《经世大典》。此外，他还编成《太平经国》、《至正条格》、《经考大典》、《纂修通议》、《康书纂要》、《元律》等史著多种，共达1120卷。可惜的是，这些史学方面很有价值的书籍现大多已经散佚。

欧阳玄不仅在史学方面成就卓著，在诗文方面也享有盛誉，有《圭斋文集》15卷遗世。他的诗题材广泛，不论是写景咏物，还是酬和应答，都文辞典雅，《元诗选》、《全金元词》等共录入他的诗词百余首，其中不乏意境深远之作。凡宗庙朝廷重要文书册文，传达全国各地的制诏，大多出于欧阳玄之手。海内名山大川，寺院、道观，王公贵人墓道的碑铭，以得到欧阳玄的文辞为荣耀。只言片语流传到民间，人们都知道它的珍贵。欧阳玄的文章和道德，以高超扬名于天下。

从政方面，欧阳玄也颇有政绩。延祐年间，其曾任芜湖县尹，不畏权贵，清理积案，严正执法，并注重发展农业，深得百姓拥戴，有"教化大行，飞蝗不入境"之誉。

欧阳玄生性仪度大方，内涵缜密，为政清廉公正。为官四十余年，虽身居高位，却生活俭朴，待人谦和，同时代的诗人大家孙凤洲赞颂他："奎斋还是旧圭斋，不带些儿官样来。"至正十七年（公元1357年），欧阳玄病近于大都（今北京），享年83岁（一说75岁）。朝廷谥号文，追赠大司徒、柱国，封楚国公。葬宛平香山，后归葬浏阳天马山，并建祠纪念，受到湖南士人世代祭祝崇敬，至今浏阳还有"圭斋路"的街名。

在书法上，欧阳玄的行书、草书刚劲流畅，堪称妙笔。明朝的陶宗仪在《书史会要》中称欧阳玄的行、草书略似苏文忠，而刚劲流畅，风度不凡，未易以专门之学一律议之。他的字迹存世者有《春晖堂记》、《送自导诗》、《虞雍公文序简》、《与季野札》、《杨公墓碑铭》、《赠季境寺》及《题李白〈上阳台帖〉卷》等。

现藏北京故宫博物院的《春晖堂记》卷，纸本，楷书，纵29厘米，横102.9厘米。署款"国史冀郡欧阳玄记"，款下钤"冀郡欧阳玄印"。鉴藏印有清安岐、乾隆内府、嘉庆内府、宣统内府诸印。卷后有元张翥、吴

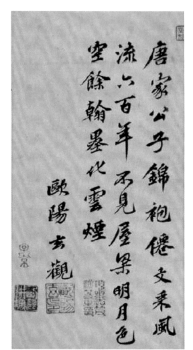

欧阳玄题李白《上阳台帖》卷
28.5cm×14.2cm
北京故宫博物院藏

当、贡师道、程益四家题诗。《墨缘汇观》、《石渠宝笈》均有著录。

《春晖堂记》是欧阳玄为王伯善的"奉亲之堂"所撰并书的记文。文中赞扬了王伯善对母亲的孝敬，同时又歌颂了王母的贤惠。从文中可知，此奉亲之堂名"春晖"，是当时的文人吴养浩据唐孟郊"谁言寸草心，报得三春晖"的诗意而起。此卷后面的诗跋咏颂的都是王伯善奉孝母亲之事，而不是对欧阳玄书法的评价。《春晖堂记》书学苏轼，笔法浑厚稳健，刚劲流畅，笔画精到，起承转折分明，结体方扁，分间布白极其匀称，是欧阳玄集文章、书法双绝之代表作品。

五、崇尚名节——李祁

李祁（1295—1368年），字一初，号希遽、肃远，别号危行翁、危行老人、望八老人、希遽翁、不二心老人，茶陵州（今湖南茶陵）人。元顺帝元统元年（1333年）癸酉科会试，举进士第二。工书，楷法、草书均其所长。

欧阳玄《春晖堂记》全卷　　29cm×102.9cm　　北京故宫博物院藏

　　李祁及第时，正值农民起义爆发，元朝统治岌岌可危。这期间，李祁由免奉翰林院文字改任婺源州同知，后累迁江浙儒学副提举、辽阳儒学提举。由于其母亲去世，回乡服丧。曾一度归隐江西永新，之后为躲避战乱，藏入云阳山中。

　　李祁崇尚名节，平日与人谈话，言语从不偏离君、臣之礼义。当元朝危亡之际，他在家乡听到元军溃败的消息，非常愤郁，寝食不安。每谈及国事，常常痛哭流涕。他曾在《昭君出塞图》一诗中如此写道："朔风吹沙天冥冥，愁云压塞边风腥。胡儿执麾背人立，传道单于令行急。蒙茸狐帽貂鼠裘，谁言宫袍泪痕湿。汉家恩深幸不早，此身终向胡中老。此身倘负汉宫恩，杀尽青青原上草。"诗中以汉喻元，以胡喻明，今人或许看来有些惊骇，但在元朝那个时代诗人们以汉家喻元朝是相当正常、司空见惯的事情。李祁的同科进士余阙，为右榜第二名，后来在抗击明军中战死。李祁为余阙的著述《青阳集》作序时，自以"不得乘一障效死为恨"，在序中还写道"世之贪生畏死甘就屈辱，腼然以面目视人者，斯文之丧益扫地尽矣"。总制新安的官员永新千户余茂，在李祁殁后，刻印其遗文《云阳先生集》十卷行世。到了以后的明朝弘治年间，李祁五世从孙李东阳为大学士，又托吉安太守顾天锡重版该书。

李祁跋《清明上河图》　　北京故宫博物院藏

　　李祁擅长书法，尤以行、草大字著称，风格遒劲、飘逸而含古意。他还兼擅诗文，《四库提要》中给其诗作高度评价，认为他的诗作"冲融平和，自合节奏"。其诗文近千篇，部分载于《明史·艺文志》。收入《沅湘耆旧集》一书的有七十五首。其著有《云阳先生集》十卷存世。

　　李祁还擅长书法，尤以行书著称，笔墨奔放，锋势雄强。其传世作品题《宋张择端清明上河图》、《书札》等，用笔圆润纯熟，一气呵成，在峻峭中蕴涵着秀逸。可惜李祁传世作品寥寥无几。明代著名书法家李东阳在《怀麓堂集》中称："祁楷法精甚，大书行草，亦遒逸含古意。"

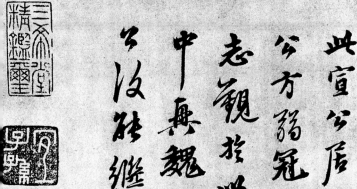

李祁行书《书札》

第六章　明清书法

第六章　明清书法

　　明清时期，湖湘文化空前发展。这一时期三湘大地涌现出的学者、文臣、儒将大多具有深厚的学养、高远的见识、广阔的胸襟，他们的书法往往不拘泥于技巧法度的约束，直抒胸臆，可谓个人修为的直接体现，凭借他们的作品我们得以真实可感地去认识他们在历史中的面貌。除此，湘籍书法大家也大有其人，如一洗明朝台阁体冗沓风气的李东阳，被誉为"晚清书法第一人"的何绍基等等，他们与湘籍的官宦学者交游的过程中，又积极地影响了一批擅书者。

第一节　"茶陵派"——李东阳

　　李东阳（1447—1516年），字宾之，号西涯，湖南茶陵人。明天顺八年（1464年）中进士，时年仅17岁。随后，以优于文学书法，选庶吉士、授编修，累迁侍讲学士充东宫讲官，直至进文渊阁参与机务，晋升太子少保、礼部尚书兼文渊阁大学士。弘治十八年（1505年），李东阳与刘健、

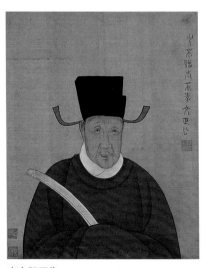

李东阳画像

谢迁同受顾命辅佐武宗皇帝持政，累加少傅兼太子太傅。正德年间，太监刘瑾专权横行霸道时，李东阳仍身居高位（但在当时，他是出于难言的苦衷，趋奉宦官，"委曲匡持"，以求救正朝政的阙失，竭力"弥缝"、"补救"刘瑾乱政），直至故世。卒后追赠太师，谥"文正"。著有《怀麓堂集》、《怀麓堂诗话》、《燕对录》等。

　　李氏家族以世代擅书知名。祖父李祁（1295—1368年），元统元年（1333年）进士，为元朝辽阳儒学提举。父亲李淳

李东阳 自书诗卷（一）　　36.4cm×743.5cm　　湖南省博物馆藏

李东阳 自书诗卷（二）

李东阳 自书诗卷（三）

李东阳 自书诗卷（四）

李东阳 自书诗卷（五）

李东阳 自书诗卷（六）

李东阳　自书诗卷（七）

李东阳　自书诗卷（八）

李东阳　自书诗卷（九）

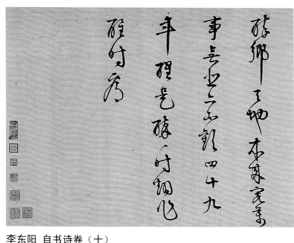

李东阳 自书诗卷（十）

（生卒年不详），号憩庵，精通诗文，擅长楷书。李东阳就是在这种家庭环境的影响和熏陶下成长的。他4岁能写大字，随着年龄的增长，在书法方面更加精进，真、行、草、篆、隶无所不通。篆、隶尊秦汉，真、行、草诸体师法历代大家，尤其是行草书，可谓博采众长。其行草书，吸取了张芝神变无极的章法，兼收了王羲之藻丽多姿的书体，采纳了怀素纵横豪放的笔势，领悟了颜真卿雄浑遒婉的内涵，广泛而灵活地运用了苏东坡、黄山谷和米元章诸家各具特色而潇洒自如的体势，从而形成自己独特的个人风貌。

在李东阳的传世作品中，湖南省博物馆所藏的行草《自书诗卷》，无论是诗文还是书法，都堪称精品。该作品质地为宁波绢，纵36.4厘米，横743.5厘米。作于正德八年（1513年），作者时年67岁。所作的诗有《钱塘江潮歌》、《西湖春晓图》、《清明日西庄作》、《城西省墓归过赵生园池二首》、《独酌二首》、《一醉二首》。这些诗除《钱塘江潮歌》（原名为《钱塘江潮图为乔少卿希大作》）及《西湖春晓图》（原名为《题湖山春晓图》）已收入《怀麓堂全集》外，其余的诗均未见辑集。

该卷引首"西涯墨妙"四个浑厚苍劲的大字，是近代著名金石书画家吴昌硕所题书。接下来是明代王世贞的题诗及清代沈俊彩绘李东阳肖像。在拖尾上跋文的依次为近代吴昌硕、高时显、金蓉镜、赵时棡等著名金石书画家。

这卷《自书诗卷》可谓行草书中的佳品。全卷九首诗近千字，一气呵成，无一懈笔。行距绰适，体势峻峭清和，具有流动的美感。其用笔合

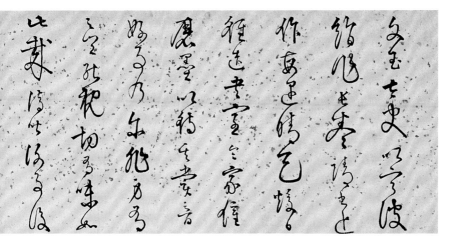

李东阳　自书诗卷（局部）

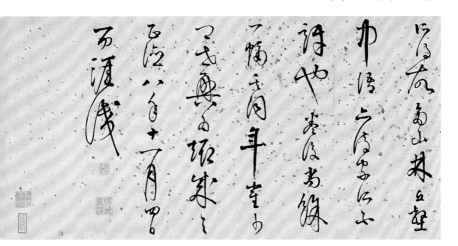

李东阳　自书诗卷（局部）

著，节奏分明，运笔自如。整篇犹如高山流水，韵味无穷。正如《墨林快事》所说的那样："长沙公（李东阳）大草中古绝技也，玲珑飞动，不可安抑。而纯雅之色，如精金美玉，毫无怒张蹈厉之态。盖天资清澈，全不书滓渣以出。"就其诗本身而言，其典雅妍丽的文体，自然得体的章法，干启了一代诗歌的新风尚。其诗书如此融为一体，更显珍贵。

　　现存世的李东阳比较著名的行草书作还有《甘露寺诗》（北京故宫博物

院藏品）和《杂诗》（上海博物馆藏品）等。《甘露寺诗》笔墨舒展，行笔稳健，取法颜体有创意。《杂诗》用笔顿挫分明，笔锋藏而不露，行间宽绰，体势清拔舒和，师法怀素，而又有明显的个人风格。李东阳的书画题跋较多，如张择端《清明上河图》、刘松年《四景山水图》、赵孟頫《烟江叠嶂诗》等，都有他题书引首或跋诗文于卷尾，这些题跋都极见书法功力。

李东阳能历仕四朝，成为成化、弘治年的阁臣，正德年的首辅，与他典雅妍丽的文才和精湛超脱的书法，不能说没有一点关系。天顺至正德年间"朝廷大著作（如《宪宗实录》、《大明会典》、《历代通鉴纂要》及《孝宗实录》等）多出其手"，"自明兴以来，宰臣以文章领袖缙绅者，杨士奇之后东阳而已"。[1] 李东阳以台阁耆宿之尊，主持文柄，"其门生满朝"。[2] 因他是湖南茶陵人，故其诗派称"茶陵派"（在诗歌上，主张"宗唐"、"法杜"，反对歌功颂德、毫无生气的"台阁体"文风），为明代文学复古主义的推动者之一。他以别具一格、自成一体的书法风格，在明代书坛占有极其重要的地位。他的书法无论是在当时还是在后世，都为世人所重。《明史·列传》称他："工篆隶书，流播四裔。"明邵宝赞叹："西涯公真、行、草书皆自古篆中来，晋以下特兼取而时出之耳。"詹景凤评道："东阳草书，笔力矫健成一家，小篆清劲入妙。"清杨守敬在《学书迩言》中认为："明之中叶，若邵宝之学颜，李东阳之学褚，皆能自树藩篱，独标真谛。"

李东阳可谓人品正、才学高、书艺精。他以自己渊博的才学、勤谨的处世历仕天顺、成化、弘治、正德四朝。他官位显赫，并能做到"立朝五十年清节不渝"，[3] 这在封建官吏中是极为少见的。他在位期间，唯才是举，任人为贤，为维护明王朝的封建统治，奉公守职，尽心尽力。特别是能在刘瑾肆虐时，"潜移默夺，保全善类，天下阴受其庇"。[4] 他主持文柄，率"茶陵派"在诗歌上"宗唐"、"法杜"，力矫"台阁体"文风，推动着明代文学复古主义的发展。他擅长真、行、草、篆、隶各种书体，在书法上率先摆脱"台阁体"书法的束缚，宗法魏晋书法，提倡以怡情适志、抒发个人情感为目的的书风

[1]　《明史》卷一八一。

[2]　（明）何良俊撰　《四友斋丛说》卷二十六，中华书局出版社，1959年。

[3]　《明史》卷一八一。

[4]　《明史》卷一八一。

他的书法，既有遒美俊丽的风姿，又有奇肆奔放的格调；既有传统严谨的章法，又有创意革新的体貌；既有稳健行笔的沉着，又有豪放开张的酣肆。他的行草书《自书诗卷》，笔力清劲，沉着酣畅，为其行草书之代表作。这种书风，在帖学大行、法帖之传刻盛极一时的时代，让人耳目一新。李东阳以其精湛脱俗的行草书体，在明代中期书坛上独领风骚。

第二节　明朝遗民

一、风骨崭然——郭都贤

郭都贤（1599—1672年），字天门，学者称天门先生，湖南益阳人。明熹宗天启二年（1622年）进士，崇祯十二年（1639年）督学江西，后以佥都御史兼任江西巡抚。为官清正，吏治严明，颇有贤声，曾写下对联："何以副生平试清夜自思在国在家曾行几事；不须谈特起但高身处地于今于古像个甚人。"时左良玉屯九江，纵兵暴掠，都贤匹马往见，责以大义。后遭非谤，弃官居庐山。十七年，李自成破北京，南京福王立，史可法督师江北，荐都贤为南京操江，坚辞不就。由此可见，明王朝的腐败让郭都贤深深失望，但明亡后，郭都贤于1646年在桃花江东林寺落发为僧，毅然忠于前朝。又号顽石、些庵和尚。其后二十余年间他往返湘鄂两省，最后客死于湖北江陵承天寺。一生与陶汝鼐交游最笃。

郭都贤的气节风骨一直为后人所传颂。明末，洪承畴为督师时，曾坐事落职，都贤上疏，力请开复。洪承畴降清后进军湖广，寻见都贤，赠以银钱，不受，又欲予都贤官职，都贤亦断然拒绝。与洪相谈时，都贤故作眼痛，承畴惊问：先生何时患病眼？都贤曰：始自识君。郭都贤对降清的洪承畴不卑不亢，既不受钱财、官爵的引诱，还有力地讽刺洪的变节，言辞间可见其性严介，风骨崭然。

郭都贤博学强记，工诗文，兼善绘事，写松、兰、竹尤妙，书法瘦硬。著有《衡岳集》、《止庵集》、《些庵杂著》、《湘痕秋声吟》等多种，清嘉庆时邓显鹤即称已"散失殆尽"，仅于《沅湘耆旧集》中收有都贤诗200余首。《中

郭都贤　行书卷

27.5cm×252cm　湖南省博物馆藏

小孤山

国画家大辞典》载："人得其片纸寸素，皆珍藏之。"

二、"楚陶三绝"——陶汝鼐

陶汝鼐（1601—1683年），字仲调，一字樊友，别号密庵，又号石溪农，湖南宁乡人。他年少奇慧，诗文早年学袁宏道公安派，天启年应督学试，文诗铮铮，督学徐亮生惊喜得异才，称他技冠湖南数郡。崇祯二年（1629年），陶汝鼐进国子监，当年秋季国学生大考，考官将其中最优秀的6卷进呈皇上，思宗亲自擢拔陶汝鼐为第一，下诏题为勒石大学，与考中进士同例。在国子监，陶汝鼐每次考试都名列榜首，为此街上书坊都争先刻印他的试牍，在京城交通要道唱卖，达官显要也多企盼与他结识。崇祯六年（1633年）陶汝鼐中举人，十年后（1643年）又中会试副榜，官广东教谕。时值明代晚期，朝政腐败，官员无能，王朝已处于岌岌可危之中。在危难之际，陶汝鼐试图凭借自己的聪明才智拯救时局，便邀游南北，结交周圣楷、杨嗣昌、方以智等豪侠文学之士，曾多次上书，条陈得失，但都没有得到朝廷的重视。崇祯十七年（1644年）李自成攻入北京，陶汝鼐先奉母归乡，再投奔南明政

陶汝鼐 行书诗轴 170.3cm×42.5cm 湖南省博物馆藏

权，先后在福王政权中任翰林院待诏，唐王政权中任兵部职方郎中、王省监军、检讨，桂王政权中任御史。但这些努力都已无力回天，于事无补。陶汝鼐一度愤而削发为僧。不久清军入关，他又转而参与到抗清活动中，被清廷关狱中数年，险些丧命，幸得郭都贤相救。获释后在家中专注于诗文，不再过问国事，康熙时下诏辟举隐逸，地方官要荐举陶汝鼐，被其婉言拒绝。

陶汝鼐是一个跨越明、清两代，具有民族气节和爱国思想的文化名人。他博学多才，不仅精通诗文辞赋，还善撰记铭。所撰诗文颇具逸气，

陶汝鼐 行书卷（题）　　33.6cm×215cm　　湖南省博物馆藏

陶汝鼐 行书卷（正文）

陶汝鼐 行书卷（跋文）

已从袁宏道公安派中走出，自成一体，辞赋尤其出色。因身逢朝代更迭的乱世，所以一些诗文非常伤感。他在诗文中形象地描绘了战乱时代湖南社会的凄苦惨状，显现出他忧国忧民的深沉情感。其作品所反映的时代背景，以及意气加才气所产生的社会与人文价值，在中国文学史和湖湘文化研究中有着重要地位。

陶汝鼐在书法方面的造诣很深，当时就颇负盛名。他早年学米芾书体，后到晚年又师法颜真卿书法，所以其书具有颜筋米骨，苍劲飘逸，圆健多姿。字的结体雄奇，笔势飞动，如天马脱缰，追风逐电，其外具逸迈奇倔之势，内含灵秀之质。所过寺院都请题制碑铭联榜，至今为世人所重。据传，陶汝鼐的外甥受他影响，也酷爱书法，而且字体极似舅父。由于请陶汝鼐题书的人太多，陶汝鼐不堪应付，便由外甥代劳，他约定："凡我所书均署密庵二字，尔所代书直署陶汝鼐之名。"至今人们仍依据这署名方式来区分是否陶汝鼐的真迹。其实，这是片面的，因其一生书法讲究变化，在署款上是没有定式的。

陶汝鼐一生著述甚丰，曾纂修《长沙府志》、《宁乡县志》、《沩山志》等，还担任过《湖南通志》的总编。81岁逝世时，遗下了《荣木堂集》、《嚣古集》、《寄云楼集》等文集。其中《荣木堂集》在康熙年间屡次翻刻，曾有学者认为明清间的著名文士如侯方域、王猷定等都无法与他相比。正因为陶汝鼐的诗、文、书法都出类拔萃，所以世人称其为"楚陶三绝"。

三、"空绝千古"——王夫之

王夫之（1619—1692年），字而农，号姜斋，别号一壶道人，湖南衡阳人。他是中国朴素唯物主义思想的集大成者，与黄宗羲、顾炎武并称为明末清初的三大思想家。王夫之晚年居南岳衡山下的石船山，著书立说，所以世人称其为"船山先生"。

王夫之出身于书香门第，父亲、叔父、兄长都是饱学之士，家学渊源，他从小受到家庭熏陶，自幼聪颖过人。明崇祯十一年（1638年），王夫之到长沙岳麓书院求学。他在这里饱览藏书，专注学问，为后来的著书立说打下了良好的基础。当然，青年时代的王夫之，读书的主要目的还是追求科举仕途。崇祯十六年（1643年），王夫之考中举人，北上会试不成返回家乡。不久，明朝灭亡，王夫之悲痛欲绝，曾于衡山等地图谋起兵反清复明，失败后流落零陵、常宁的荒山野岭之间，隐居写作了《周易外传》等书。之后，他在衡阳湘江西边的石船山下筑草堂而居，度过了自己晚年的17个春秋。这期间，王夫之贫病交加，还时常躲避清朝统治者的迫害。在艰难的处境中，王夫之没有半点屈服和丝毫懈怠，抓紧一切时间发愤著述。在湘西草堂的17年，是王夫之一生最辉煌的时期，他刻苦撰著，为后人留下极丰富的思想文化遗产。

王夫之学识渊博，一生著述甚丰，多达100余种，400多卷，体系浩大，内容广博，在哲学、经学、史学和文学等方面都有自己独到的见解，对天文、历法、数学、地理学均有研究。他的著作到19世纪40年代经后人（邹汉勋、邓显鹤）整理编校为《船山遗书》，其中以《读通鉴论》、《宋论》为其代表之作。但搜集不全，流传也不广。晚清重臣曾国藩极为推崇王船山及其著作，并与弟曾国荃在金陵设书局刊印较完备的《船山遗书》，使王夫之的著作得以广为流传，王的学说和思想为人们所知悉，并受到全国，尤其是湖南有识之士的高度尊崇，从而对近代湖南和中国社会产生了深刻的影响。

王夫之的思想，尤其在历史观和政治思想方面，大都表现在他的《读通鉴论》和《宋论》两部书里。《读通鉴论》有三十卷，《宋论》有十五卷。据王夫之的儿子王敔在《姜斋公行述》中的说法，王夫之晚年"作

王夫之　宋论手稿（节选一）　38.3cm×18cm×8　湖南省博物馆藏

王夫之　宋论手稿（节选二）

王夫之　宋论手稿（节选三）

王夫之　宋论手稿（节选四）

王夫之　宋论手稿（节选五）

王夫之　宋论手稿（节选六）

王夫之　宋论手稿（节选七）

王夫之　宋论手稿（节选八）

《读通鉴论》三十卷，《宋论》十五卷，以上下古今兴亡得失之故，制作轻重之原。诸种卷帙繁重，皆楷书手录。贫无书籍纸笔，多假之故人门生，书成因以授之；其藏于家与子孙言者，无几焉。"由此可看出这些书的写作过程是非常艰苦的。谭嗣同称赞他的学术、思想"空绝千古"，认为"五百年来学者，真通天下之故者，船山一人而已"。

王夫之不仅在诗文词曲诸方面有较深的造诣，在书法方面也颇具特色。从其传世书法墨迹可知，其书体取法于欧阳询和欧阳通父子，峻峭遒逸，极具功力，个性风格分明，具有浓厚的书卷气。尽管其不以书名，而书作则为世人所珍。

四、野鹤闲云——破门（释法智）

释法智（1599—1671年），号破门，别号法智和尚、南岳七十二老人，湖南衡阳人，一说原籍江苏维扬。据李元度撰《南岳志》载，此人即包尔庚，字长明，号宜壑，松江人，明末进士，曾为罗定州知府，明亡后，削发为僧，长期隐居山林。清顺治时结茅庵于南岳衡山下火坊，名其庵曰"石浪"，固以此为号，工草书，有诗名，曾自书《山居诗》22首，与方外石涛、石谿齐名，有"三石"之称。

破门居衡山二十余年，以诗文自娱，与王夫之、湖广按察副使彭而述及广西按察使黄中通等人友善。彭而述《赠破门诗》曰："破门何处客，野鹤闲云身。……历落四十年，一棹洞庭滨。结茅此间久，遂为南岳人。笔下写怀素，有草不须真。黑蛟搏白绢，百丈复千寻。"此诗不但叙述了破门的身世，也道出了他书法的艺术特色，即宗怀素草书，且笔力劲建，犹如墨笔的蛟龙，在绢纸上缠绕。"禅师（破门）与楚僧怀素，同出禅林，同醉狂草，彼此相去千年，而师承脉络了了分明。故时人谓其狂草'高处落墨，远处养势，怀素之嗣响也。'"[1]

从他的草书立轴来看，书艺非常高超，用圆而厚的线条恣意牵引，构筑了一个笔墨氤氲的世界，超越了字形，飞动的点画就足以带给人美的震憾和享受。

[1] 沈柏村 《法智禅师的狂草艺术》，《佛教文化》，1995年第6期。

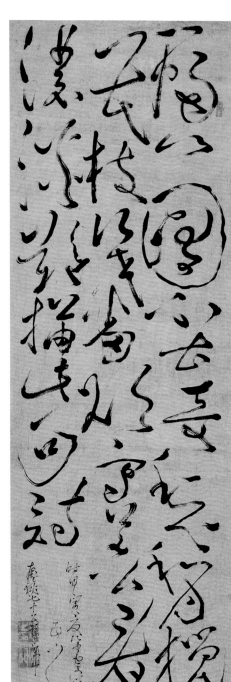

释法智　草书轴　　177cm×38.3cm　　湖南省博物馆藏

释法智　草书轴　　213cm×73cm　　湖南省博物馆藏

第三节 湘贤名流

　　清代书法初期仍沿明习，盛行帖学，董其昌的书法因深受康熙帝喜爱更是成为朝殿考试、斋庭供奉的唯一书法圭臬。乾隆时期，"香光告退，子昂代起"，赵孟頫的书法再度得到尊崇。而到了雍正、乾隆时期文字狱颇为严酷，因此很多文人学者寄情金石以证经订史，这就直接影响到当时书法艺术的转向。自嘉庆、道光之后帖学就由盛而衰，碑学渐渐兴起，不又法度谨严的欧书盛行，虞世南、褚遂良、颜真卿亦受到重视。

　　湘贤名流，或是清史留名的廉吏，或是老成宿望的大教育家，或是饱读诗书的状元之才，作为当时社会等级中的佼佼者，他们的书法创作也是深受社会普遍审美的影响，甚至可以说是当时书法风格的典型体现。如嘉庆年间的状元彭浚其行书未跳脱董其昌的框架，而道光朝的状元萧锦忠其行楷则一派欧字气象，与上述的书风演变过程是相吻合的。

　　陈鹏年（1663—1723年），字北溟，别字沧州，湖南湘潭人。清康熙三十年（1691年）进士。历任浙江西安知县、海州知州，江宁知府，江宁布政使。两次入武英殿修书。官至河道总管，兼总漕运事。秉性刚直，敢于任事，不畏权贵，为官勤于政事，革除陋习，开仓赈灾，亲上治河工地督工，死时家无余财，是当时

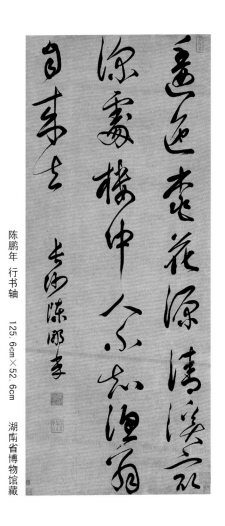

陈鹏年　行书轴

125.6cm×52.6cm

湖南省博物馆藏

陈鹏年 行书轴　129.7cm×54.6cm　湖南省博物馆藏

陈鹏年 行书轴　186.5cm×49cm　湖南省博物馆藏

的廉吏、名臣。博学工诗，著有《沧州诗集》、《道荣堂文集》、《河工条约》、《历仕政略》、《陈恪勤奏议》等，又在英武殿奉旨撰修，有《分类字锦》、《物类辑古略》、《月令辑要》诸书传世。书法以行草见长。

王文清（1688—1779年），字廷鉴，号儿溪，宁乡人，清雍正二年（1724年）进士，任宗人府主事。于乾隆十三年（1748年）61岁时和乾隆二十九年（1764年）77岁时两次出任岳麓山长，前后共9年，84岁高龄时乃被巡抚挽留继任山长。"王文清以年事之高掌教岳麓，为书院历史所仅有"[1]，在解决办学经费、建设书舍、完备规制等诸方面都多有贡献。对后世影响最深远的是他制定的十八条《岳麓书院学规》，门人曹盛朝等47人将其勒石嵌于讲堂左壁，拓本流传海内外，为学者所重视。从学规制订的1748年到书院改制的1903年，共执行了155年，其门下有成就者达

[1] 陈谷嘉主编《岳麓书院名人传》，湖南大学出版社，1988年。

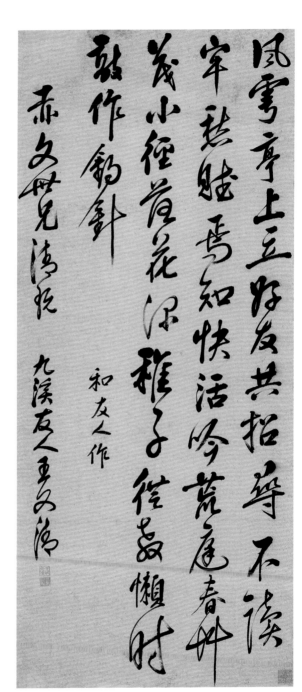

王文清 行书轴　　127cm×55.5cm　　湖南省博物馆藏

罗典 行书轴 155.8cm×42cm 湖南省博物馆藏

400余人。近代中国史上著名的历史人物如改革家陶澍，启蒙思想家魏源，军事家左宗棠、曾国荃、刘长信、刘坤一，政治家曾国藩，外交家郭嵩焘，教育家杨昌济，革命活动家蔡和森、毛泽东、邓中夏，革命志士陈天华等等都是在这一学规的框架下走出岳麓书院的。

王文清不仅以办教育闻名于世，他还是当时的硕学大儒。"明清之际，工诗文者，稍有传人，而专精经术者绝少。康熙时有王先生九溪，独治朴学，淹贯群籍，卓然为一代鸿儒。"[1] 王氏虽著作甚多，卷帙浩繁，但大部分毁于兵燹，致使"遗书不行于士林，后学寡知其名姓"，尚有《锄经余草》、《锄经续草》留存。书宗欧阳询，复参以颜真卿笔意，书风典雅而不失大气，与其大儒的身份相得益彰。湖南巡抚陈宏谋曾为王文清勒"经学之乡"碑于其居。

罗典（1719—1808年），字徽五，号慎斋，湖南湘潭人。清乾隆十六年（1751年）进士，授

[1] 李肖聃著 《湘学略 九溪学略第九》，国立湖南大学，1946年。

东夷色令迄主笔墨作真

滋保滿当多老绝不为要得

候雪时晴的書之義之去歷

戈而寶飛此也名作寶書為

得見此幸岛勝收幸之玉

壬寅秋日书

惟斋

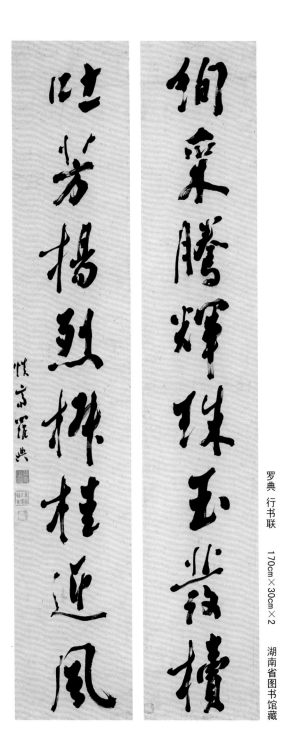

编修，迁江南道监察御史，两任会试同考官，两主河南乡试，督学四川。转授工部、吏部给事中，升鸿胪寺少卿。致仕后任岳麓书院山长27年。罗氏学问广博，品行兼优，老成宿望，在岳麓书院的历史上占有重要地位，弟子门生多显达。主要成就其一，培养了大批人才，当时清廷规定岳麓书院每届（3年为期学生为60名，罗氏掌教27年中，肄业人数3倍于朝廷规定的数目。其二，对岳麓书院进行了改造建设，修岳麓书院八景。著有《凝园读易管见》、《凝园读诗管见》、《凝园读书管见》、《凝园读春秋管见》、《罗鸿胪集》等擅行草书，笔墨恣肆。

罗源汉（生卒年不详），字方城，号南川，湖南长沙人。清雍正十一年（1733年）

罗典　行书联

170cm×30cm×2

湖南省图书馆藏

进士，选翰林院庶吉士，授编修。时彭维新、方苞任翰林院教习，甚器之。后出主广西、浙江乡试，视学广西、直隶顺天。历都御史，累官至

罗源汉　行书册页　　14.2cm×22.6cm×12　　湖南省博物馆藏

罗源汉　行书册页

罗源汉　行书册页

工部尚书。平生为学崇实黜华，诗律冲淡和雅，书法米芾，苍古遒劲，卓然成家。

李杜叟兄弟谢答
闲善绝句之类是
也老杜七言如题省
中院壁望岳江雨
悲疆磴为吴体十
有怀郑典设书梦
七言如寄上林父兄
二月一日三首鲁直

仲次韵李任道晚饮
镇江亭直简履中
南玉案致平送饮
荔支赠郑郊之类
是也此聊指其二
三览者当自知之
文潜不细考老杜
诗便谓此体自吾

罗源汉　行书册页

鲁直如非也鲁直
诗本得法于少陵
其用老杜此体何
疑老杜自我作古
寺同正辅进白水山
在镇外游博罗香积
喜耶而用之如东坡
其诗体不一唯人所

闻正辅至以诗迎之
皆古诗而绝篇对
属精切语意贯穿
山亦是老杜体如
岳麓山道林二寺行
追酬坡高置扪人日
见寄入邮奶奉赠李
八文判官晚云瀼上

罗源汉　行书册页

堂云颖聚可见矣
山谷言诗词高胜要
从学问中来後多学
诗者虽时有妙句譬
体见之合古人处不
要且不是若闲眼全
骱得一廛非不小
以合眼摸象随所胸

待取舂也又云诗文
不可凿空疆作即
境而生便自工耳
每作一篇先立大
意长篇则汩曲折
三致意乃可成章
尔　　诗论数则
　　　南川源溪

罗源汉　行书册页

张九镒（生卒年不详），字权万，号橘洲，又号退谷，湖南湘潭人。约生活于清康熙、雍正、乾隆年间。乾隆二年（1737年）进士，选翰林院庶吉士，授编修。万任少詹事、河南汝光道、川东道等职。乾隆四十二年（1777年）左右曾任岳麓书院山长。有刚介之名。工诗文，著有《退谷诗钞》二十四卷。擅书法，尤以行书颇具个性。

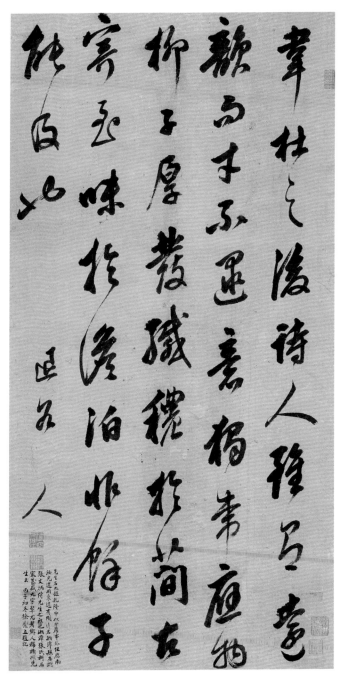

张九镒　行书轴　　108cm×55.5cm　　湖南省博物馆藏

彭浚（1769—1833年），字映旌，号宝臣，湖南衡山人。清嘉庆十年（1805年）进士一甲第一名，历任翰林院修撰、内阁侍读学士、太仆寺少卿、顺天府丞。曾一度做过时为太子后为道光皇帝旻宁之师，故有"天子门生，门生天子"之说。自奉节俭，为官数十年，寒素一如未第时。工诗能文，亦能书，所作小楷为世所重。

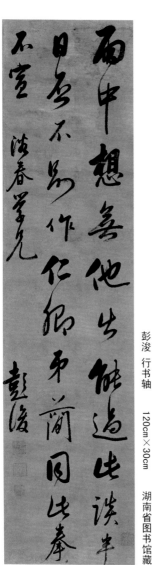

彭浚　行书轴

120cm×30cm

湖南省图书馆藏

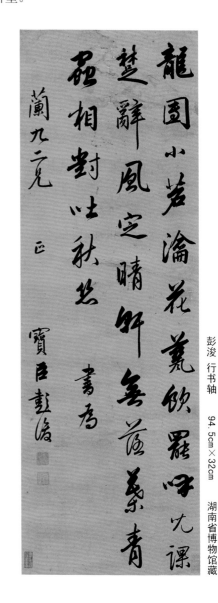

彭浚　行书轴

94.5cm×32cm

湖南省博物馆藏

校夫二兄大人

静以觀聖賢所學

復其見天地之心

寶屋弟彭浚

彭浚　行书联

120cm×27.8cm×2　湖南省博物馆藏

萧锦忠（？—1854年），初名衡，字史楼，湖南茶陵人。家贫力学，勤作学记，日数十纸。道光十二年（1832年）举人。自此客居京师十余年，与名士来往频繁。擅长诗赋，名噪一时。清道光二十五年（1845年）进士一甲第一名，授翰林院修撰，掌修国史。萧锦忠生性孝悌，及第之后便归乡省亲，闭户著述，意欲成一家之言。咸丰四年（1854年）冬，考炭火中毒，大志未成，卒于家中。萧锦忠辞章瑰丽，文笔横扫文坛，著有《舆地参考》、《孺庐集》。工书法，书宗欧阳询。

萧锦忠　行书联　　112.5cm×30.7cm×2　　湖南省博物馆藏

第四节　颜书大家——钱沣

钱沣（1740—1795年），字东注，一字约甫，号南园，云南昆明人。清乾隆三十六年（1771年）进士，曾做过翰林院检讨、监察御史、通政使参议、太常寺少卿等职。1783—1789年间提辖湖南学政，对湖湘文化教育的发展做出过杰出的贡献；自他之后，"湖南学颜书的人必先从学钱南园入手"，可谓对湖南书法的发展影响深远。

钱沣为人正直磊落、刚正不阿，敢于在乾隆帝前直谏权臣和珅的过错，并先后上疏弹劾过陕西总督毕沅、山东巡抚国泰等人的贪污营私案，《清史稿》中说他"以直声震海内"。

钱沣所处时代满朝皆学董其昌，而他对鲁公情有独钟。因仰慕颜真卿人品，书亦法之，其真书能得其神而不袭其貌，堪称学颜第一人。李瑞清《跋钱南园大楷册》说："初学《告身》以得笔法，后于鲁公诸碑，靡不毕究，晚更参以褚法，非宋以来学鲁公者所可及。能以阳刚学鲁公，千古一人而已。" 杨守敬《学书迩言》也说："自来学前贤书，未有不变其貌而能成家者，独有南园学颜真卿，形神皆至，此由于人品气节不让古人，非袭取也。"

艺术风格与人格形象的统一使钱沣成为清代书坛上具有突出个性的一个典型人物。他吸取了颜书方严茂密、气力雄强的特征并加以强化夸张，而形成了粗犷雄强、气韵雍容的书法面貌。马宗霍说他"行书尤雄浑不可及也"。其行书多取法于颜真卿的《争座位帖》，用笔以中锋为主，方笔少于圆笔，按多于提，外拓取势，法度森严，线条丰腴而不肥软，这与他的篆隶功底分不开。《钱南园先生年谱》中有记载："先秦篆籀和汉碑也无所不备。"

学颜、学钱代有其人，特别是清代以后，翁同龢、何绍基、陈荣昌、谭延闿，以至当代女书法家周昭怡都深受钱书影响。[1]

[1]　陈孝宁　《千古颜体两高峰——颜真卿、钱南园及其楷书艺术》，《昭通师专学报（哲社版）》，1988年第3期。

第五节 何绍基及何氏一门

一、碑学大师——何绍基

何绍基（1799—1873年），字子贞，号东洲，晚号蝯叟，别号东洲居士，湖南道州（今道县）人。道光十五年（1835年）中举，夺得乡试第一，获中湖南解元。接着又于翌年进京参加"会试"，成为"贡士"。同年四月参加"殿试"，本有望夺魁，却因"语疵"，而由一甲第一名降为二甲第八名，为翰林院庶吉士。从此他便踏入了仕途，开始官宦之旅。

他曾先后做过翰林院编修、文渊阁校理、国史馆提调总纂协修、武英殿纂修等朝廷史馆文职官员。其间奉命典乡试三次：其一，道光十九年（1839年），典福建乡试，因该年其父何凌汉充顺天乡试副考官，父子同持文柄，一时传为佳话。其二，道光二十四年（1844年），充甲辰科贵州乡试副考官。其三，道光二十九年（1849年），典试广东。这段时间内，尽管政绩不凡，但并未受到重用，或得以提拔。咸丰二年（1852年），由侍郎张芾保举，得到咸丰帝两次召见并被委任为提督四川学政，时年五十四岁。何绍基入蜀上任后，就采取一系列大刀阔斧的改革举措，如革除陋规、严劾贪官等，从而得罪了不少地方权贵，遭到了他们的攻击和诽谤。这样，他在位不满三年，就被上司以"信口雌黄，肆意妄言"之罪名而罢官降职，从此基本结束了他的政宦生涯。此后，他绝意仕途，在友人相邀下，曾先后担任过济南泺源书院、长沙城南书院、浙江孝廉堂等讲席，主持苏州书局、扬州书局的工作，将毕生精力投入到文化教育事业和书法艺术创作中。著有《惜道味斋经说》、《说文段注驳正》、《东洲草堂诗·文钞》、《东洲草堂金石跋》等。

清代文人书法家杨翰曾这样论及何绍基："子贞书专从颜真卿清问津，积数十年功力，探源篆隶，入神化境。晚年尤自课甚勤，摹衡兴祖张公方多本，神与迹化，数百年书法于斯一振。"何绍基早年研习颜真卿书体，对颜体的研究有极深的造诣，从颜书的笔墨休势中获益是极为可观的，为其书体的形成，打下了坚实的基础。后又研习碑刻，从北碑中获益良多。他曾在《跋张黑女墓志拓本》称："余既性嗜北碑，故摹仿甚勤，

兄書畫甚觀歎往時李伯時為余
作李廣奪胡兒馬挟兒南馳也取胡
兒弓引滿以擬追騎觀箭鋒所
直發之人馬皆廢絕也伯時既日使
俗子著之當作中箭追騎矢余因此
深悟畫格與文章句一闗紐但難
得个人神會耳

子迪世兄屬 何紹基行書

何绍基 行书轴　156.2cm×81.7cm　湖南省博物馆藏

何绍基 隶书横幅　　67cm×131.5cm　　湖南省博物馆藏

而购藏亦富，化篆、分入楷，遂尔无种不妙，无妙不臻，然遒厚精古，未有可比肩《黑女》者。"

　　作为一代碑学大师，何绍基不仅精擅各种书体，而且在行草、楷书、隶书、篆书等方面都有自己不同凡响的创意。从何绍基传世的楷书作品来看，其结体横平竖直，整齐凝练，力厚骨劲，气苍韵遒，金石味极浓。这种书体风貌，与其接受碑学思想后，勤习欧阳通的《道因碑》，尤其是对《张黑女墓志》特别用心揣摩，深得诸碑精髓有密切关系。而他的楷书中那种藏锋行笔、笔道较圆的特点，则吸收了颜体的养分，遂将欧阳通与颜真卿熔于一炉。这样，便形成了其独具风貌的楷书体势。正如近代书画家曾熙所述："蝯叟从三代两汉包举无遗，取其精意入楷，其腕之空取《黑女》，力之厚取平原，锋之险取兰台，故能独有千古。"

　　在书法艺术中，最能体现书家个性的，莫过于行书和草书。何绍基的行草颇具特色，他宗颜真卿的《争座位帖》、《祭侄稿》、《裴将军诗》和李邕的《麓山寺碑》，以颜书为基础，融入篆书和魏碑的笔法，在行草方面，求得"老辣"、"苍劲"的笔法和借助回腕法制造"生"的意趣，进而独创一格。其特点是用笔飞动腾跃，起伏跌宕，造成点画方圆交错，

何绍基 篆书联

129. 5cm×32cm×2

湖南省博物馆藏

线条粗细相间，尤注重整体的章法布白，讲究字与字、行与行之间的关系，疏密错综有序，天然质朴，体现其在艺术上的造诣之深。正如《清稗类钞》评论："子贞太史工书，早年仿北碑，得玄女碑宝之，故以名其室。通籍后始学鲁公（颜真卿），悬腕作藏锋书，日课五百字，大如碗，横及篆隶。晚更好摹率更（欧阳询），故其书沈雄而峭拔。行书尤于恣肆中见逸气，往往一行之中，忽而似壮士斗力，筋骨涌现；忽又如衔环勒马，意态超然，非精究四体熟谙八法，无以领其妙也。"[1]

提及隶书，人们就很自然地想到汉隶，那书势工整精巧，书体扁平，笔法间有波磔，为万代书家所推崇。清代碑学诸家，几乎无不以擅隶为本。从一些史料可知，何绍基专习隶书较为晚，大约是从六十岁左右开始的。在济南乐源书院、长沙城南书院等任职期间里，不间断地遍临汉代名碑古本，

[1] 马宗霍著 《书林藻鉴》卷第十二，文物出版社，1984年。

何绍基 楷书联 326.2cm×51.6cm×2 湖南省博物馆藏

宋搨鹿脯帖与三稀稿异而沉郁归乎力透纸背书至此神矣每观长史真迹气韵古宕此帖无不宛合公谓累代书法皆手摹口授以至长史公之所得深矣书之一道可漫然而为之哉

庚寅六世先居

蝯叟何绍基

何绍基　行书轴

162.5cm×46cm　湖南省图书馆藏

尤以《张迁》、《礼器》二碑用功最深，各临百通。就是外出途中，都将碑本揣在怀中，闲余拿出来研读。后来又临有《西狭颂》、《乙瑛》、《史晨》、《曹全》、《衡方》、《石门颂》、《华山》、《武荣》等诸碑，并有大量墨迹传世，为后学者留下了珍贵的墨宝。其隶书颇具深度和系统性，其源于《张迁》，而于汉碑无所不习，见闻既广，用功尤勤，浸淫所致，风貌自成。从其所临大量碑文来看，书体是自己的笔法，所具有的是汉隶的神韵。

在篆书方面，何绍基的成就也是卓越的。其早年对金石篆刻颇为嗜好，如同他曾学过绘画一样，也曾治过印，且下过工夫，只是不经常习作而已，所以在绘画、治印方面的传世作品极少。其所临过的金文不下二十种，著名的有《毛公鼎》、《宗周锺》、《楚公锺》、《叔邦父簠》等。揣摩其作品，可知其篆书出自周秦籀篆，用笔遒劲，笔墨古拙而有奇趣。字形不计工拙妍丑，而追求点画上苍劲凝重，使其错落参差的字形别有天地。《霋岳楼笔谈》称何绍基的篆书："所临三代鼎彝款识，皆自出机杼，兴致时遇纸则书，

神融笔畅，妙趣环生，移其法以写小篆，遂尔天机洋溢，独得仙证。"何绍基临习三代、秦汉、六朝篆籀，不是一味地全盘照临，而是如同学隶临碑一样，"或取其神，或取其韵，或取其度，或取其势，或取其用笔，或取其行气，或取其结构分布，当其有所取，则临写时之精神，专注于某一端"[1]。所写出的篆书，看不出是出自何体，但又总觉得有来历，这就是他与众不同的学书法。他就是采取这种"欲先分之以究其极，然后合之以汇其归"的方法，从而使他学古能入能出，最终在书法上达到立宗开派的目的。

何绍基在吸取前人书艺养分的基础上，将行书的气、隶书的势有机地柔入。笔道上，方笔圆笔、粗笔细笔浑然一体，所呈现出独具一格的篆书风姿，是众所不及的。而在凡能体现其风格的楷书、行书、草书及隶书作品中，均参有篆意，形成各种书体都呈现出古拙朴茂之趣，这也是他碑学书法极有创意、最具特色的一环。

对于何绍基一生的书法，近人马宗霍作了这样概括："道州早岁楷法宗兰台《道因碑》，行书宗鲁公《争座位帖》、《裴将军帖》，骏发雄强，微少涵渟。中年极意北碑，尤得力《黑女志》，遂臻沉着之境。晚喜分篆，周金汉石无不临摹，融入行楷，乃自成家。"[2]综观何绍基的书法艺术，此语极为中肯。这就是说，他由帖学入门，从北碑中获取养分及创作灵感，终作为于碑学。他行书中那参有篆意，于纵横欹斜中见规矩，恣肆中透秀逸之气的特征，完全得益于北碑。而后期多作篆书和隶书，也是为了碑学书法的不断创新，从而形成了他独具特色的书法风貌。他最终将草书、隶书、篆书、行书融为一体，字体浑厚雄重，独创一格，颇具成就，在晚清书坛上，光彩夺目。聪颖的性灵和综上所述的原因相结合，成就了何绍基一生的事业，使其成为清代后期书坛上最负盛名的碑学大帅。

二、何氏一门

何绍基及其家族在清代中晚期书坛上声名远扬。何绍基家学渊源，世

[1]　马宗霍著　《霎岳楼笔谈》。
[2]　同上。

何凌汉 行书轴　130.5cm×58cm　湖南省图书馆藏

代书香。父亲何凌汉不仅是一位做官清廉、为人正直的朝廷要员，而且也是一位学识渊博、书法精湛的文人学士。

何凌汉（1772—1840年），字云门，一字仙槎，湖南道州（今道县）人。嘉庆十年（1805年）进士，为一甲三名——探花，授翰林院编修。曾先后任广东、福建、浙江、山东、顺天等地乡试主考官和福建、浙江学政，累官顺天府尹、大理寺卿、户部侍郎、左副都御史、工部尚书、户部尚书等。服官40年，品行端正，办事谨慎。"平生服膺许郑之学，而于宋儒之言性理者，亦持守甚力"，"以文章道德系中外望者数十年"。任顺天

府时，审理案件执法严明；主持浙江乡试时，偕同督臣程祖洛查明山阴、会稽官绅幕僚联合舞弊案，受到道光皇帝的赞扬。道光二十年（1840年）二月病逝于京师，赠太子太保，谥文安。著有《云腴山房文集》。

他不仅是嘉庆、道光时期的名臣，而且其在诗文才学、书法艺术诸方面都是颇负盛名的。朝廷重大训诰册文，多出其手。尤其是在书法方面的造诣极深，名扬海内，连当时的朝鲜、琉球等国贡使邻来索书，使之应妾不暇。其"四十岁时，得智永千字文宋拓本，遂专习之，垂二十年，晚

鐵蕶年兄

蒋甸醴甘冰凝镜澈

延安遠蕭氣澍時和

仙樵何凌漢

何凌汉　行书联

160.8cm×34cm×2

湖南省博物馆藏

何凌汉 行书轴　　125cm×27.5cm　　湖南省博物馆藏

年笔法乃少变"[1]。何凌汉身为朝廷重臣，为官勤政廉明，对家人，尤其是对儿辈的要求极严。在嘉庆、道光年间，读书人（尤其是应试学子）在书法上，多以唐诸家为宗，何凌汉又对欧、褚、颜都较为倾心，自己的书法也是出入欧、颜，故其教子亦从颜书入手，这既与科举考试对书法的要求相合，也同当时书法时风合拍。作为一代宗师的颜真卿，人品书艺皆为世人所尊，何绍基兄弟四人的书法皆师颜真卿，这与何凌汉对他们青少年时期的指导有重要的关系。

由于何凌汉教子有方，使其四个儿子（何绍基、何绍业、何绍祺、何绍京）都成为人才。特别是在书法方面，名重一时，被时人誉为"何氏四杰"，极有影响。

何绍业（1799—1839年），字子毅，绍基孪生兄弟，以荫生官兵部员外郎。擅书法，亦能画，力追宋、元，花鸟、人物偶一涉笔，清雅俊逸，超凡绝俗。尤精篆刻。书画家杨翰（1812—1882年）称："子毅笔墨超拔流俗，幼时既著名坛坫，善书嗜琴"[2]。

何绍祺，字子敬，号勖潜，绍基弟。道光十四年（1834年）举人，官至

[1]　马宗霍著　《书林藻鉴》卷第十二，文物出版社，1984年。

[2]　（清）杨翰　《息柯杂著》，钞本。

胸臆廣博天所開

江山壯麗詩當獻

月調二兄世長屬

子毅何紹業

何绍业 行书联

123cm×29.7cm×2

湖南省博物馆藏

何绍祺 行书联　132cm×30.5cm×2　湖南省博物馆藏

浙江道员。书法颜真卿，能承家学。

何绍京，字子愚，别号自娱山房主人，绍基弟。道光十九年（1839年）举人，湖北候选道员。以诗词、书画及鉴赏名于时，书宗颜真卿，晚兼董其昌。花卉兰竹，随意挥洒，清逸雅秀。

当然，何凌汉对子女的教育，除书法外，还传授经、史、诗文等，而且特别注重对他们进行立身处世、道德思想方面的培养。更兼之何凌汉本人有较高的道德修养，他的一言一行潜移默化地影响着何绍基，为其后来立官身正、廉洁简朴、治学谨严打下了基础。何绍基在这种家庭的熏陶和教育下成长，受益终生。同样，何凌汉的封建礼教思想也

何绍祺　楷书书联　　169.5cm×31.5cm×2　　湖南省博物馆藏

在何绍基身上得到了体现，以致其后来被罢官后，仍对咸丰皇帝忠诚如一，对封建制度心存幻想。

　　而何凌汉这种严格教育子女的方法，也为何绍基所承袭。何绍基之子何庆涵（1821—1891年），清咸丰八年（1858）举人，授刑部郎中，工书善画。著有《眠琴阁遗文》。还有孙辈何维朴（1844—1925年）、何维棣（1856—1913年）、何维栋（1852—1887年）等，也都不仅学有所成，而且能书善画。尤其是何维朴，是同治六年（1867年）副贡，官内阁中书，江苏候补知府，清末任上海浚浦局总办。工书、画，晚寓上海槃梓山房，以此自给。画以山水著称，宗娄东四家，清远高妙，无时流霸悍草率习气。书摹其祖绍基，亦得其神似，对于古画之鉴别尤精。少精篆刻、宗秦汉，晚年倦于酬世不复作。有印文曰"清凉山下转轮僧"。收藏古印甚多，有《颐素斋印景》六卷。像何氏家族这样的书法世家，在晚清书坛上是绝无仅有的。

何绍祺 行书横幅　30.5cm×102cm　湖南省博物馆藏

何绍京 行书联　　124cm×30cm×2
湖南省博物馆藏

久别名山凭梦到
偶思小饮报花开

何绍京

元章初见徽宗於维林殿上命作绢图方广二丈许段碣砚奉夏佳墨牙管笔蘭亭三尺余 何绍京

何绍京 行书轴　　134cm×32cm　　湖南省博物馆藏

王蒙松山书屋图纯用互权予见互权浮嵐图束及收观此宛兮浮嵐在眼董玄此欲观此矣王百穀题称为陆文裕公家物 既生世兄世大人雅属 弟何庆涵

何庆涵 行书轴　　137cm×28.5cm　　湖南省博物馆藏

何庆涵 行书横幅　　34cm×88.5cm　　湖南省图书馆藏

第六节　朝官政宦

雍正元年清政府施行"两湖分闱"，即湖北、湖南两省分开进行乡试，从此湖南的童生考举人不再远赴武昌而在省城长沙进行。分闱后，有耕读传统的湖南人读书热情得到空前释放，一批又一批学子通过科举，由秀才而举人而进士再到地方大员、封疆大吏、出将入相。自陶澍始，湖南人才蔚起。[1] 李星沅曾为其幕僚，贺长龄曾佐其创办海运。而继之"同治中

[1] 清光绪年间清流派张之洞、张佩纶认为："道光以来，当以陶文毅（即陶澍）为第一，其源约分三派，讲求吏事，考订掌故，得之在上者则贺耦耕（长龄），在下则魏默深（源）诸子，而曾文正（国藩）总其成；综核名实，坚卓不回，得之者则林文忠（则徐）、蒋励堂（攸铦）相国，而琦善窃其绪以自矜；以天下为己任，包罗万象，则胡（林翼）、曾、左（宗棠），直凑单微。而陶实黄河之昆仑、大江之岷也。"

襄居大研盈尺風韻異常齋中之
華縣是而至花盆亦佳品感荷厚
意以珪易邨若用商於六里則可真
則趙璧難捨尚未決之更須面議也
鋤園居士正臨

劉權之

刘权之 行书轴　110.3cm×38cm　湖南省博物馆藏

"兴"[1]中以曾国藩为领袖的湘军崛起，左宗棠、胡林翼、骆秉章等人与其同声相求。曾国藩又是"桐城古文的中兴大将"，以他为中心的"桐城——湘乡派"在作为文学圈的同时又形成了一个书法圈，圈中人物胡林翼、郭崑焘、曾纪泽等人与何绍基交游甚多，书法方面取法多元，碑帖兼收并蓄。除湘籍官员之外，本节还收录在湖南为官、造福湘人的几位书法名家，包括李宗翰、吴荣光、吴大澂等。

刘权之（1739—1818年），字德舆，号云房，湖南长沙人。乾隆二十五年（1760年）进士，选庶吉士授编修，累官至礼部尚书晋太子少保。工诗词古文善书、画。1799年，湖南

[1]"同治中兴"，指由中央政府官吏奕䜣、文祥、沈桂芬、李棠阶以及地方要员曾国藩、李鸿章左宗棠、胡林翼、骆秉章等人领导的自强运动，是中国近代史上第一个应付大变局的救国救民族的方案

派买仓谷，为救济
人民，权之奏请凡荒
歉之地，应向丰
收的邻县公平采买，
不得在本县苛派，并
严禁营私舞弊。清廷
采纳之，使湖南百姓
大受其惠。

李宗瀚（1770—
1832），字公博，一
字北溟，号春湖，
江西临川人。乾隆
五十八年（1793年）
进士，官工部侍郎。
初选翰林院庶吉士、
编修。嘉庆十年转
侍读学士，督学湖
南，晋太仆寺卿，
后入都授宗人府府
丞。十九年为都察
院左副都御史，典
武会试正考官。在
任期间，秉公办案，
提携有识之士。咸
丰年间的思想家、
文学家、史学家魏
源就曾得到他的赏
识、推荐和帮助。
著《韦庐诗集》。书

李宗瀚　行书书联　118.9cm×25.6cm×2　湖南省图书馆藏

李宗翰　行书轴　　166cm×41.5cm　　湖南省博物馆藏

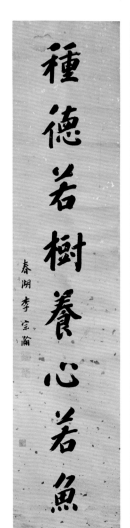

李宗翰　行书联　　196cm×43.5cm×2　　湖南省博物馆藏

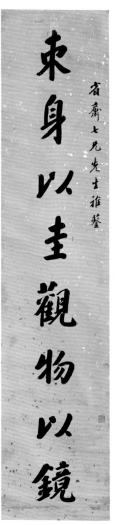

宗王羲之兼虞世南，摹刻《庙堂碑》，世称李本。曾国藩将其视为取法的典范，有言："偶思作字之法可为师资者，作二语云：'时贤一石两水，古法二祖六宗。'一石谓刘石庵，两水谓李春湖、程春海，二祖羲、献，六宗为欧、虞、褚、李、柳、黄也。"[1]

　[1]（清）曾国藩著　《曾文正公手书日记》，凤凰出版社，2010年。

第六章 明清书法

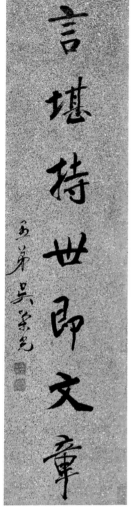

吴荣光 行书联 94.5cm×23.7cm×2 湖南省博物馆藏

吴荣光 行书轴 125.5cm×30.5cm 湖南省博物馆藏

　　吴荣光（1773—1843 年），字殿垣，一字伯荣，号荷屋、可庵，别署拜
经老人。广东南海（今佛山）人。清嘉庆四年（1799 年）进士，改庶吉士，
授编修。迁监察御史，以事革职。起授刑部员外郎、郎中，历陕西陕安道、
福建盐法道，福建、浙江、湖北按察使，贵州、福建、湖南布政使，湖南
巡抚署湖广总督，后降福建布政使，以原品休致。吴荣光善收藏，除法书
名画外，尤以钟鼎彝器和碑版拓片著称，所藏铜器皆海内绝品，而碑版石

陶澍　行书轴　　119cm×29.3cm　　湖南省博物馆藏

刻多至 2000 通，是清代为数不多的大收藏家之一。吴荣光同时是一位儒雅的诗人及严谨的学者，著有《石云山人诗文集》、《历代名人年谱》、《筠清馆金石志》、《帖镜》、《吾学录初编》等书。特别值得一提的是道光辛丑年间，罢官后的吴荣光把自己收藏或过眼的书画作品编成《辛丑销夏记》，此书因其"收藏之真，考订之雅"而成为后世鉴定书画之范本。

吴荣光的书法创作是以帖学为主，其楷、行主要取法欧阳询和苏轼，点画凝聚，字体隽永，气息儒雅。康有为曾评其为："吾粤吴荷屋中丞，帖学名家，其书为吾粤冠。"[1]

陶澍（1778—1839 年），字子霖，号云汀、髯樵，湖南安化人。清嘉庆七年（1802 年）进士，历任四川乡试副考官、监察御史，晋给事中，出任川东道。道光元年（1821 年）调山西按察使，升安徽布政使，三年（1823 年）升巡抚，五年（1825 年）调任江苏巡抚，十一年（1831年）升任两江总督兼两淮盐政，力革盐场弊端，创票盐法。卒于任。赠太子太保，谥文毅。其人重视品德修养，胸襟开阔，器识弘远，为人行事光明磊落，固屡蒙道光帝青睐有加。他幕僚中的魏

[1]　华东师范大学古籍整理研究室选编《历代书法论文选》P755，上海书画出版社，1979年。

言皆足据用切深

行不尚同居品贵

柘農六弟親家証可

雲汀陶澍

陶澍 行书册（一）　　30cm×73cm×12　　湖南省图书馆藏

陶澍 行书册（二）

陶澍 行书册（三）

陶澍 行书册（四）

陶澍 行书册（五）

陶澍 行书册（六）

陶澍　行书册（七）

陶澍　行书册　（八）

陶澍　行书册（九）

陶澍　行书册（十）

陶澍　行书册（十一）

陶澍　行书册（十二）

源、李星沅皆为举国知名的经世干才。著名史学家萧一山认为："不有陶澍之提拔，则湖南人才不能蔚起。"除知人善用，有经世之才外，著文赋诗方面造诣不浅，书画兼长，书近北碑。

唐鉴（1778—1861年），字栗生，号镜海，湖南善化（今长沙）人。清嘉庆十四年（1809年）进士，选翰林院庶吉士，授检讨，迁浙江道监察御史，任广西平乐知府。后历任兵备道、粮储道、贵州按察使、江宁布政使。道光二十年（1840年）升太常寺卿。唐鉴服膺程朱之学，是当时义理学派的巨擘之一，蜚声京门。唐鉴潜心研究人性理学，继承了北宋理学大师程颢、程颐兄弟开创的洛学学派以及南宋理学大师朱熹创立的闽学派，和清代大学士倭仁同以理学相号召，有"理学大师"之美誉。当时许多知名学者都曾问学于他。对曾国藩一生行事、修身、做学问都有深刻的影响。后以年老开缺，主讲金陵书院。咸丰三年（1853年）归里，校注《朱子年谱》。著有《国朝学案小识》、《唐确慎公集》等。由信札中小行书可见其书法功底匪浅。

湖湘历代书法选集㈣综合卷

唐鉴 信札（一） 23cm×12.5cm×6 湖南省博物馆藏

唐鉴 信札（二）

唐鉴　信札（三）

唐鉴　信札（四）

唐鉴　信札（五）

唐鉴　信札（六）

贺长龄（1785—1848年），字耦耕，号西涯，晚号耐庵，湖南善化人。清嘉庆十三年（1808年）进士，选庶吉士，授编修。典试广西，提举山西学政。后转左春坊日讲起居注官。道光间历任南昌知府，山东、广西、江苏、福建按察使、布政使。曾佐巡抚陶澍创行海运。道光十六年（1836年）擢贵州巡抚，二十五年（1845年）再升云贵总督，兼署云南巡抚。以永昌"回变"，左迁河南布政使，旋夺职。工诗文。

贺长龄 行书轴

51.5cm×36cm 湖南省博物馆藏

中文俦宣自福家君王至羊白中麻
紫泥金印封题了红帽瑽悦一
寸光
贺长龄

芸坡親家大兄夫人每言夕陽一照皆能生物要有人老不能生
之理今者君年七十而小星又延蘭澂信手拈言之不異也渤海楊象頤為丁晴初泪

果然西日睛如畫

人生晚節當興是劉夢得詩云莫道桑榆晚為霞尚滿天麦撰取兩家詞意以申贈
道光十有四年歲在甲午良月既望姻愚弟賀長齡識

更嘉餘霞新滿天

李星沅（1797—1851年），字子湘，号石梧，湖南湘阴人。清道光十二年（1832年）进士，授编修。主持四川乡试、分校会试，督广东学政。后历任汉中知府，河南粮道，四川按察使，江西、江苏布政使等职。二十二年（1842年）升陕西巡抚。调抚江苏，升云贵总督。以平定缅境，加太子太保。旋移任两江总督兼署河道总督。二十九年（1849年）因病解职回籍。太平军起，奉命以钦差大臣驰赴广西办理军务，因兵败忧郁而卒。谥文恭。素有文才，时人号为湖南"经济而兼文章"三君子之一。著有《李文恭公文集》等。

李星沅 行书联

148cm×30cm×2

湖南省博物馆藏

金波日晓浮鸂鶒

第蓉三兄大人亲家正之

玉树春浓下凤凰

石梧弟李星沅

李星沅　行书联

154.5cm×35cm×2

湖南省博物馆藏

罗绕典（1793—1854年），字兰陔，号苏溪，湖南安化人。少就读岳麓书院 12 年。清道光九年（1829 年）进士，授编修。历任顺天乡试同考官、四川乡试正考官、山西平阳知府、陕西督粮道兼署按察使、山西按察使等职。二十四年（1844 年）任贵州布政使，二十九年（1849年）擢升湖北巡抚，旋丁忧回籍。咸丰二年(1852)，太平军入湘，奉旨帮办湖南军务，三年调任云贵总督。卒赠太子少保，谥文禧。书法晋唐，不拘一格，饶有韵致。

骆秉章（1793—1867年），原名俊，以字行，改字吁门，号儒斋，广东花县人。清道光十二年（1832年）进士，历侍讲学士、贵州布政使。三十年（1850年）升任湖南巡抚。咸丰二年（1852年），太平军入湖南，以防守不力革职，仍留湖南防守。次年以守长沙城有

罗绕典 行书联 172.5cm×30.5cm×2 湖南省博物馆藏

天地大觀入胸臆

鹿俦尊亲家大人雅政

文章浩氣生鴻濛

姻愚弟骆秉章

骆秉章　楷书联　　129cm×30cm×2　　湖南省博物馆藏

功，复任湖南巡抚，乃以左宗棠为幕僚，委以军事要务，又助曾国藩编练湘军，外援江西、湖北、两广、贵州各省。十年（1860年）奉命督办四川军务离湘。卒谥文忠。

劳崇光（1802—1867年），字辛阶，湖南善化（今长沙）人。清道光十二年（1832年）进士，选翰林院庶吉士，授编修。历任山西平阳、太原知府及冀宁道，山西、广西按察使，迁湖北、广西布政使。咸丰元年（1851年）署广西巡抚，协助赛尚阿会办军务。后调任广东巡抚兼署两广总督，并署粤海关监督。同治二年（1863年）授云贵总督。逝于任所，谥文毅。著有《常惺惺斋诗文集》。擅长小楷。

曾国藩（1811—1872年），初名子城，字伯涵，号涤生，湖南湘乡人。清道光十八年（1838年）进士，历任礼、兵、工、刑、吏部侍郎。咸丰二年（1852年）在籍帮办团练，抗击太平军。十年（1860年）以钦差大臣兼两江总督，督办江南军务。同治三年（1864年）封一等毅勇侯，次年督办直隶、山东、河南三省军务，五年（1866年）回任两江总督，七年（1868年）任直隶总

劳崇光　楷书轴　　99cm×21.5cm　　湖南省博物馆藏

我欲乘飞车，东访赤松子，蓬莱不可到，弱水三万里，不如金山去，清风半帆耳，中有妙高台，云峰自孤起，仰观初无路，谁信平如砥，台中老比丘，碧眼照窗几，巉巉玉为骨，凛凛霜入齿，机锋不可触，千偶如翻水，何须寻德云，只此比丘是，长生未暇学，请学长不死，妙哉两楞严，可以齐生死，梦游天台横空石桥小，秋风吹菌露，香雾，应真飞锡过，绝涧度云，鸟群象纷，表妻拏，空四壁振策，念轻举蹑，屦凌飞泉，漱此云间瀑，灵游恍在兹，觉来如梦耳，宦游将白首，自然了生死，缥缈闲禅中，舍屡为弧梦，谁壶巅，何人识山志，佛眼自照瞭，我梦君亦见，更不出户庭，超然观四海，蓬莱忽在眼，壶中亦何有，无复似人世，闭眼寐僧堂，醒来月在地，我梦君同梦，此理君勿疑，开眼寐佛顶，藏头多殊青，点尔而寿化，为狂道士，古山谷慈龙睹踪蹄，陪阳洞窈窕，入华陷窍，叶翠杂英红，攒拥巅崖，发荫若枞柏松，策念轻竹简漱，赤城霞起蔡，挂径更不出，户，为城杜松根络，其足藤莫绵其胫，若蹑其足如赤松之羽人，笑把杯手撼夫见，见之笑空，堂把酒，为城杜松根络，杨公中倦世俗，那得友，海边蓬恍射，一笑微俯手首，胡不戴，归用此硕，旦醜，求诗记，万具本末，得细剖吾言，此诗必此，诗必诗人诗，画本，一律天工与清新，造化雀寿生，赵昌花传神，如何，卖易得之，止是，要论书以形似，见与儿童邻，赋诗，必此诗，定非，知诗人，妄云得之，止是，要论书以形，似，见与儿童邻，此两幅疏淡含，精匀谁言，一点红，解寄无边春，云昌之兄夫人属书，壬戌季春劳崇光

劳崇光　信札　　23cm×12.5cm×5　　湖南省博物馆藏

宫太保中堂老夫子函丈十月间奉泐西亭手谕诵知春夏两上菩笺均尘慈鉴就谂

老夫子福躬康泰深慰鄙怀世兄继武木天足增词垣佳话世兄老成稳练不愧科名士大夫兴论合同非独及门私淑世惟三世伯望归道山闻之骇悼无

师友于爱笃传来墨耗何以为怀第念三世伯年辗工寿

恩贲学封国巳九泉含笑尚无多师强抑春令之痛勿过感伤是两室襸特事江河日下崔巍顾全人寒心折木军威未砥

（下端字迹不清）

玉塵塵消硯水清　滌生曾國藩

曾国藩　楷书书联　128.2cm×29.6cm×2　湖南省博物馆藏

韓公贈翠斯立詩有云傲兀堅試席深叢見羅羅金戳韓公雄視
百代其過人全在傲兀二字不特不饒屈首公卿并不饒不發多
覺神如佛骨一表暨此記夢誇讀之足以盧頑立懦然湖砌
湖上二表乃善有气懔之態稍近於屈曲步歐公議之非過
也
仰垣大兄鑒
滌生曾國藩

曾国藩　行楷书轴　145cm×34cm　湖南省博物馆藏

余書無一定體勢仍一無所成今定以間架師歐陽率更輔少

深院小牕多明月

黄山谷康夔剛簡成體今与沅甫弟由淮南歸湘与

鍾雲八兄相見於硯溪臨別屬書媚羊腕生踈信筆成此桂号書於嗜痴癖号

高臺靈室生白靈

同治元年二月滌生曾國藩書於硯溪

楚瑛三兄屬

召座劉巫其系争

曾国藩　行楷书　164.2cm×39.4cm×2　湖南省博物馆藏

剛正翔實

曾国藩　楷书横幅　　48cm×170.2cm　　湖南省博物馆藏

伏羲之畫八卦即字之本原蒼頡衍而為古文其五百四十部列於許慎說文每部之首蓋與篆籀等實此圍篆籀之變因之而相生豈隸書獨有待於後世耶夏殷呂來世原之書

當世之學者稱篆之隸書為著頡時書其靈稿邪抑別有所不耶皆不敢必其然也古豈先書之稱後人謂之正書楷書法即隸書也但自鍾繇之後三至變體世人謂之代書執筆之際不知

其體為或殊或一其可游或不可游然焉不越乎六書而善沿襲為之而略加變通乎隸與篆籀錄澎有不同特其削出於古文之後各以其名為家或自業士精乃相傳尔不能許慎嘗病

即是隸法別為樺體流傳既久失其本原乃至日趨媚惡俗之劉不可追改今飘歐趙顏呂上往之皆滋隸古學乎但不詳察平昀芸二兄雅屬己未三月曾國藩

曾国藩　行书屏　　190.2cm×50.2cm×4　　湖南省图书馆藏

督,九年(1870年)又任两江总督。卒赠太傅,谥文正。工书,擅行楷,曾言:"大抵作字,只有用笔、结体二端。学用笔,须多摹古人墨迹;学结体,须用油纸摹古帖。此二者,皆决不可易之理。"还提出取法"时贤一石两水,古法二祖六宗"的观点,推崇二王、黄庭坚及唐人的书法。

胡林翼(1812—1861年),字贶生,号咏芝,湖南益阳人。胡达源子,陶澍婿。清道光十六年(1836年)进士,授编修。二十六年(1846年)以知府分发贵州。在黔八年,历任安顺、镇远、黎平知府及贵东道。咸丰四年(1854年)春,出黔抗击太平军,升四川按察使,仍驻防岳州,九月调任湖北按察使,赴援九江。次年升湖北布政使,署湖北巡抚。是湘军集团的核心人物,曾举荐左宗棠、李鸿章等。善书。卒谥文忠。所著《读史兵略》46卷,奏议、书牍10卷等,后人辑有《胡文忠公遗集》。为人文武双全,为官清廉且重视教育,生前倾其所有在益阳石笋瑶华山修建了箴言书院培育人才,造福桑梓。

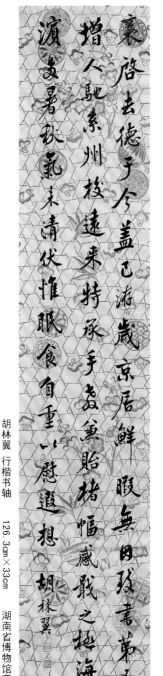

胡林翼　行楷书轴　　126.3cm×33cm　　湖南省博物馆藏

詞搴雪案班馬文章

咏芝胡林翼

筆寫舊窗鍾王點畫

翠亭滿兄先生正

胡林翼 楷书联　166cm×30.5cm×2　湖南省博物馆藏

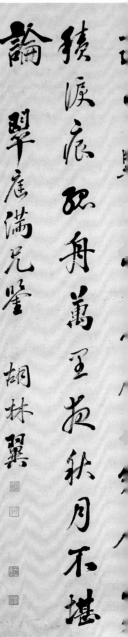

猿痕痕如舟萬里黄秋月不堪

論翠崖滿兄鑒

胡林翼

緫影搖羣動墻陰戴一峯

野鑪風自燕山碓水修春

勤學翻知誤為官好自慚

高低渺不見月出但聞鐘山

色軒樞內灘聲枕席前少生

公府靜花落庭閒雲雨

連三峽風塵接百蠻到牂牁

幾日不覺鬢毛斑渡口欲黄

胡林翼　行书屏　　　134cm×37cm×4　　湖南省博物馆藏

左宗棠（1812—1885年），字季高、朴存，湖南湘阴人。清道光十二年（1832年）举人。洪杨事起，先后入湖南巡抚张亮基、骆秉章幕，策划军事，颇受清廷赏识。咸丰十年（1860年）以四品京堂襄办曾国藩军务，募练楚勇赴赣、浙抗拒太平军。次年任浙江巡抚。同治二年（1863年）升闽浙总督。先后加太子太保衔，封一等恪靖伯，五年（1866年）移督陕甘。光绪元年（1875年）以钦差大臣督办新疆军务，收复天山南北路，驱逐沙俄，晋二等侯；七年（1881年）任军机大臣，旋调两江总督兼南洋通商事务大臣，十年（1884年）以钦差大臣督办福建军务。谥文襄。善书，篆书

左宗棠 行书联

230cm×50cm×2

湖南省博物馆藏

左宗棠 行书屏

129cm×31.5cm×4

湖南省博物馆藏

严谨而宽绰，人称"左篆"，行书瘦硬峭劲，结字高古，有豪迈之气。著有《左文襄公全集》。

左宗棠 篆书联　122.5cm×28.5cm×2　湖南省博物馆藏

左宗棠 行书联　174cm×46cm×2　湖南省博物馆藏

赋诗健笔挟风雨

夏森一兄属

左宗棠 行书联

164.5cm×38cm×2

湖南省博物馆藏

青天一鹗见精神

左宗棠

沧海六鳌瞻气象

彭玉麟（1816—1890年），号雪琴，湖南衡阳人。清咸丰三年（1853年）随曾国藩创建湘军水师，七年（1857年）授水师提督，历功累官授兵部右侍郎，加太子少保。光绪七年（1881年）署两江总督，九年（1883年）授兵部尚书，十年（1884）中法战争期间，受命赴广东办防务，十四年（1888年）巡阅长江，后以病开缺回籍。卒赠太子太保，谥刚直。军事之暇，绘画作诗，善画梅，老干繁枝，鳞鳞万玉，其劲挺处似童钰，一生所作不下万本。常钤二印，一曰"伤心人别有怀抱"，一曰"一生知己是梅花"。书法奇峭，下笔立就，不轻与人书。

郭嵩焘（1818—1891年），谱名先杞，字伯琛，号筠仙，晚号玉池老人，湖南湘阴人。清道光二十七（1847年）进士，选庶吉士。咸丰二年（1852年）随曾国藩办团练。同治二年（1863年）署广东巡抚。光绪元年（1875年）授福建按察使，未到任，署兵部左侍郎。二年（1876年）署礼部左侍郎，首任出使英国大臣，四年（1878年）兼驻法国公使，五年（1879年）以病辞归。居长沙，主讲城南书院，创办思贤讲舍。著有

彭玉麟致郭嵩焘信稿　　24.5cm×12.5cm×7　　湖南省博物馆藏

《养知书屋遗集》、《使西纪程》等。马宗霍《霎岳楼笔谈》云："玉池老人，楷书法欧，典重矜严，淳然儒者，简札则略取松雪之韵，尤为秀挺。"

刘长佑（1818—1887年），字子默，号印渠，湖南新宁人。清咸丰二年（1852年）以拔贡随江忠源率乡勇赴广西镇压太平军及天地会。后自领一军转战湖北、江西、安徽等省。咸丰十年（1860年）任广西巡抚。历任两广总督、直隶总督、云贵总督等职。后病逝原籍。谥武慎。著有《刘武慎公遗书》。

李元度（1821—1887年），字次青，又字笏庭，晚号天岳山樵，湖南平江人。清道光二十三年（1843年）举人。湘军初起时，入曾国藩幕府。后自募一军转战赣、皖、浙，授浙江盐运使。因失徽州，获遣回籍。清同治初复原官，入黔平苗，授云南按察使。光绪十三年（1887年）迁贵州布政使，卒于任。著有《天岳山馆文钞》、《南岳志》、《国朝先正事略》等。尤长史才，习于掌故。工行草，间作山水，墨气瀜郁，画竹苍健脱俗。

郭嵩焘　行书联

130.5cm×31cm×2　湖南省博物馆藏

江上雲煙烘来畫

潕南賤泰入班書

郭嵩焘 行书联 142cm×34cm×2 湖南省图书馆藏

李元度　行书屏

129.5cm×27cm×4

湖南省博物馆藏

李元度　行书轴

100cm×27.5cm　湖南省博物馆藏

曾国荃（1824—1890年），字沅甫，号叔纯，湖南湘乡人。曾国藩弟。拔贡。随兄镇压太平军，同治二年（1863年）升浙江巡抚，三年（1864年）攻陷天京，加太子少保，封一等伯，旋以病归。次年授山西巡抚，不就，五年（1866年）调湖北巡抚。光绪二年（1876年）授陕西巡抚，迁河东河道总督，次年复调山西巡抚。七年（1881年）升陕甘总督，明年署两广总督。十年（1884年）春署礼部尚书，调署两江总督兼通商大臣，旋实授。十五年（1889年）加太子太保衔。明年卒，谥忠襄。善书

般若波羅蜜多心経　沙門玄奘奉　詔譯
觀自在菩薩行深般若波羅蜜多時照見五蘊皆
空度一切苦厄舍利子色不異空空不異色色即
是空空即是色受想行識亦復如是舍利子是諸法
空相不生不滅不垢不淨不增不減是故空中無色無受
想行識無眼耳鼻舌身意無色聲香味觸法無眼
界乃至無老死
六無老死盡無苦集滅道無智亦無得以無所得故菩
提薩埵依般若波羅蜜多故心無罣礙無罣礙故無
有恐怖遠離顛倒夢想究竟涅槃三世諸佛依般
若波羅蜜多故得阿耨多羅三藐三菩提故知般
若波羅蜜多是大神咒是大明咒是無上咒是無
等呪即說呪曰揭諦揭諦波羅揭諦波羅僧揭諦
呪即能除一切苦真實不虛故說般若波羅蜜多
菩提莎婆訶般若多心経集晋王右將軍書
冠丞仁兄大人正
沅甫曾國荃

曾国荃　行书屏　　150.8cm×35.9cm×4　　湖南省博物馆藏

曾国荃　楷书联　　154.7cm×32.7cm×2
湖南省博物馆藏

曾国荃　行书联　　97.5cm×20.7cm×2
湖南省博物馆藏

法，书宗欧阳通。

陈士杰（1825—1893年），字隽丞，湖南桂阳州（今桂阳县）人。早年就读长沙岳麓书院。清道光二十九年（1849年）以拔贡生选取户部。咸丰三年（1853年）初，入曾国藩衡州军幕，协助办团练。后在籍改办团练为勇，号广武军，围攻湘南各路义军。历任江苏、山东、福建、山西按察使和布政使，擢浙江、山东巡抚。后因病辞职，赴京另候简用。其书法浑厚苍劲，不落俗套。

陈士杰　行书屏　　　150.8cm×30.6cm×4　　湖南省博物馆藏

陈士杰 信札　23cm×12.5cm×3　湖南省博物馆藏

　　杨昌浚（1825—1897 年），字石泉，号镜涵，别号壶天老人，湖南湘乡（今湖南娄底）人。清咸丰二年（1852 年）随罗泽南在长沙练乡勇；十年左宗棠奉命以四品京堂襄办曾国藩军务时，杨应邀帮办军务，后随左转战闽、浙、陕、甘和新疆，由浙江盐运使，累官至浙江巡抚、闽浙总督、陕甘总督、兵部尚书等职。工诗词书画，博学多才。著有《五好山房诗稿》。

　　李兴锐（1827—1904 年），字勉林，湖南浏阳人。早年随曾国藩镇压太平军。清同治九年（1870年）任直隶大名府知府。旋调江苏，与彭玉麟规划长江水师。历任津梅关道、长芦盐运使、广西布政使。光绪二十六年（1900年）擢江西巡抚，浚治鄱阳湖，导水入江；整顿厘捐，创设农工商局等。二十八年（1902年）诏行"新政"，奏请开特科、设银行、修农政、讲武备等。二十九年（1903年）署闽浙总督，次年任两江总督，病卒于任。其书法自然纯朴，颇具情趣。

　　谭钟麟（1822—1905 年），字文卿，湖南茶陵人。清咸丰六年（1856 年）

谭钟麟　行书屏　118.7cm×29.7cm×4　湖南省博物馆藏

进士。历任江南道监察御史、杭州知府、河南按察使等。同治十年（1871年）升陕西布政使，护理巡抚。光绪元年（1875年）实授巡抚。五年（1879年）调浙江，加兵部尚书衔。七年（1881年）升任陕甘总督，十四年（1888年）因目疾开缺回籍。十七年（1891年）以尚书衔补吏部左侍郎，兼户部左侍郎。明年署工部尚书，旋迁闽浙总督。二十年（1894）赏加太子少保衔，署福州将军。二十一年（1895）调两广总督。卒谥文勤。子延闿、泽闿皆有名。

谭钟麟　行书联　164.5cm×39cm×2
湖南省博物馆藏

谭钟麟　行书轴　158cm×74.5cm
湖南省图书馆藏

工书，尤善小楷。

　　谭继洵（1823—1901年），字敬甫，湖南浏阳人。谭嗣同之父。清咸丰九年（1859年）进士。历官户部员外郎、郎中，监督坐粮厅，驻通州。光绪三年（1877年）授甘肃贝秦阶道，后擢甘肃按察使、布政使。光绪十五年（1889年）升任湖北巡抚。在任期间，办事唯谨。戊戌政变，因子连坐革职，忧惧而卒。其书法俊秀工整。

谭继洵　信札　　　23cm×14.8cm×3　　湖南省博物馆藏

　　徐树铭（1824—1899年），字伯澄，号寿蘅，湖南长沙人。清道光二十七年（1847年）进士，督学福建、浙江。光绪二十五年（1899年）升工部尚书，旋病卒。平生不事积蓄，唯嗜钟鼎书画金石之属，鉴赏考据尤为精赅。藏书数十万卷，至老勤学不倦，又善诗文，有《澄园诗集》。书学"二王"，继杂以苏东坡，后则参之北朝名碑，方笔较多，行楷篆隶各出自家风范。

　　黎培敬（1826—1882年），字开周，号简堂，湖南湘潭人。清咸丰十年（1860年）进士，授编修，升国史馆总纂，任贵州学政、布政使。光绪元年（1875年）升巡抚，后因事降职，复起为四川按察使。又官至漕运总督，调江苏巡抚。谥文肃。工书法。

　　陈宝箴（1831—1900年），字右铭，晚号四觉老人，江西义宁（今修水）人。清咸丰十年（1860年）进士，历任浙江、湖北按察使，直隶布政使。光绪二十一年（1895年）任湖南巡抚，深习湖南风土人心，对湘人感情深厚，曾言："昔廉颇思用赵人，吾于湘人犹是也。"在湘期间积极推行新政，创立南学会、算学馆、时务学堂等。政变后遭革职。书风质朴有文气。

米南宫謂右軍帖五不敵大令帖一余謂二王臨世猶
有孝者唯王謝諸賢筆尤為希觀六如子孫之于
逸少耳　湘萼姐丈大人雅正　愚姪徐樹銘

羣賢畢至少長咸集此地有崇山峻領茂林脩竹又有清
流激湍暎帶左右引以為流觴曲水列坐其次雖無絲竹
管絃之盛一觴一詠亦足以暢敘幽情

寶章待訪錄有智永嬀田賦曰得見乃只如此筆
法與千文稍異大類震永興水興仍筆於智永故
自一家書耳米元章近之　甲寅元夕

右米姓秘玩天下蘭亭第一本唐太宗获此書命
起居郎褚遂良撦拓馮承素韓道政趙模诸葛貞
湯普澈之流摹賜王公貴人

徐树铭　行书屏　　133.5cm×29.5cm×4　湖南省博物馆藏

徐树铭　行书联

126.5cm×29.5cm×2　湖南省博物馆藏

黎培敬　行书诗扇

18cm×39cm

湖南省博物馆藏

陈宝箴　信札

24.5cm×13cm×2

湖南省博物馆藏

吴大澂 篆书屏　　136.6cm×80cm×4　　湖南省图书馆藏

　　吴大澂（1835—1902年），字清卿，号恒轩，晚号愙斋，江苏吴县人。清同治七年（1868年）进士，历官广东、湖南巡抚。光绪甲午中日之役，督师无功，获遣回籍，主讲龙门书院。精鉴别，喜收藏，尤能审释古文奇字。著《说文古籀补》、《古玉图考》、《恒轩所见所藏吉金录》、《愙斋集古录》等。少从陈硕甫学篆书，中年后又参以古籀文，益精工，用笔圆劲。行楷仿黄庭坚。兼长刻印，作山水、花卉，用笔秀逸。

吴大澂 篆书联　178cm×45.8cm×2
湖南省博物馆藏

吴大澂 篆书轴　107cm×44.5cm
湖南省博物馆藏

　　曾纪泽（1839—1890年），字劼刚，湖南湘乡人。曾国藩长子。清同治九年（1870年）由二品荫生补户部员外郎。光绪三年（1877年）袭侯爵。四年（1878年）出任驻英、法大臣，补太常寺少卿。六年（1880年）兼充驻俄大使。十年（1884年）晋兵部右侍郎，旋改兵部左侍郎、总理各国事务衙门行走。卒于任，谥惠敏。工古诗文辞，兼通小学，工书法篆刻，善山水，尤精绘狮子，兼通外文。有《曾惠敏公遗集》行世。

曾纪泽　草书联　　169cm×41.6cm×2
湖南省博物馆藏

曾纪泽　行书轴
230cm×54.2cm
湖南省博物馆藏

第七节 文人学士

清中后期，国事动荡，内忧外患，国人思变，湘籍的文人学士以经世致用为宗旨，或归故里大力发展教育，或发愤著书以进言献策。他们不仅有丰厚的学识，兼具儒者"修齐治平"的情怀，投射到书法上的气质自然是厚重而圆润，线条耐人寻味，当然其中也不乏个性的流露，如符翁笔墨的雄强。

胡达源（1778—1841年），字清甫，号云阁，湖南益阳人。清嘉庆二十四年（1819年）殿试一甲第三名进士，以文学著称，授编修，历官国子监司业、少詹事、日讲起居注官，充实录馆纂修。典试云南，视学贵州。致仕归家，主讲城南书院，循循善诱，扶持正学。著有《闻妙香轩诗文集》、《弟子箴言》等书。

胡达源 行书联 118cm×29cm×2
湖南省博物馆藏

胡达源 信札 24.5cm×12cm×2
湖南省博物馆藏

贺熙龄 信札　23cm×12.5cm×6　湖南省博物馆藏

　　贺熙龄（1788—1864年），字光甫，号庶农，湖南善化人。长龄弟。清嘉庆十九年（1814年）进士，选庶吉士，授编修。迁河南道御史，提督湖北学政，官终台州知州。以目疾乞归，主讲长沙城南书院，倡立湘水校经堂。著有《寒香馆诗文钞》。

　　丁善庆（1790—1869年），字伊辅，号自庵、养斋，湖南清泉（今衡南）人。清道光四年(1824年)进士。曾主持贵州、广东乡试，官广西学政，迁侍讲学士。后以母老辞官返湘，居长沙。受聘岳麓书院山长二十余年。著有《左氏兵论》、《字画辨正》、《养斋集》等，今均已散佚。

　　魏源（1794—1857年），字默深，湖南邵阳人。曾受江苏布政使贺长龄之聘，编辑《皇朝经世文编》，继而协助江苏巡抚、两江总督陶澍办理漕运水利诸事。道光二十一年（1841年）入两江总督裕谦幕，参加抗英战争。道光二十四年（1844年）成进士，授高邮知州。毕生励精图治，发奋著述，卷帙达50余种。在所著《圣武记》、《海国图志》中，提出"师夷之长技以制夷"之主张。其书法颜真卿等。

　　汤鹏（1801—1844年），字海秋，自号浮邱子，湖南益阳人。道光三年进士。授官礼部主事，入军机章京，转达贵州司员外郎，旋擢出东道监察御史，以勇于言事触怒清室，不一月即令仍回户部供职。此外，做过陕甘正

丁善庆 行书联　125cm×30cm×2　湖南省博物馆藏

蓬山高價傳新韻
槐市芳年挹盛名
伊輔丁善慶

丁善庆 小楷轴　72cm×16.5cm　湖南省博物馆藏

魏源　楷书轴　110cm×35cm　湖南省博物馆藏

考官、记名知府等闲官。汤鹏一生著述甚多，有《浮邱子》十二卷、《七经营补疏》七卷、《明林》二十四卷、《海秋制艺》前后集、《海秋诗集》前后集、《信笔初稿》等。

龚自珍在评论汤鹏诗时说："诗与人为一，人外无诗，诗外无人。""海秋心迹尽在是，所欲言者尽在是，所不欲言而卒不能不言者在是……要不肯寻扯他人之言以为己言。在举一篇，无论识与不识，曰：此汤益阳之诗。"

汤为人神豪语快，耿直笃诚，初与曾国藩相厚，后因言谈不合，互折案相骂而绝交，汤逝世后，曾氏深悔当初，为文告祭。在挽词中赞汤"著书数十万言才犹未尽"而"得谤遍九州四海，名亦随之"。

冯準（1803—1890年），字次山，号盹翁，又号此山父，湖南湘潭人。工书，善山水。有刻帖行世。

杨翰（1812—1879年），字海琴，别号息柯居士，直

隶新城（今河北新城）人。清道光间进士，官湖南辰沅永靖道。晚年罢官游粤。通金石书画，精鉴赏，诗亦清矫拔俗。书仿何绍基，几欲乱真。

徐棻（1812—1896年），字芸渠，号养性居士、养心居士，湖南长沙人。清道光二十一年（1841年）进士，选庶吉士，散馆授内阁中书，迁起居注主事，六部员外郎，协办侍读。掌教城南书院、岳麓书院凡25年。藏书数十万卷。能诗文，工书法，得颜米精髓，笔法老健。

魏源 信札 23cm×12.5cm×2 湖南省博物馆藏

汤鹏 行书联 120cm×28cm×2 湖南省博物馆藏

汤鹏 行书轴 172.5cm×35.8cm 湖南省博物馆藏

春风至地九有咸和

癸酉仲夏冯桓

初日临天万流同仰

晴湖二兄大人正

冯桓 行书联 153.5cm×30.2cm×2 湖南省博物馆藏

秋池鞠水酌商舶

息柯杨铭

夜壁松风悬雅乐

伯韶仁兄世大人正之

　　周寿昌（1814—1884年），字应甫，一字荇农，晚号自庵，湖南长沙人。清道光二十五年（1845年）进士，累官至内阁学士兼礼部侍郎。在任以敢言著称。光绪六年（1880年）以足疾辞官，居家从事著述。尝遍读汉魏以来诸家文集，尤嗜“班书”，才名播海外，曾应高丽国相李裕元之请作《嘉梧室记》。诗、文、书、画，俱负重名，山水极秀润，有士气，又富收藏。

徐棻 行书轴　　136cm×28.5cm　　湖南省博物馆藏

徐棻 行书联　　137cm×34cm×2　　湖南省博物馆藏

著有《汉书校补注》、《后汉书注补正》、《思益堂集》等传世。

　　郭崑焘（1823—1882年），谱名先梓，字仲毅，号意城，晚号樗叟，湖南湘阴人。郭嵩焘弟。以工书有名于时。清道光二十四年（1844年）举人。先后入湘抚张亮基、骆秉章幕，筹设厘金、盐茶二局，为湘军筹募军费。继任湘抚毛鸿宾、恽世临、刘琨相率延入幕府，赞军机，办理军饷。

品峻陈羣一宝和

左生周篝

贤斋随會諸人仰

蔚莗賢弟属集禊叙

周寿昌 行书联 170cm×40.5cm×2 湖南省博物馆藏

蔡愚惠博古当气節工字學大者鉅数尺小字以豪髮享力位
置大者小失缜密小者不失寬倬玉于科斗篆籀正隸飛
白行草章學顛芋廉不精妙而尤長於行在篆革中自有
一種風味筆甚而而多姿

桂生二兄属書 十退史周篝三伏日兩齋作

周寿昌 行书轴 237cm×54.3cm 湖南省博物馆藏

保荐内阁中书至四品卿。著有《云卧山庄诗集》。

　　王闿运（1833—1916年），原名开运，字壬秋，号湘绮，湖南湘潭人。
清咸丰七年（1857年）举人，数赴礼部不取。设馆肃顺王邸。入曾国藩幕，
亦不得志。先后主讲成都尊经书院、长沙思贤讲舍、衡阳船山书院，任江

郭嵩焘　隶书联

165.6cm×32cm×2

湖南省博物馆藏

西大学堂总教习。宣统间授翰林院检讨，加侍讲衔。辛亥后任国史馆馆长。为学主《公羊传》，宗今文经学，诗文摹汉魏六朝，为当时拟古派所重。著述有《湘军志》、《湘绮楼诗集》、《湘绮楼文集》等数十种行世。书法欧，喜摹冷僻之《好大王碑》等名碑，于孤峭之中，复见婉厚之致。

左季高自言險阻艱難備嘗之矣民之情偽盡知之矣蓋以更事
多則無取書冊子路何必讀書之意也然晉又杞齊姜狄女盡用
概心答犯介推不分疏密親戚情偽之不知況遠民與季高則尤
闔花事玉欲清好俄人以乞伊犁外夷生心自此始也孔子不以
先覺為賢又言君子可欺而後賢乃務知物情可謂愚矣
戊申正月晦節北風動地春寒峭重書與長子代功　闿運

肄習一家興七業　建南世諟无雜學

績文十稔就三都　王闿運

王闿运　楷书轴　　126.5cm×34cm
湖南省博物馆藏

王闿运　行书联　　150cm×37cm×2　　湖南省图书馆藏

　　谢维藩（1834—1878年），字麟伯，湖南巴陵（今岳阳）人。清同治元年（1862年）进士，选翰林院庶吉士，散馆授编修。十二年（1873年）

王阎运 楷书横幅　30cm×127cm　湖南省博物馆藏

王阎运 行书横幅　32.5cm×125cm　湖南省博物馆藏

出任山西学政，在任建书院，请耆儒讲学，刊朱子《小学》以教人。著有《雪青阁集》。书法自然潇洒，字体遒劲俊逸。

吴士萱（生卒年不详），清末民初人，字古欢，号荫云，又号梦舟，湖南长沙人。邑庠生，工骈俪文，有声于时，工诗善酒。曾辑《全清诗录》，著有《古欢室诗集》。

黄自元（1836—1916年），字觐虞，又作敬舆，号澹叟，湖南安化人。清同治七年（1868年）殿试一甲第二名，授翰林院编修。历充顺天乡试同考官、江南乡试副主考，迁河南道监察御史、宁夏府知府。甲午后回籍，居长沙，主讲湘水校经堂及成德书院。湖南新政时期，支持巡抚陈宝箴兴办近代工矿业，联合王先谦等自筹资金在长沙创办了湘省第一家商办机械工业企业——湖南宝善成机器制造公司。勤于书法，博采颜、柳、欧诸家之长，楷书用笔劲利，结构严谨，结体端

吴士萱 楷书轴
129.5cm×21.8cm
湖南省博物馆藏

谢维藩　信札　22.5cm×12.2cm×3　湖南省博物馆藏

黄自元　行书屏　173.5cm×36cm×4　湖南省博物馆藏

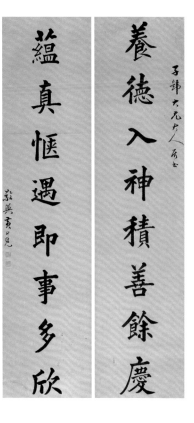

黄自元　楷书联　　157cm×38cm×2　　湖南省图书馆藏

黄自元　楷书联　　183.5cm×52cm×2　　湖南省博物馆藏

庄，字势峻拔，虽失之板滞，不能自辟蹊径，但博采众家之长，也卓然自成一家。曾奉诏为同治帝生母书写《神道碑》，被誉为"字圣"。自此名声大振，其字渐至成了社会上的通用字范。一生书法创作颇丰，尤以楷书名世。其传世代表作品有《柳公权玄秘塔碑》（临本）、《欧阳询九成宫醴泉铭》（临本）、《楷书千字文》、《间架结构九十二法》等。

符翁（1840—1902年），字子琴，别号蔬笋居士，湖南清泉（今衡南）人。光绪初，以拔贡官福建长乐、广东阳山等地知县二十余年，有政声。精金石鉴赏，工诗书画，摩崖题壁甚多。书震沪广两湖，篆印直追汉人，几欲并肩丁黄。马宗霍《书林藻鉴》评曰："宦粤二十余年，以金石书画名闻五岭，分书茂密雄强，得自西狭颂者为多，而风神逸亦兼有乙瑛、杨淮表记遗意。楷书树骨平原，取势于兰台，气厚笔颇而驶，榜题举重若轻，尤擅其

符翁　行书联　　127cm×34.5cm×2　　湖南省图书馆藏

胜。行书则平原、南宫、东坡、松雪并出腕下，飞腾爽骏，王觉斯、陈曼生不能过也。晚岁参以分隶，奇超妙理，殆欲与何道州分席。"曾熙评曰："于书各体兼擅，其真书直入道因之室，八分得力于石门颂、西狭颂，尤为奇绝。我湘继道州而起者，首树一帜。"著有《阳山丛牍》、《拙吏臆说》、《金石考》、《蔬笋馆诗稿》、《蔬笋馆印存》等。

徐树钧 行书轴 171.5cm×42.5cm 湖南省博物馆藏

徐树钧 楷书联 167cm×35cm×2 湖南省博物馆藏

徐树钧 草书轴 137.3cm×63.7cm 湖南省博物馆藏

　　徐树钧（1842—1910年），字衡士，号叔鸿，湖南长沙人。清咸丰七年（1857年）举人。官江淮淮阳海兵备道兼按察使，江南道、山西道、京畿道监察御使、布政使，户部福建清史司郎中，军机处行走。收藏金石墨拓、历代名家字画数千种，秦砖汉瓦数百种。书擅各体，篆宗石鼓，隶法蔡中郎，行楷师大令（王献之），草法宗"二王"，尤究心于金石碑版考

据之学。以得王献之《鸭头丸帖》真迹而名其室曰"宝鸭斋"。

王先谦（1842—1917年），字益吾，号葵园，湖南长沙人。清同治四年(1865年)进士，授国史馆编修、翰林院侍读、国子监祭酒等职，先后典试云南、江西、浙江。光绪十一年（1885年）任江苏学政。其间创办菁书院，刊刻《皇清经解续编》。十五年（1889年）辞官归里，主讲长沙思贤讲舍、城南书院、岳麓书院，多有成就。三十四年（1908年）赏以内

王先谦 行书联 106cm×34cm×2 湖南省博物馆藏

王先谦 行书轴 155cm×30cm 湖南省博物馆藏

阁学士衔。治学重考据校勘，荟萃群言，间附以己意。著有《诗三家义集疏》、《汉书补注》、《后汉书集解》、《虚受堂文集》等。

谭鑫振(1843—1882年)，字丽生，亦字贡三，湖南衡山人。清同治九年(1870年)举人，署岳州训导，为湖南巡抚王文韶所重，委校阅各书院经课。光绪六年(1880年)进士一甲第三名，授翰林院编修。其书法气势非凡，独具一格。

谭鑫振　行书联　　133cm×32cm×2　　湖南省图书馆藏

第七章　近现代书法

第七章　近现代书法

　　书法自新文化运动以来其实用性逐渐在隐退，其艺术功能得到不断地加强，然而在民国之交，书法依然被深受国学熏陶的文人学士们当做陶冶性情的必修课，他们的书法作品"无意于佳乃常佳"，如茶陵谭氏兄弟以颜体为法自创新歌，堪称时代翘楚。其时，鬻字为生的湘籍书家也多有涌现，如被誉为"海上四妖"之一的曾熙，大器晚成、诗书画印俱佳的齐白石，领袖毛泽东的草书也取得了举世瞩目的成就。可以说，近代以来的湖南延续了明清以来人才的高峰，书法上也继往开来，取得了颇丰的成绩。

第一节　　时政名人

　　时代的发展催生了制度的变革，从洋务运动到辛亥革命，中国逐步向西方的民主制度靠拢，而传统文化依然滋养着谋求自强的仁人志士，无论是提倡新学的官员，如唐才常、熊希龄，还是为革命流血的武将，如黄兴、蔡锷，他们都写得一手好字，延续着千百年来以字作为读书人名片的传统。书法除了实用性之外，还具有某种德性，即能磨砺心性、陶冶情操，这是它能够长期流传下去的重要内因。

　　张百熙（1847—1907年），字冶孙，号冶秋，湖南长沙县人。清同治十三年（1874年）进士，授编修，督山东学政。命直南书房，再迁侍读学士。光绪二十三年（1897年）督广东学政，迁内阁学士。戊戌间因荐康有为被革职留任。二十六年（1900年）任礼部侍郎，升左都御史。累迁工部、礼部、吏部尚书，派充管学大臣，主持京师大学堂。又任户部、邮传部尚书等职。病卒，赠太子少保，谥文达。工诗，善书。

　　瞿鸿禨（1850—1918年），字子玖，号止盦，湖南善化人。清同治十年（1871年）进士，授编修，晋侍讲学士。光绪二十三年（1897年）升内

阁学士。先后出任福建、广西乡试考官及河南、浙江、四川、江苏学政。辛丑后任工部尚书、军机大臣、政务大臣。其后总理各国事务衙门改为外交部，位在六部之上，任尚书。又代为内阁协办大学士。辛亥后避居上海。

余肇康（1854—1930年），字尧衢，号敏斋，晚号倦痴老人，湖南长沙人。清光绪十二年(1886年)进士，曾任工部主事，武昌、汉阳知府，升山东、江西按察使。任事廉干有声。后因事免职归湘，为张之洞所重，任湖南粤汉铁路总公司坐办、总理。辛亥后移居上海。现存日记手稿70余本，分为三种：《克己斋记事珠》、《务时敏斋日记》和《病余随笔》，记录了清同治十一年（1872年）至民国十九年（1930年）之间，余肇康所经历的见闻思考，文献价值珍贵。

张百熙　楷书联

166.3cm×36.3cm×2

湖南省博物馆藏

张百熙　行书轴

117.5cm×37cm

湖南省博物馆藏

张百熙　行书轴

136.5cm×28.5cm

湖南省博物馆藏

瞿鸿禨　行书屏　　204cm×48.3cm×4　　湖南省博物馆藏

余肇康　行书轴　　137cm×33cm　　湖南省博物馆藏

余肇康　行书横幅　　33.2cm×159.7cm　　湖南省博物馆藏

　　郑孝胥（1860—1938年），字太夷，号苏戡，又称海藏，福建闽县（今福州）人。清光绪八年（1882年）举人，入李鸿章幕，任驻日本神户、大阪总领事。宣统三年（1911年）任湖南布政使。辛亥后以遗老自居，鬻字沪上，年入二万金，同时写手如沈曾植、李瑞清、曾熙等，皆自叹不如。1931年"九一八"事变后从溥仪任伪满洲国总理。工诗，著有《海藏楼》。书法由帖入碑，工楷、隶，尤善行楷字体，取经欧阳询及苏轼，而得力于北魏碑版，所作字势偏长而苍古浑穆，与陈宝琛并驾。

　　谭嗣同（1865—1898年），字复生，号壮飞，湖南浏阳人。湖北巡抚谭继洵子。好任侠，喜今文经学。甲午后，于浏阳创办算学馆，开湖南维新之先河。光绪二十二年（1896年）纳赀为江苏候补道，次年协助湘抚陈宝箴创时务学堂、南学会、湘报社等，宣传变法。二十四年（1898年）被调入京，以四品章京协助光绪推行新政。政变后慷慨赴死，"各国变法，无不从流血而成，今中国未闻有因变法而流血者，此之所以不昌者也；有之，请自嗣同始！"临刑绝命词为"有心杀贼，无力回天，死得其所，快

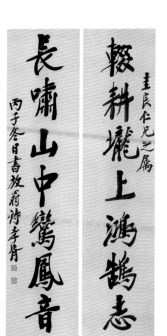

郑孝胥　行书联　　129cm×33cm×2　　湖南省博物馆藏

郑孝胥　行书轴　　148cm×4cm　　湖南省图书馆藏

郑孝胥　行书轴　　92.5cm×41cm　　湖南省博物馆藏

一曲陽關意外聲青楓浦口送兄行頻揮雙淚
溪邊瀲流到長江載遠征
碧山深處小橋東兄自西馳我未同羨殺洞庭
連漢水布帆斜掛荷花風
瀟連夜雨聲多一曲驪駒喚奈何我願將身
化明月駃君車馬度關河
鷓鴣哽裹哭號咷匹馬春風過灞橋灞上垂楊
牽客思也應回首故鄉遙

君隱陰鯉對我偏留雨後山光冷似秋楚樹遙雲
四千里夢魂飛不到秦州
弟月初稿
朗讀一過令我又喜又悲盖喜其詩之妙而
悲其情之深也 兄彭□讀

哉快哉！"。生平遗著编入《谭嗣同全集》。从传世信札可见其楷、行、草皆精。

郑沅（1866—1943年），字叔进，号习叟，湖南长沙人。清光绪二十年（1894年）进士一甲第三名，以翰林侍讲入值南书房。二十九年（1903年）出任四川学政。辛亥后曾任袁总统府秘书。后寓居上海爱俪园，以诗书消遣余生，卒于上海。工书，篆隶行楷，造诣均深，所作章草，洗尽馆阁体习气，冠绝一时。

唐才常（1867—1900年），字伯平，号黻丞、佛尘，湖南浏阳人。贡生。清光绪二十三年（1897年）与谭嗣同在浏阳兴办算学馆，提倡新学，在长沙办时务学堂，编辑《湘学报》。次年又创办《湘报》，宣传变法维新。戊戌维新失败后流亡日本。回国后赴汉口，组织自立军，任诸军督办，拟于光绪二十六年（1900年）起事，后被张之洞捕杀。著有《觉颠冥斋内言》、《唐才常集》等。其书法疏朗清秀。

汪诒书（1867—1913年），字颂年，号闲止，湖南善化人。清光绪十八年（1892年）进士，授翰林院编修。历任广西学政、山西提学使、山西布政使。民国初任长沙关监督。工书法，师欧阳询，笔势超逸。

谭延闿（1876—1930年），字祖安、祖庵，号无畏、切斋。湖南茶陵人。谭钟麟子。清光绪三十年（1904年）进士，授翰林院编修。宣统元年（1909年）举为湖南咨议局议长。辛亥后多次出任湖南省督军兼省长。1922年任孙中山广州大元帅大本营内政部长，1924年任国民党中央政治委员会主席，1926年任国民革命军第二军军长，1927年后曾任国民政府主席、行政院长。谭延闿一直是国民党政府里的高官，他的字亦如其人，有种大权在握的气象，结体宽博，顾盼自雄，是清代钱沣之后又一个写颜字的大家。钱沣学颜字得其神趣，气象浑穆，但楷书笔画略显板硬，不若鲁公之灵妙。即使如此，同时代及后世，楷书领域内，钱沣也是罕有其匹的。从民国至今，写颜字的人没有出谭延闿右者。可以说谭延闿一生基本都在攻颜书，并以颜字楷书誉满天下。

熊希龄（1870—1937年），字秉三，湖南凤凰人。清光绪二十年（1894年）进士，曾任湖南时务学堂提调，力倡新学，三十一年（1905年）得端

郑沅　行书屏

168.3cm×42.8cm×4

湖南省图书馆藏

汪诒书 行书轴　165cm×41cm　湖南省博物馆藏

汪诒书 行书联　168.5cm×44.3cm×2　湖南省博物馆藏

郑沅 楷书联　164cm×39.3cm×2　湖南省博物馆藏

唐才常 行书册（节选）　39cm×27.5cm×5　湖南省博物馆藏

谭延闿　行书联

174cm×44cm×2

湖南省博物馆藏

谭延闿　信札　私人藏

谭延闿　行书诗轴　73cm×41.5cm　湖南省博物馆藏

熊希龄　行书屏（节选）　16.8cm×33.5cm×4　湖南省博物馆藏

熊希龄　行书联　145cm×36.6cm×2　湖南省博物馆藏

方援引出洋考察宪政，任参赞。辛亥后，任袁世凯政府财政总长、热河都督，1913年任国务总理兼财政总长。后从事慈善事业，创办香山慈幼院。1928年后，任国民政府赈务委员会委员、中华教育改进社董事长、世界红十字会中华总会会长。工行楷，能花卉，清苍秀逸，悠然尘坌之外。亦擅诗词文章。

黄兴（1874—1916年），原名轸，字廑午，后改名兴，字克强，湖南善化人。清光绪二十八年（1902年）赴日留学，参与创办《湖南游学译编》杂志，进行反清宣传。次年创建华兴会。三十一年（1905年）与孙中山筹组同盟会。宣统三年（1911年）发动黄花岗起义。武昌起义时被任命为革命军战时总司令。南京临时政府成立，任陆军总长兼参谋总长。临时政府北迁后，任南京留守。"二次革命"后再次流亡日本。1916在上海病逝。善诗文，亦工书。书学颜真卿、北碑，所作行书刚健秀雅，颇为识者所重。

杨度（1875—1931年），原名承瓒，字皙子，又字虎禅，湖南湘潭人。清光绪二十年（1894年）举人。早年游学于王闿运之门。光绪二十八年（1902年）留学日本。辛亥后组织筹安会，拥袁复辟。后避居天津、上海，鬻字为生。1929年秋加入中国共产党，1930年加入自由大同盟。从鼓吹帝制到走向革命，杨度一生极富传奇色彩，而他背负的骂名直到1978年其党员身份的真正公开后才得以纠正。善诗文，精法学，工书法。

范源廉（1876—1927年），字静生，湖南湘阴人。清光绪二十四年（1898年）入湖南时务学堂，后东渡日本留学。归国后一生致力于教育、文化事业，是中国近现代教育的创始人之一。辛亥革命后，先后四次出任教育总长，曾任北京师范大学校长、中华书局编辑部长、中华教育文化基金会董事长、北京首都图书馆理事及代馆长等职，曾参与创办清华学堂、殖边学校、南开大学等。主要论著有《说新教育之弊》、《今日世界大战中之我国教育》等。书风自然。

仇鳌（1879—1970年），原名炳生，字亦山，湖南湘阴人，晚年自号"半肺老人"。清末留学日本明治大学，入同盟会。辛亥时任省民政司司长，历任国民政府铨叙部次长、湖南省政府委员、国民参议会参议员，参

一杯徑到天地外

黄兴　行书横幅　　41cm×135.5cm　　湖南省图书馆藏

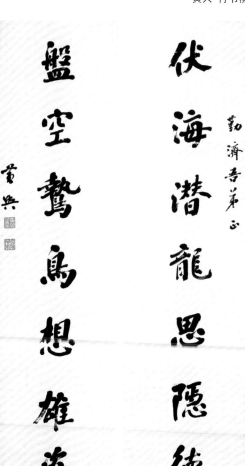

伏海潜龍思隐德
盤空鷙鳥想雄姿

黄兴　行书联　　177.7cm×47.5cm×2
湖南省博物馆藏

黄兴　行书轴　　135.5cm×63.2cm
湖南省博物馆藏

檐前野樹低

席上山花落

桂初仁兄正
楊度

楊度 楷书联　172.5cm×40.5cm×2　湖南省图书馆藏

已道無難懼揀擇但莫憎
毫釐有差天地懸隔欲得現前莫存順逆
違順相爭是為心病不識玄旨徒勞念靜
子威仁兄正
楊度

楊度 行书轴　127.5cm×30.2cm　湖南省博物馆藏

弱冠揮柔翰卓犖羣書議論連迴
秦作賦擬子虛邊城苦鳴鏑羽檄飛京都
雕非甲冑士疇昔覽穰苴
佩蘅仁兄正
楊度

楊度 行书轴　143.8cm×38cm　湖南省博物馆藏

台安

傳神同宗藏謝本候

賜下仳便寄湘特授每貴

大函書就即偹

將俶猴茅衡名開呈

子卲交又鑒項间通話快此根晤荐

范源廉 信札　22.5cm×12.2cm　湖南省博物馆藏

百劫修成忍辱功

五經爛熟家常飯

智峰先生正之
仇鰲

仇鰲 行书联　139cm×33cm×2　湖南省博物馆藏

与湖南和平解放运动。新中国成立后任湖南省临时人民政府委员、中南军政委员会委员兼参事室主任。喜吟诗作字，诗法少陵，字师平原。著有《半肺老人吟草》。

赵恒惕（1880—1971年），字夷午，号炎午，湖南衡山人。清末留学日本东京振武学校及陆军士官学校，入同盟会。1920年11月被广州军政府任命为湘军总司令，又任省长，倡议联省自治。抗战期间任湖南省临时参议会议长，抗战胜利后为省参议会主席。1949年去香港，后去台湾。工书，尤擅分隶。

章士钊（1881—1973年），字行严，号孤桐、秋桐，湖南长沙人。清末任《苏报》主笔，倡导反清革命。后留学日本、英国。民国后任参议院议员、北京大学教授、北京农业大学校长。1924年任段祺瑞政府司法总长兼教育总长。1949年后任中央人民政府政务院法制委员会委员、中央文史馆馆长等职。才华横溢，学贯中西，对西方的哲学、政治学、法学及逻辑学均有很深的研究，对康德、弗洛伊德及马克思的著作和文章均有翻译。一生著述丰富，有《中等国文典》、《逻辑指要》、《柳文指要》及《章士钊全集》等。

仇鳌　行书轴　143cm×38.5cm　湖南省博物馆藏

赵恒惕　隶书轴　　120.2cm×31cm　　湖南省博物馆藏

四堅經營十年建設利溥沅湘
功昭構杞興業既廣取用斯宏
羣銀碩頌畫誰補孝工

劍秋先生榮長建廳十周年紀念
弟趙恒惕敬頌

章士钊　行书联　　120.5cm×31cm×2　　湖南省博物馆藏

方便為究竟
煩惱即菩提

　　宋教仁（1882—1913年），字遯初，号渔父，湖南桃源人。清光绪二十九年（1903年）与黄兴等于长沙创立华兴会，谋划起义，失败后亡命日本，入法政大学及早稻田大学习法政。三十一年（1905年）协助孙中山创建同盟会。1912年南京临时政府成立后，任法制院院长。同年同盟会改组为国民党，被选为理事，并代理理事长。因主张成立责任内阁、反对袁世凯专政而被刺。

章士钊 行书轴
81.5cm×34cm 湖南省博物馆藏

生涯祇此朝和夜，尘榻草密是潇
湘，寧謐回檐而雜鰥魚心，喜隙瞳絲野馬
文章風月都，各價不買卻成渾不借鞮能何必安
挪逾我，是隆中高臥者

幼樵总自欲誇陽來訪不見癸二十年矣書之書此偏知老
友近来喜趣乙酉初春在渝州
松桐章劍

章士钊 行书轴
81.5cm×33.7cm 湖南省博物馆藏

玉墨長安天雜漢金牛蜀道地通秦吾
行自愛春，雅陣不为乖潢訪渭濱，小
紅未必不能歌己把長箫，楗短裳誰情更為通
客玄牛頭山下種滿荷小，市瀘江一卷書趨來曾
訪放翁居裏軍漸忘紅，酥手顧買荒畦學種蔬
雜詩錄卅
尊五世壽雅玩
乙酉初春
松桐章劍

蔡锷（1882—1916年），原名艮寅，字松坡，湖南邵阳人。幼时入长沙时务学堂，清光绪二十六年（1900年）赴日本，先后入东京大同高等学校、横滨东亚商业学校、陆军士官学校。归国后曾于江西、湖南、广西任军职。辛亥时领导昆明新军起义，宣布云南独立，任云南都督。1915年12月首倡护国运动。1916年病逝于日本福冈。书宗颜、米，有凛然之气。

程潜（1882—1968年），字颂云，湖南醴陵人。清光绪时诸生。早年留学日本，同盟会会员。曾任护国军湖南总司令、广州非常大总统府陆军总长。北伐时期任国民革命军第六军军长。抗战时期任国民党第一战区司令长官、河南省政府主席。抗战胜利后任武汉行辕主任、湖南省主席。1949年8月领导湖南和平解放运动。后历任全国人大常委会副委员长、国防委员会副

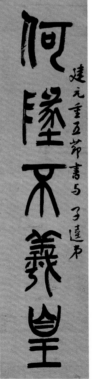

宋教仁　信札　　23cm×12.5cm×4　　湖南省博物馆藏

宋教仁　篆书联　　131cm×32cm×2
湖南省博物馆藏

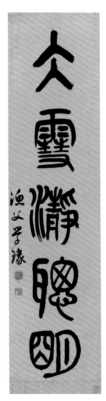

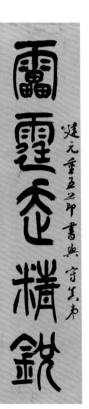

宋教仁　篆书联　　133cm×32.8cm×2
湖南省博物馆藏

蔡锷 信札　　23cm×11.5cm×4　　湖南省博物馆藏

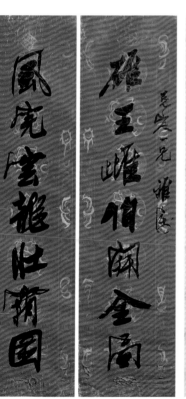

主席、湖南省省长、民革中央副主席等职。程潜性格坚毅，律己清廉，勤于职守，世人以儒将视之。一生酷爱古诗，留下数百篇诗词，其诗古朴苍劲，气魄宏大，曾被章士钊等文坛名士誉为"一代钟吕之音"。

行书联　　124.2cm×25cm×2
省博物馆藏

程潜 隶书轴　　104.2cm×38.3cm
湖南省博物馆藏

第二节　文人学者

近代的文人除了国学根基深厚之外，还或多或少兼具西学、自然或社会科学素养，于他们而言，书法仅是诸多方面修养的一种而已，并不以此自重。当我们敬仰他们在专业上取得的辉煌成就的同时，也会惊喜地发现他们在书法方面的才能。

黄凤岐（1851—1934年），字方舟，号茂园，晚号芳久、渭叟、放叟，湖南安化人。早年肄业于岳麓书院，兼喜习武。随魏光焘平定西北。旋调河南，以同知补任。清光绪二十年（1894年）成进士，授内阁中书。参加中日甲午战争，后任"虎神营"教官，继任滇、桂、皖省知府。辛亥后隐居长沙，讲学船山学社。

赵启霖（1859—1935年），字芷荪，晚号瀞园，湖南湘潭人。清光绪十八年（1892年）进士，选翰林院庶吉士，散馆授编修。三十二年（1906年）始，相继任河南道、江苏道、山西道监察御史。三十三年因劾段芝贵落职，后起复。宣统元年（1909年）出为四川提学使。民国后曾主长沙船山学社多年。擅长诗文，颇有文名。著有《瀞园集》六卷。书法清秀俊雅。

叶德辉（1864—1927年），字奂彬，号直山，一号郋园。原籍苏州，落籍湖南湘潭，居长沙。清光绪十八年（1892年）进士，授吏部主事。次年回湘，专事著述。长于经学，尤精目录版本，所著《书林清话》，至今尤为治目录版本者案头必备之书。又喜藏书刻书，其汇编校刻者有《郋园丛书》、《观古堂汇刻书》等。楷书瘦硬。

颜昌峣（1868—1944年），字息庵，湖南湘乡人。早年入县学，补廪膳生。清光绪二十八年（1902年）以官费留学日本。曾任衡阳第三师范学院校长、武昌中山大学教授。著有《管子校释》。据《颜氏家谱》记载，颜昌峣是颜真卿第62代孙，其早年曾求学于岳麓书院，是清代大儒王葵园先生的高足。岳麓山上的《岳王碑》、《禹之谟墓碑》即出自颜昌峣之手。

夏寿田（1870—1935年），字耕父，号午诒，又号直心居士，湖南桂阳人。清光绪二十四年（1898年）进士一甲第二名，官编修。民国元年任湖

黄凤岐 行书联
168.7cm×40.8cm×2
湖南省博物馆藏

黄凤岐 行书轴　143cm×38.5cm
湖南省博物馆藏

...凤岐 行书联
...cm×33cm×2
...省图书馆藏

...霖 楷书联
...cm×43cm×2
...省博物馆藏

赵启霖 行书联
170cm×45cm×2
湖南省博物馆藏

君悅懷者知其人遠矣吁嗟乎

地下誰家作驛郵儔儗短一時秋九原莫話功名事多恐

唐衢哭不休少年少才坎壈奇一朝家難實慂頗來腸痛因何事兩為君家作輓詞

神吞聲總想說黃土死未真好客心情共我論不曾授轄亦黃春華莚此後

修短冥冥自主持不應先後各參差靈輀兩度門前過腸斷西風雁影稀

一種文明象已是煙消燼息時院談文寰筆隨年年鋪席奔馳而今有路為我知

鄭火驚心未及池曾將誚語戲君知如何

成惆悵日暮懷人酒一尊典籍沉酣富五車還瓶卻愧借瓶

疏娜環此去無多路補讀人間未了書結髮知可憐談笑失前期夜臺寂寞無消息除是相逢夢裡時

月白勾闌鮫綃紫縬綢清譚有味破孤愁樓歷歷明如畫醉起說舊遊少

負白勾闌鮫綃綢疾煙霞竟其醫不相知處卻相知芙蓉城下花如錦盡是才人血淚絲參商每自善模胡張角尤須事補苴一

事調停心最苦年年依樣畫葫蘆肝膽逢人易暴躁一朝傾軋起當場獅王縱有無逃會可奈人間瘦犬狂紛紛鼠子有何知成敗論人亦太癡我負高才君負氣一般可笑是嶔崎磨蝎臨宫軋討論生非其口亦遭老他生好向閻君乞莫著青袍惹淚痕十年交契許心知西窗有約休重憶春草池塘謝客詩羅李翩翩禮藹思十

北省民政长，1913年任总统府内史。袁世凯称帝，制诰多出其手。晚居上海，寄情翰墨。善篆刻，工书，尤精孙过庭《书谱》，间作篆隶，雄浑朴茂中更见工整遒劲。

郑家溉(1871—1944年)，又名从耘，号筠园，湖南长沙人。清光绪二十八年（1902年）进士，授翰林院编修、国史馆协修。1934年秋，拒伪满洲国任，变卖北平家产，携眷回到长沙，以卖文鬻字为生。1937年任省府顾问，1944年湘乡沦陷，郑氏陷于敌寇，不屈而投水死，气节凛然。毕生研习书法，早年专习颜真卿、怀素，后学黄庭坚，博采众长，形成自己独特的风格。所撰："湖景依然，谁为长醉吕仙，理乱不闻惟把酒；昔人往矣，安得忧时范相，疮痍满目一登楼。"至今悬挂于岳阳楼。

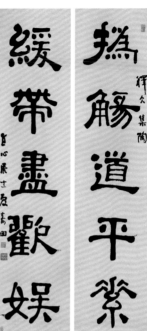

夏寿田　隶书联　134.5cm×32.5cm×2　湖南省博物馆藏

夏寿田　篆书联　133cm×21cm×2　湖南省博物馆藏

叶德辉　楷书屏　83.5cm×20cm×6　湖南省博物馆藏

颜昌峣　楷书联　147cm×36cm×2　湖南省图书馆藏

夏寿田　篆书轴　175cm×45cm　湖南省博物馆藏

郑家溉 行书轴 149cm×40cm 湖南省博物馆藏

郑家溉 行书轴 219.6cm×52.5cm 湖南省博物馆藏

郑家溉 行书联 146.3cm×39.2cm×2 湖南省博物馆藏

徐崇立(1871—1951年)，字健实，一字剑石，号兼民，一号瓬园，晚号瓬叟，湖南长沙人。清光绪二十九年(1903年)举人。次年任内阁中书。工诗文，又善篆刻，精研金石文字，其碑版考证、题跋甚为精赅。著有《鉴古斋文存》、《素心室杂钞》、《印丛》、《瓬叟印册》、《岭海雪泥》、《徐崇立日记》等。擅长书法，专习魏碑，以碑法作小楷，苍劲浑厚，名于一时。

曹典初（1875—1956年），字俶甫，湖南长沙人。清光绪二十九年（1903年）进士，授编修，官山西学政。新中国成立后任上海文史馆馆员。工书，有名于时。

姚尊(1879—1952年)，字子仙，号壶庵，湖南衡阳人。清光绪诸生。后入师范学校，继以官费留学日本，攻读教育学。回国后创立进修女子师范学校并任校长，曾任衡阳市图书馆馆长。书工汉隶，得力于《张迁碑》，古朴秀丽，行书师右军、松雪，画工山水、松石。与符铸瓢庵、冯

曹典初　四体书屏　128.5cm×31.2cm×4　湖南省博物馆藏

徐崇立　行书轴　219cm×52.5cm　湖南省博物馆藏

姚尊　隶书书联　177cm×78cm×2　湖南省博物馆藏

曰臼庵，并称"衡阳三庵"。

易培基（1880—1937年），字寅村，号鹿山，湖南长沙人。清末留学日本，入同盟会。民国后于长沙从事教育工作。1921年任湖南省长公署秘书长。后赴广州任孙中山大元帅府顾问。1924年任北京摄政内阁教育总长、清室善后委员会委员。1925年任故宫博物院理事会理事兼古物馆馆长。后任国民政府农矿部部长、故宫博物院院长兼古物馆馆长等职。善诗文，精通文物典籍。书法独创一格，似儿童体，有稚拙趣。

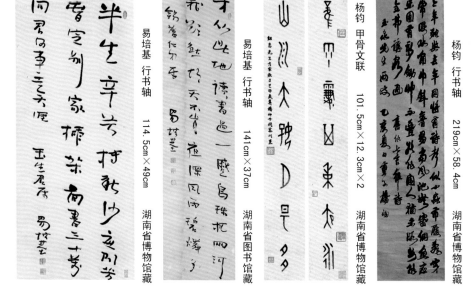

易培基 行书轴 114.5cm×49cm 湖南省博物馆藏

易培基 行书轴 141cm×37cm 湖南省图书馆藏

杨钧 甲骨文联 101.5cm×12.3cm×2 湖南省博物馆藏

杨钧 行书轴 219cm×58.4cm 湖南省博物馆藏

　　杨钧（1881—1940年），字重子，号白心，晚号怕翁，湖南湘潭人。杨度弟。清光绪二十九年（1903年）留学日本。民国初寓居长沙，以读书、治艺、著述为事。擅长书画、金石、诗文，书法造诣尤深，毕生所临碑版达5000余通，学者谓其八分书可与李阳冰之篆书比美。晚年学画山水，与齐白石友善。著有《白心草堂诗集》、《草堂之灵》、《白心草堂金石书画》等。

　　傅熊湘（1883—1930年），改名尃，字文渠、君剑，号钝安，湖南醴陵人。南社成员，曾创办《洞庭波》、《竞业旬报》、《大汉报》、《长沙日报》等，历任省议员、湖南通俗教育馆馆长、湖南中山图书馆馆长、沅江县长，主持南社湘集。诗文成就高，有《钝安遗集》传世。喜临池，工籀篆草隶，间拟诸家笔法，皆得其神。

　　徐桢立（1885—1952年），字绍周，号馀习，又号宝权居士，湖南长沙人。曾任湖南大学教授、湖大文学系主任、湖南省文献委员会委员、湖南省文物管理委员会委员。工花卉、人物、山水，擅长临摹古人作品，有秀逸风致。又善书，能篆刻，精鉴赏，兼通古文辞。

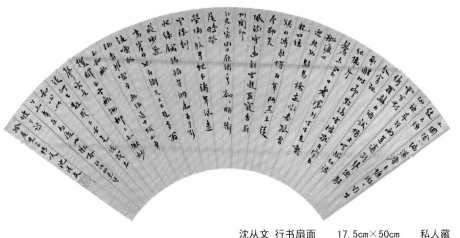

傅熊湘　行书联　151cm×41.5cm×2　湖南省博物馆藏

精義入神以致用
進德修業欲及時

傅熊湘　行书屏　150.5cm×41cm×4　湖南省博物馆藏

　　沈从文（1902—1988年），原名沈岳焕，笔名休芸芸、甲辰等，湖南凤凰人。20世纪20年代末参加新月社，主编《红黑》月刊、《中央日报》文艺副刊。30年代主要从事文学创作，先后任教于武汉大学、青岛大学、西南联合大学、北京大学，主编《大公报》、《益世报》副刊。其作品《边

沈从文　行书扇面　17.5cm×50cm　私人藏

城》、《湘西》、《从文自传》等在国内外有重大的影响，并两度被提名为诺贝尔文学奖评选候选。1949年后任职于中国历史博物馆，后任中国社会科学院历史研究所研究员，主持中国古代服饰研究，著有《中国古代服饰研究》。一生酷爱书法，擅长章草和行楷。

周达(1905—1981年)，字亮枝，号朗斋，湖南浏阳人。1922年入南京美术专科学校，后转入上海美术专科学校高师科图音系，受教于刘海粟、潘天寿等。曾任湖南艺术学院副院长。善诗文，通音律，晓岐黄，尤嗜书画，好作山水、梅、兰、竹、菊，融诗书画为一体。书则正、草、隶、篆无所不能，于汉魏六朝碑帖用功尤勤。

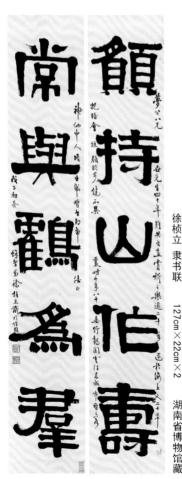

徐桢立　隶书联

127cm×22cm×2

湖南省博物馆藏

周达　行书轴

137cm×33cm

湖南省博物馆藏

第三节　书法名家

民国以来，湘籍的文人中不少选择以鬻书为生，凭借扎实的功底及对书法的追求终成名家，或知名全国，如曾熙、潭泽闿者；或受誉一方，如萧荣爵、粟揆、黎泽泰等。他们作为纯粹的"书家"技法上更为熟练，且具有自己的独特面貌。可叹的是，时代越演进，书法赖以生存的文化环境逐渐在隐退，不可避免地造成了"技高于道"的局面。

何维朴（1844—1925年），字诗荪，晚号盘止，亦号盘叟，湖南道县人。何庆涵子，何维棣兄，何绍基之孙。清同治六年（1867年）副贡，官内阁中书。清末任上海浚浦局总办。擅书画，晚年寓上海盘梓山房，鬻书画自给。少精篆刻，宗法秦汉，好藏古印，有《颐素斋印存》六卷。书摹其祖，亦得神似。

曾熙（1861—1930年），字子缉，又字嗣元，晚号农髯，湖南衡阳人。清光绪十七年（1891年）举人，二十九年（1903年）中进士，后任提学使。宣统元年（1909年）任湖南咨议局议员、副议长。年五十始学画，擅书法，民国后寓上海鬻书画度日。书法学《石鼓文》、《夏承碑》、《华山碑》、《史晨碑》、《张黑女》、钟繇、二王，尤好《瘗鹤铭》及《金刚经》，用笔圆通流畅，线条柔和润泽。学魏碑而能得秀雅婉丽之美，又能以碑入帖，饶有晋人疏朗秀逸风度。时论书法，有"南曾北李"之称。李瑞清极力推崇曾熙之书，云："曾农髯先生今之蔡中郎也。中郎为书学祖，农髯既通蔡书，复下采钟王，以尽其变化。所临爰承碑，左右倚伏，阴合阳开，奇姿谲诞，穹隆恢廓，使中郎操觚，未必胜之。"康有为曾将曾熙的书作与何绍基并论，得出的结论是："道州八分体峻，农髯先生体逸，体峻者见胃气，体逸者见性情，阴阳刚柔，各见其妙。"

萧荣爵（生卒年不详），字漱云，湖南长沙人。清光绪二十一年（1895年）进士，殿试二甲一名。工书法，书宗李北海，得其神韵，为时所重。其时长沙市肆招贴，多出其手。

丁可钧（生卒年不详），字石渠，又字石琚、小钝，湖南沅陵人。清光

非橋得积九里十山

董樵書

璠梅折枝三奇六耦

仲賢仁兄法家教正

何维朴 隶书联

202.5cm×42cm×2 湖南省博物馆藏

造像以篆分之法撝其天必滞笨�味矣

楼遂有妙寥儻索形雕寫

題卿仁兄法家正

曾熙

曾熙 行书轴

151.5cm×40cm 湖南省博物馆藏

福東新米平

臨川李瓢文翁禾及也并記之

天觀吳中三瓢西三代文字殊少古

湖南放日車

乙丑夏羅晉湘庼氏熙

子藏在洛陽殿湘庼過也

汲石舊同學先生替篆

劍石舊同學先生替篆

鐄盦弟丁可鈞

車山人西宫經

營公家頫是雲

业酒何謁乎

湖乃森西南

陽國器託於庸

鷗夷音橡突挨渭青骨滑楷涷酒

器也轉注吐酒終日不乙令之遇龍而

以汲酒令之蟠腸壺蘇以湿酒特注吐酒

似之而腹不大盖此器含不傳矣含性

者杯杓隐於翹巢運丁百六劫剥滄

桑託迹抱閣雀梅福壽藥師元老步

兵引劉伶為知已時事本無可焉此中

惟宜飲酒

老友以錢先生篆隸為方

今海内皇鳳醫雨重逢舉目有江山之

感屬其寫此并書歆尾以焉慨五

甲寅長夏徐崇立記于玩陵推舍

萧荣爵　行书联　146cm×39cm×2　湖南省图书馆藏

门槛梨花深见月
寺藏松叶远闻钟

萧荣爵

萧荣爵　行书轴　69.7cm×32.7cm　湖南省博物馆藏

周遊西宇十有七年穷尘道邦询求
正教双林·水味道滚风尘惊峰
嶂奇似昊承玉言柱先圣受真教扵上
贤操揽贤扵门精家奠业

丁可钧　篆书横幅　38cm×146cm　湖南省博物馆藏

丁可钧 篆书轴　　86cm×48cm
湖南省博物馆藏

唐景森 行书联　　144cm×39.5cm×2
湖南省博物馆藏

释敬安 行楷卷　　30.6cm×101cm　　湖南省博物馆藏

绪二十三年（1897年）拔贡。游居长沙。工篆隶，兼长摹印。早年从同县邬大宗学，后专摹丁敬、黄易之作。有《馈石斋印谱》，为吴大澂所激赏。

唐景森（生卒年不详），号岁精子，湖南善化人。著有《篆云楼诗钞》四卷、《词钞》一卷。书仿何绍基。

释敬安（1851—1912年），字寄禅，俗姓黄，湖南湘潭人。幼失双亲，贫无所依，遂出家，又学诗。清光绪元年（1875年），遍参江浙名宿，至阿育王寺佛舍利塔前礼拜，燃了二指供佛，因号八指头陀。回湘后与诸名士往来，诗学造诣日深，有《八指头陀诗集》十卷行世。光绪二十八年至天童寺为住持，致力佛教教育事业。辛亥后任中华佛教总会会长。其书法毫无世俗的浮躁，拙朴自然，淡泊宁静，自成风趣。

粟揆（1861—1936年），字谷青，号歌凤，又号灵鬻，别号歌凤生、歌凤楼主人，湖南长沙人。清光绪十七年（1891年）举人，官度吏部主事。工书画，善花卉，尤擅牡丹。早岁居北京，有"粟牡丹"之称。后鬻画长沙，专写墨竹。书仿李北海。

王运长（1874—1928年），字翊钧，号长公，又号寄舥，湖南长沙人。清光绪时贡生，尝宦游吴、越、蜀、燕，长于笺奏，大府多倚重之。工书法，其隶书招牌，气势宏大，赤金装点，光彩夺目。辛亥后流寓沪上，鬻书自给。后返里，乞书者纷集，借以为生。

粟揆 行书轴 219cm×52.4cm 湖南省博物馆藏

王运长 隶书联 149cm×39cm×2 湖南省博物馆藏

彭汉怀（1876—1952年），名祖复，字汉怀，一字斗漱，号漱琴庵主，湖南湘阴人。早年留学日本，新中国成立后任湖南省文物管理委员会委员，后以书画篆刻名世，书学刘石庵，篆刻师法西泠诸家，参以大篆，画宗北派，擅山水。

雷恺（1878—1964年），字康匏、民苏，号邻鸥、晚知、卷云亭长，湖南长沙人。清末优贡生。新中国成立后任湖南省文史馆馆员。擅画，尤擅竹，书工楷。

符铸（1886—1947年），字铁年，号瓢庵，别署闲存居士，湖南衡阳人。幼承家学，少年便负书名。能诗擅文，书画尤具功力。偶写近体诗，自然天成，言简意深。与汤定之、谢公展、王师子、郑午昌、陆丹林、谢玉岑、张大

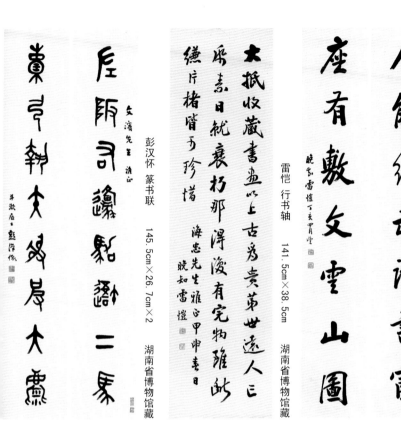

彭汉怀 篆书联 145.5cm×26.7cm×2 湖南省博物馆藏

雷恺 行书轴 141.5cm×38.5cm 湖南省博物馆藏

雷恺 行书联 144.8cm×25.7cm×2 湖南省博物馆藏

千、张善孖等成立"九社",人称"九友"。花卉近徐渭、陈道复,古松怪石,苍润老劲。书则融合褚、米,字形端正,行笔硬朗,颇见法度。

潭泽闿(1889—1947年),字祖同,号瓶斋,湖南茶陵人。谭延闿弟。清末授巡守道,分发湖北。甫上任,即逢武昌事发,遂绝意仕进,以书法为乐,渐自成一家。平素以诗书会友,不与权贵交。善诗,宗谢灵运,从学王闿运之门。善行楷,学钱沣、何绍基、翁同龢,上溯颜真卿,气势雄浑腴美,善榜书,兼善隶书,尤工擘窠书。书近其兄。

周介褐(1886—1951年),字筮翘,号朴庵,湖南长沙人。清末诸生。民国后任湖南省警务处长,湖南省、甘肃省政府秘书长。楷书宗法颜真卿,兼习钱南园,融会北魏诸碑之长,自成一体。行书则遍习颜、褚、李

潭泽闿 行书屏 146.5cm×23cm×4 湖南省博物馆藏

符铸 隶书联 143cm×35.8cm×2 湖南省图书馆藏

邕及宋四家之长，独创一格。女昭怡，亦有名。

唐醉石（1886—1969年），原名源邺，字季侯，号醉龙，别署醉石山农，湖南长沙人。博古多识，秦汉碑碣一入其目，真伪立判。曾任故宫博物院顾问、南京政府印铸局技师、湖北省文物管理委员会主任。精篆刻，有《醉石山农印稿》传世。工书法，篆书得力于两周金石及秦刻石，隶书融会诸汉碑之长，书风静穆古雅。

田名瑜（1890—1981年），又名个石，湖南凤凰人。入同盟会。南社及南社湘集成员。民国间任《沅湘日报》编辑兼总经理，历任大庸、沅陵、凤凰、黔阳县长，后任湖南省文物管理委员会委员。擅诗文书法，著

潭泽闿　楷书联　　162cm×33cm×2　　湖南省图书馆藏

潭泽闿　行书联　　171cm×45cm×2　　湖南省博物馆藏

潭泽闿　行书轴　　220cm×52.5cm　　湖南省博物馆藏

有《老木庵文集》、《思庐诗集》等，其书法作品曾入选《中国现代名人书法》，并赴日本展览。

　　黎泽泰（1898—1978年），字尔谷，号戡斋，湖南湘潭人。祖黎培敬、父黎承礼，均工书法，故其诗文、书画、印章，幼承家学。精鉴赏，曾任湖南省文物管理委员会委员、省人民政府参事室参事。篆刻崇尚秦汉，师法黄牧甫，方平正直，布局严谨，尤精于缪篆，时人重之。书法真草隶篆各体均佳，尤精于小欧楷书，笔力苍健，富书卷气。

纸船明烛照天烧　一九六四年九月九日敬书

毛主席送瘟神诗　唐醉石时年七十有九

多少事从来急　天
地转光阴迫　一万
年太久只争朝夕
四海翻腾云水怒
五洲震荡风雷激
要扫除一切害人
虫全无敌
毛主席满江红词
个石田名醉寄
自都

世煌先生雅正
清江白日蔽欲尽
行酒赋诗殊未央
丁亥伏日周介裪

周介裪　行书联　146cm×40cm×2　湖南省博物馆藏

越王勾践破吴归
义士还家尽锦衣
宫女如花满春殿
只今唯有鹧鸪啼
归去莲越中览古一首
玉泉先生方家属正　乙亥秋日周介裪

周介裪　行书轴　219.5cm×52.5cm　湖南省博物馆藏

云横九派浮黄鹤

浪下三吴起白烟

毛主席诗句　老术庵今石田名瑜

田名瑜　行书联　145cm×33cm×2　湖南省博物馆藏

我失骄杨君失柳　杨柳轻飏直上重霄九
问讯吴刚何所有　吴刚捧出桂花酒
寂嫦娥舒广袖　万里长空且为忠魂舞
忽报人间曾伏虎　泪飞顿作倾盆雨

唐醉石　隶书轴　105cm×33cm　湖南省博物馆藏

毛主席答李淑一词调寄蝶恋花　一九五七年大雪唐醉石敬书

唐醉石　行书轴　106cm×33.2cm　湖南省博物馆藏

小小寰球有几个
苍蝇碰壁嗡嗡叫
几声凄厉几声哭
蚂蚁缘槐夸大国
蚍蜉撼树谈

田名瑜　行书横幅　33.5cm×118cm　湖南省博物馆藏

群山環夫彝林壑極幽迴爭奇出變幻一一巧態逞姿亭誰所構擇地浮

要領橫空闊瞻眺始覺群抄許雲山舊相識慢我復見省有如良反別

忽此接談謦長江西南來高浪亘天騁餘波入諸嶼散亂作清影

世煌仁兄先生雅正 丁亥冬八月觀齋黎澤泰節硯東詩句

黎泽泰　行书轴　172cm×30cm　湖南省博物馆藏

瑞喜吾兄先生雅正 戊子重五戲齋黎澤泰

黎泽泰　篆书轴　143.2cm×26.2cm　湖南省博物馆藏

邵平先生方家書

壬寅冬至戲南黎澤泰篆于長沙城北墨林

黎泽泰　篆书联　128.2cm×19cm×2　湖南省博物馆藏

第四节 "从木匠到大师"——齐白石

齐白石（1864—1957年），幼名纯之，字渭清，后更名璜，字濒生，号白石，别号借山吟馆主者、杏子坞老民、寄萍老人、三百石印富翁等等，湖南湘潭人。他传奇的一生，是众所周知的。他由一个放牛娃、乡下木匠，经过自己的顽强拼搏和不懈努力，终于成为一代艺术宗师。他曾担任过中国美术家协会主席，1956年荣获世界和平奖，1963年被评为世界十大名人之一。他是一位集中国传统艺术——诗、书、画、印之大成的艺术家。无论是绘画，还是篆刻，他都勇于创新，敢于开宗立派，从而形成其独特的艺术风貌，为世人所称道。

齐白石的艺术风格天真烂漫，绘画选择的是彩墨大写意以便表现自我。他的衰年变法也体现了一位艺术大师的胆识和气魄，在西方思潮大量涌进，社会急剧变化的年月里，他没有选择墨守成规，没有满足于在商业绘画方面的成功，而是毅然以十年之功兼收并蓄，厚积薄发，从而使自己的艺术生命得到延续和发展。他不仅生动地重现了花鸟草虫、鱼虾蟹蛙之美，而且还形象地展示了青山红树、绿柳帆白的姿态。他画的人物，更是在幽默中闪烁着睿智。他以独到的技法，非凡的创意，不断发掘大自然与生活中的内在美，大大地拓展了绘画题材的领域，开创了中国绘画的新纪元。其治印采用的"单刀法"，集传统与创新于一身，张扬个性，形成古朴、浑厚、苍劲的"齐派"独特印风。

齐氏生前曾说过："吾诗第一，印第二，字第三，画第四。"这虽说是其一时戏言，故意说诗居首，而为人称道的绘画居末，但也可说明他对中国传统艺术的钻研是全面的。诗书画印互相联系，融会贯通，从而达到新的艺术境界。他一生为世人留下了众多的艺术珍品，这些作品，颇具特色，是研究齐白石艺术的重要资料。

齐白石的书法，以行书和篆书最擅长，书风坚凝劲健，结体自然朴实，笔法纵横雄劲，内实外张，有高深的艺术造诣，为现代书法大家之一。他的书法艺术是他整体艺术的一个重要组成部分，毫不比绘画逊色，正如现代著名画家博抱石所言："据我的偏见，白石老人的天才、魄力，

在篆刻上所发挥的实在不亚于绘画。"

　　齐白石最早写清末官场所流行的"馆阁体"，其后拜胡沁园、陈少蕃二师，跟随二师写湖南一带流行的道州何绍基体(间接学颜真卿书体)。四十岁出游后，认识曾熙、李瑞清，学写魏碑体(《爨龙颜碑》)，后又写六朝碑体。五十岁开始写《郑文公碑》，学金冬心，行草书学湖南岳麓山名碑、唐代李北海(邕)的《麓山寺碑》(行书)，兼学金冬心、郑板桥、吴昌硕等。后为治印，又写楷书、篆书；也学三国时雄伟浑厚的吴国《天发神谶碑》。六十岁左右书体趋于成熟，其将临摹各碑帖融会贯通，自成一家，初具齐白石书体风格，但还不够稳定。七十岁前，书法虽自成一格，但字结构上还不够紧凑。七十五岁后书法已完全成熟，用笔丝毫不懈，运笔稳健爽快，气势雄健，浑厚有神韵。

　　齐白石"书法得手李北海、何绍基、金冬心、郑板桥与《天发神谶碑》的最多。写何体容易有肉无骨，写李体容易有骨无肉，写金冬心的古拙，学《天发神谶碑》的苍劲"(齐白石与人谈自书语)。通过老人的自叙可知，他的书法来源多是取法于一些极有性格和创造意识的书家之书法。

　　白石先生在谈到自己的艺术追求时，喜用"天真烂漫"、"纵横歪倒"、"颠倒纵横"等字句，说明他要表现的，不是那种正襟雍容士大夫的味道，而是一种返璞归真的感觉，一种教化之外的野趣。他成熟的行草书作品，点画老辣不拘细谨，字势欹侧不求平正，挥运开阔之际，给人以极强的力度感。他的篆书，亦游离于正统之外，专心于鲜为人取法的《天发神谶碑》、《祀三公山碑》诸碑，从这样一些奇趣古拙的作品中，先生汲取了大量的艺术灵感，逐渐形成自己奇、古、劲健、气势盈满的篆书风格。篆刻，白石日记中有这样的话："刻印，其篆法别有天趣胜人者，唯秦汉人。秦汉人刻印有过人处，全在不蠢，胆敢独造，故能超出千古。余刻印不拘前人绳墨，而人以为无所本。"这段话暗示齐白石实以秦汉印"天趣胜人"的精神为本，唯不重形貌与模式，"而人以为无所本"。白石先生治印，篆法古拙，章法参差，结合他指力非凡的单刀直冲，确乎大气磅礴，别开生面，达到了他所追求的"天趣胜人"的境界。

　　白石先生一生热爱生活，积极进取，其书法一如他的绘画一样，体现

其中的自然是别具一般的蓬勃的生命力，表现出一种清新的意境。其字迹不加修饰，少束缚，多洒脱，"无矫揉妆束之态"。章法上大小间杂，错落倾斜，看似粗头乱服，却可亲可爱，呈现出一片生机。欣赏书法作品，单纯从技法上去衡量还不具有独立价值和意义，倘从其那些"下里巴人"似的书法内容方面看，其画中那股"泥土气"、"蔬笋气"也在书法作品中充溢，意趣十分新颖，品之醇厚隽永。

　　齐白石的书法得力于李北海、《天发神谶碑》和《祀三公山碑》，作品气息浑厚苍劲、生辣朴茂。他的篆书对联写得气势雄伟，波澜壮阔，用笔纵横涂抹，不与点画细微处斤斤计较，反而最佳的效果却表露出来，既有秦汉人的雄强朴厚，又有现代人以古为今的生气；行草书显然得力于李北海，但不取其流美处，专从生辣处下力，写得满不在乎，完全一派自己的面目。总体而言，齐白石的书法篆刻作品，充满了平民意识与朴实健康的审美情调，于质朴平凡之中，呈现出蓬勃的生命力。他是近代最著名的书法家之一。其一生著有《白石诗草》、《白石印草》、《齐白石作品集》、《齐白石全集》等传世。

齐白石致黄济国先生信（一）　　26cm×15.7cm×2　　湖南省博物馆藏

济国先生鉴印画馆之画册间
早已成画仍不送来
先生告其送来并开一清单
钱画两交讫烦之画向乞颖备
　　　　　白石老人璜

菊影女士慈照惠蒙寒馔
六簋山疆和韵排鸣诗
即白石观居燕凉后夏将
八和搅染俱衰后夏将
华辈辈收回绝止卖画
三请不去出门卖藕菜
进门睡藤椅且待有楼
还家与吾邑诸旧友话
西山之晴岚
　　十月廿四日白石

齐白石行书轴　　135.8cm×33.8cm　　湖南省博物馆藏

齐白石行书诗轴　　120cm×31.5cm　　湖南省博物馆藏

右：齐白石行书《德贞忆母诗并序》轴　83.4cm×35cm　湖南省博物馆藏

齐白石行书诗轴　136cm×33cm　湖南省博物馆藏

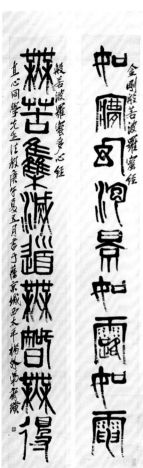

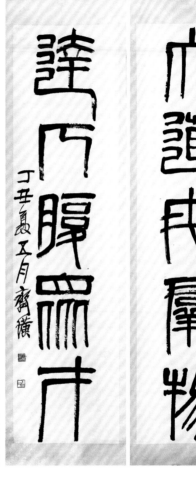

齐白石篆书九言联　175.2cm×23.8cm　湖南省博物馆藏

齐白石篆书五言联　179cm×47cm　湖南省博物馆藏

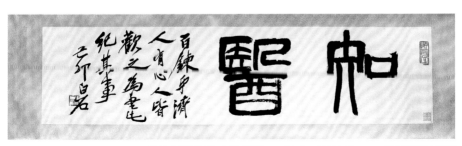

齐白石篆书"知医"横披　31.5cm×133.5cm　湖南省博物馆藏

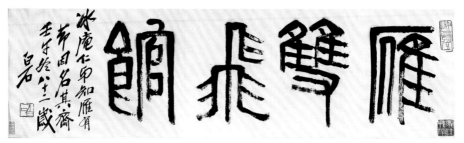

齐白石篆书"雁双飞馆"横披　　32cm×113cm　　湖南省博物馆藏

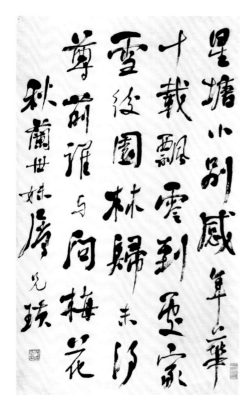

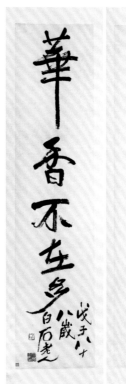

齐白石行书诗轴　　76cm×46cm
湖南省博物馆藏

齐白石行书五言联　　130.7cm×30.7cm
湖南省博物馆藏

第五节　东方巨人——毛泽东

毛泽东（1893—1976年），字润之，湖南湘潭人。他是中国人民解放军和中华人民共和国的缔造者，虽然作为伟大领袖的形象足以盖过其他的一切，但他在诗文和书法上的造诣确实让人赞叹不已。

毛泽东一生亲近中国传统文化，研读古代经、史、子、集著作不辍，对于书法也是情有独钟，战争年代中一直随身携带《三希堂法帖》、晋唐小楷一类的字帖，勤于临习，方才形成了独具一格的书法面貌。纵观"毛体"的形成过程，大致是由楷而行，由行到草的学习和创作历程。毛泽东早年墨迹，如《离骚经》、《商鞅徙木立信论》、《讲堂录》等，结体严谨，笔画瘦硬有骨，与欧阳询的楷书《九成宫》及行书《张翰思鲈帖》有一脉相承的联系。而其真正风格的体现是他的草书。毛泽东的草书，在谋篇布局上发扬郑板桥"乱石铺街"的格式，即横无行、竖无列，给人以大小错落有致的特殊美感。用笔夸张，笔画对比强烈，令人感受到书写者饱满的情怀，这一点上毛泽东受怀素的风格影响较大。看毛泽东的书法我们不自觉会被字里行间的豪迈之气所感染，而细细品之，其铁线一般的笔画流畅苍劲、圆中有方，使人得到美的体验。他凭借众多的杰作跻身20世纪十大杰出书家[1]，堪称众望所归。[2]

[1]　1993年中央档案馆、北京出版社编辑出版的《毛泽东手书选集》共收录毛泽东手书自作诗词、题词题字、书信、文稿、批注与札记1000余件。

[2]　1999年6月，《中国书法》、《书法导报》联合发起"中国20世纪十大杰出书家"评选活动，于当年12月通过读者投票和专家评审评选出十位杰出书家：吴昌硕、林散之、康有为、于右任、毛泽东、沈尹默、沙孟海、谢无量、齐白石、李叔同。

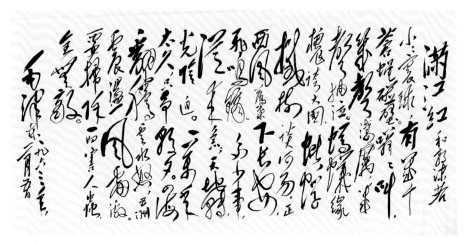

毛泽东　草书诗词　印本　　　湖南省图书馆藏

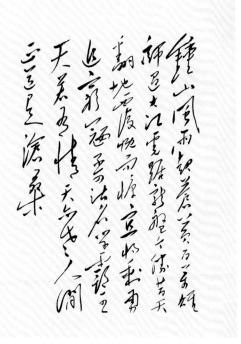

毛泽东　草书诗词　印本
湖南省图书馆藏

毛泽东　草书诗词　印本　　　湖南省图书馆藏

毛泽东 草书信札　　湖南省档案馆藏

湖湘历代书法选集④综合卷

中央人民政府人民革命军事委员会

守屏先生：

李书城三信连二示，收到你的信，并承佳贶，甚为感谢。

凡泽连来信申苦，毋为录葬，纲又来好，为寿人民帑参为，元以一面孝元为力，属若群贵，宜奈元为泽连治疗之贵。

毛泽东 草书信札　湖南省档案馆藏

毛泽东　草书信札　　湖南省档案馆藏

離騷經　屈平

帝高陽之苗裔兮朕皇考曰伯庸攝提貞于孟陬

兮惟庚寅吾以降皇覽揆余于初度兮肇錫余以

嘉名名余曰正則兮字余曰靈均紛吾既有此内

美兮又重之以脩能扈江離與辟芷兮紉秋蘭以

為佩汩余若將不及兮恐年歲之不吾與朝搴阰

之木蘭兮夕攬洲之宿莽日月忽其不淹兮春與

秋其代序惟草木之零落兮恐美人之遲暮不撫

壯而棄穢兮何不改此度也乘騏驥以馳騁兮來

不倦之志。

不谈过高之理，心知不能行，谈之不过动听，不如默。

尔为愈。

两军交绥，要者胜矣。骄则必败。

师若真心爱真徒，邑顽梗亦化矣。

真精神　实意做事真心求学

有雷同性无独立心，

渐摩　渐也浸渐摩手之搏摩

有雷同性无独立心，有独立心，是谓豪杰。

学问　学问也。

己另所料，果兴不知就此情

形如何，请见到时示知，

为祷。随时示知。此次，

匆复，顺颂

新禧

毛泽东

一九五四年一月×日

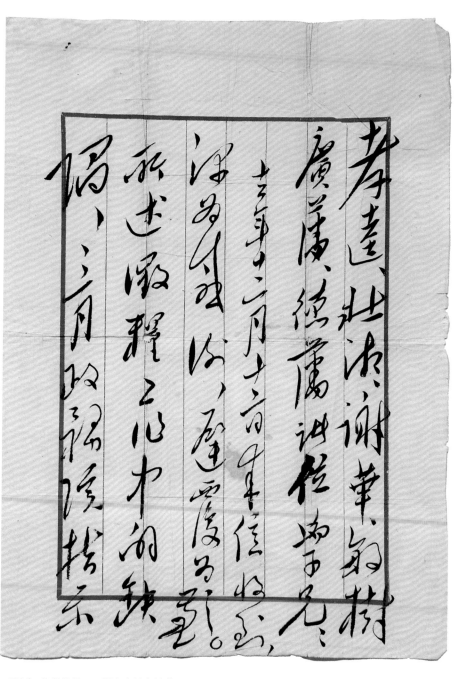

毛泽东 草书信札　　湖南省档案馆藏

毛泽东 行楷书《商鞅徙木立信论》印本　　湖南省档案馆藏

毛泽东 行书题词 印本　　湖南省档案馆藏

摄影：李柏林　黄　磊　金　明　毕　枫　刘赫子等

图书在版编目（CIP）数据

湖湘历代书法选集㈣综合卷 / 刘刚著. －长沙：
湖南美术出版社，2012.4
（湖湘文库.乙编）
ISBN 978-7-5356-5324-6

I.①湖… Ⅱ.①刘… Ⅲ.①汉字-法书-作品集-
中国 Ⅳ①.J292.21

中国版本图书馆CIP数据核字（2012）第065494号

湖湘文库（乙编）
湖湘文库编辑出版委员会

湖湘历代书法选集㈣综合卷

著　　者	刘　刚	
责任编辑	左汉中	
责任校对	李奇志	
整体设计	郭天民	
版式设计	岳　蕾　衣莉媛	
出版发行	湖南美术出版社	
	长沙市东二环一段622号	
印　　刷	深圳华新彩印制版有限公司	
版　　次	2012年5月第1版	
	2012年5月第1次印刷	
开　　本	960×640　1/16	
印　　张	23.875	
书　　号	ISBN 978-7-5356-5324-6	
定　　价	110.00元	

ISBN 978-7-5356-5324-6

9 787535 653246 >